Discrimination by Design:
A Feminist Critique of the Man-Made Environment

「男造」環境的女性主義批判

Leslie Kanes Weisman 著

王志弘・張淑玟・魏慶嘉 譯

Discrimination by Design: A Feminist Critique of the Man-Made Environment
by Leslie Kanes Weisman

巨流圖書公司印行

國家圖書館出版品預行編目資料

設計的歧視：「男造」環境的女性主義批判／Leslie
Kanes Weisman 著；王志弘, 張淑玫, 魏慶嘉譯.
--一版. --臺北市：巨流, 1997[民 86]
　面；　　公分
含索引
譯自：Discrimination by design: a feminist cri-
　　tique of the man-made environment
ISBN　957-732-082-1（平裝）
1.建築-設計-哲學, 原理　2.女性主義

920.11　　　　　　　　　　　　　　　　86008690

一　版　1997/7　1998/6

設計的歧視：「男造」環境的女性主義批判

原　　著：Discrimination by Design: A Feminist Cri-
　　　　　tique of the Man-Made Environment
著　　者：Leslie Kanes Weisman
譯　　者：王志弘・張淑玫・魏慶嘉
發 行 人：熊　嶺
出 版 者：巨流圖書公司
　地　址：100　臺北市博愛路 25 號 312 室
　電　話：(02)2371-1031　314-8830
　傳　眞：(02)2381-5823
　郵　購：郵政劃撥帳號 01002323

出版登記證：局版臺業字第 1045 號

定價：台幣 280 元

作者簡介

列絲麗・坎尼斯・威斯曼（Leslie Kanes Weisman）是紐澤西理工學院（New Jersey Institute of Technology）建築系的副教授，最近則擔任伊利諾大學香檳—爾奔校區的喬治・米勒訪問教授。她曾經任教於麻省理工學院、布魯克林學院和底特律大學，也是紐約女子規劃與建築學校（1974-1981）的共同創辦人，並由於提升建築教育卓有貢獻，獲得了1994年 ACSA 的全國創造成就獎。《設計的歧視：男造環境的女性主義批判》是她的得獎著作。

譯 者 簡 介

王志弘

學歷：台灣大學建築與城鄉研究所博士候選人
現職：實踐設計管理學院設計系兼任講師
譯作：《看不見的城市》、《傅柯》、《地圖權力
學》

張淑玖

學歷：台灣大學建築與城鄉研究所碩士
現職：華梵人文科技學院建築系兼任講師
譯作：《傅柯》、《建築》

魏慶嘉

學歷：東吳大學社會學研究所碩士
譯作：《地圖權力學》

這本書獻給所有那些勇於想像一個和平世界的人，在其中，差異真正得到贊揚，一切生物都很重要。

目　錄

追求男女共造共享的空間（代序）

劉毓秀

　　台灣婦運對空間權的覺醒開始得很晚。我們爭「跨出廚房、走入職場」的權利，我們嘗試推動修改民法中「妻以夫之住所爲住所」的規定，等等。但是我們並未意識到這些主張背後的相關空間設計意涵。

　　一直要到這幾年，我們才注意到，譬如說，一般家庭的空間安排嚴重歧視女性。男主人往往擁有書房，女「煮人」的廚房卻總是被塞在一個窄仄的畸零空間，跟清掃、洗滌物共處，沒有空調，甚至連窗戶也只是小小的一扇。

　　我們也逐漸發現，不僅私領域的空間歧視女性，公領域的空間也沒有將女人當平等的主體看待。走出家外，女人的廁所數量不足、設計不良，還往往要付費。（我的一個男學生在有一次爲母親付費之後反省道：原來男生廁所的維護費是由女人負擔的！）花費巨資興建的停車場、地下道等設施，也總是忽略女性的安全。

　　這幾年在台北崛起的女性社區運動者們，更是紛紛發現社區空間漠視女性的需求。處於經濟弱勢地位的社區女性不容易找到聚會的空間；里長須有一樓辦公室的規定剝奪女性的基層參政權，使得社區女性更加缺乏社區空間的決策與使用權；商業與辦公大樓不斷建立，幼童、老人、青少年的空間卻近乎完全被忽視，以致個別女人必須沈重地負擔托育、

安養、提供小孩娛樂的重責……等等。

　　學院專業者的研究與呼籲，也十分有助於女性空間意識的提升。譬如，一位研究生於其碩士論文中詳細描述：已婚職業婦女如何利用中午時間到辦公室附近的傳統市場去買菜，下班時提著菜趕公車到幼稚園或安親班接小孩，然後往往又還要提著菜、牽著小孩趕另一班公車回家。另一位研究生的研究顯示，男、女性的交通習性有顯著的不同，女性傾向坐公車或不出門，男性則寧可開車、騎摩托車。公車車體、路網、人事制度設計不良，不利於老弱婦孺，而且，男人紛紛自力救濟的結果，馬路既壅塞又不安全，女人因此多了接送小孩的責任，出門就業的權利更加受限……。

　　婦運者、社區運動者以及學院專業者的共同努力，逐漸使社會了解；空間設計的嚴重不良，是今天台灣社會所面臨的重大困境之一，唯有本著「所有人都應公平享有空間」的信念，重新規劃我們的國土、都市、社區、住宅，才能真正改善我們的生活環境。

　　《設計的歧視：男造環境的女性主義批判》探討的正是女性空間權的覺醒與實踐。這是一本很有趣的書，讓我們對一向被認定爲理所當然的空間，例如產科「病房」、百貨公司、社區巷道、高樓大廈……都有新的體認，都能思考改革的可能。對於正在從事空間省思的台灣社會而言，這無疑是一本值得我們參考的好書。

<div align="right">

1997年6月
於台大外文系

</div>

謝　誌

　　我十分感謝許多人在我寫這本書時給我的支持；感謝我的朋友和同事黛兒‧史潘德（Dale Spender），她一直帶給我頭腦清晰的建議、幽默，以及她自己令人印象深刻的學術模範；感謝伊利諾大學出版社的編輯卡洛‧艾坡（Carole S. Appel），在出版的技術面上，她非常坦率、體貼，具備專業且有技巧的指導。感謝卡蘿‧波頓‧貝思（Carol Bolton Betts）非常細心且敏銳地編輯了我的手稿。我也要向莎倫‧顧德（Sharon Good）表達衷心的謝意，她以耐心、慷慨和理解，幫助我走過這段艱困的時期。也感謝庫妮‧莫瑞（Connie Murray）從不缺席的鼓勵。她們使得姊妹情誼的經驗，成爲我日常生活中的一部份。

　　感謝紐澤西理工學院給我帶薪休假，使我可以全職從事這本書的研究；感謝愛麗絲‧法斯（Alice Fahs）對於初稿廣泛且有價值的編輯評論。感謝妮娜‧普蘭提斯（Nina Prantis）及我的學生潔米‧馬蘭加（Jamie Malanga）和瑪姬‧丹麗（Maggie Denlea）幫忙繪製插圖；感謝菲利‧歐澤（Filiz Ozel）解讀和轉譯手稿的各種電腦草稿；感謝里內達‧渥佛德（Renada Woodford）打字。蘇珊娜‧托爾（Susana Torre）熱心地支持我原來的寫書提議和最終的完稿，並且在此期間提供重要的批評。葛達‧偉克勒（Gerda R. Wekerle）對於組織與概念的架構，提供了深思熟慮的批判；珍‧比夏（Jan Bishop）對於分娩

3

的環境設計的章節，貢獻了有用的建議；還有愛倫・培利・伯克萊（Ellen Perry Berkeley）總是在我最需要的時候，給我專業指引與個人支持。

我也虧欠和我一起在 1974 年創立女子規劃與建築學校（Women's School of Planning and Architecture）的女人們非常多：她們是卡春・亞當（Katrin Adam）、愛倫・培利・伯克萊（Ellen Perry Berkeley）、諾爾・菲利斯・伯克比（Noel Phyllis Birkby）、布比・蘇・互德（Bobbie Sue Hood）、瑪麗・甘迺迪（Marie Kennedy），以及瓊・佛瑞斯特・史普拉格（Joan Forrester Sprague），還有其他無數的女子規劃與建築學校的姊妹們，尤其是哈麗特・柯罕（Harriet Cohen），她在這些年間加入我們。在這個充滿創造力的環境裡，我們首度提出了建築與規劃和女性主義之相關性的問題，並且開始構想一些解答。

最後，我將摯愛的感謝獻給我的母親，茉莉・坎尼斯（Mollie Kanes），我的姊妹，蘇珊・坎尼斯（Susan Kanes），以及我的父親，已經過世的馬文・坎尼斯（Marvin Kanes），他支持我選擇去過一種使這本書的寫作成為可能的生活。

但是，這本書得以存在，最終應歸功於婦女運動的能量和意識。這本書的篇章裡的內容和敏感，導源自這個啟發與學術的泉源。

Leslie Kanes Weisman

女性主義的空間向度

1 　　西元 1971 年的除夕夜裡，有七十五位婦女接管了一棟權屬紐約市政府的廢棄建築物，當時逐漸壯大的婦女運動採取的是基進行動主義（radical activism）。她們在一月二十九日發表了以下聲明：

> 因為我們要發展自己的文化，
> 因為我們要擊敗刻版的印象，
> 因為我們拒絕在一個腐敗的社會中擁有「平等權利」，
> 因為我們要生存、要成長、要忠於自己，
>
> 我們接管了這棟建築物，從事對女人非常重要的事──衛生保健、育兒、同煮共食、交換衣物和書籍、受虐婦女庇護所、女同性戀權益中心、藝術中心、女性主義學校、毒癮戒除所。
>
> 我們知道市政府並不會提供這些，
> 現在我們也知道市政府不允許我們自給自足。
> 因此我們遭受貶斥，
> 我們遭受貶斥，因為我們是獨立在男人之外，獨立在系統之外行動的女人……
> 換句話說，我們是革命中的女人。
>
> （第五街婦女，《戰士》）

　　第五街婦女非常清楚佔用空間是一項政治行動，接近空間的權利和社會地位與權力緊密相關，而改變空間的分派與改變社會之間，也密不可分。雖然這麼早就有這樣的覺醒，但當今的女性

主義者對於「婦女議題」的空間向度卻少有認識，不明白這些向度的知識可以幫助我們，在追求人類正義及社會改造的抗爭中，描繪心理和實質的領域。對人類的關係如何被人造空間塑造有所認識，可以幫助我們更充份地理解日常生活的經驗，以及我們置身其中的文化預設。

我們很容易不假思索地認為，男人所塑造的地景是中性的環境。要認識到環境是人類認同與生命事件的主動塑造者，也不是件容易的事。就此而論，空間和語言之間有令人驚訝的相似之處。我們習以為常地認為，語言是價值中立和中性的；「男人」（man）和「他」是包括了「女人」的總稱。但是，女性主義的語言學家，已經提出令人信服的相反論點，揭露了以男性為中心的語言，其實延續了女人的隱匿不見與不平等。①

就像語言一樣，空間是社會的建構；同時，就和語言的句法一樣，我們的建築物和社區的空間安排，反映並且加強了社會中性別、種族和階級關係的性質。語言和空間的使用都助長了某些羣體支配其他人的權力，並延續了人類的不平等。

在這種定義下的建築，乃是那些有權力興築的人所作所為的紀錄。建築物被社會、政治和經濟的力量與價值所塑造，而這些力量和價值也具現在建築物的形式、營造過程及使用方式中。因此，建築物的創造涉及道德選擇，而這些選擇又從屬於道德判斷。

在營造空間的這種社會脈絡中，我相信女性主義批評與行動主義可以扮演很重要的角色。為了達到這些目的，我希望這本書能夠讓我們更清楚地瞭解到，為什麼營造與控制空間的行徑是男性的特權；我們的實質環境如何反映與創造現實；以及，我們如

2

何挑戰並改變編碼（encoded）在人造環境（man-made）（在本書中，我的意思就是「男造環境」[male-made]）中的形式及價值，並進而有助於轉化界定我們生活的性別歧視與種族歧視狀況。

然而，色情圖文（pornography）、生育權，以及平權修正案的空間向度是什麼呢？對一個具有空間意識的女性主義者而言，她立刻就會知道子宮是最原始的人類空間，而反墮胎的立法者、強制節育者、強暴犯，以及貪婪的色情販子，對於女人身體隱私權的冒犯，都是最惡劣的侵犯。他或她明白女人的性慾特質（sexuality）是由她的空間區位（spatial location）來定義；「貞潔」的女人留在核心家庭的屋子裡，而「妓女」則待在聲名狼藉之處，並且化身為膽敢在夜街行走的任何一個女人。

有空間意識的女性主義者會看到：產科病房的設計，意圖使婦女與人類社區隔離開來，彷彿生產這件事是傳染病一樣。而帶著空間意識切入婦女平權議題的人就會知道，除非重新設計私人的家務勞動地點，讓它反映出這樣的自覺，即無論我們身屬何種性別，都必須為我們的生活所在負責，否則在公共的工作場所，婦女永遠無法平等。

然而，對男造環境從事女性主義分析，將它視為社會壓迫的一種形式，是社會權力的表達，是歷史的一種向度，是婦女平權抗爭的一部份，卻比其他領域的類似批評來得晚，例如就業、保健醫療與家庭生活等領域。延遲的原因很容易理解，因為這種評估在邏輯上須由女性建築師和規劃師來發動，但這個領域裡的女性比其他領域的女性少很多。

1970 年美國 57,081 位登錄的建築師中，只有 3.7％是女性。到了 1980 年，數字才爬升到 8.3％。②在英國，1978 年時女建築師只佔 5.2％。③在都市規劃界中情況好一些，可能因爲這是個較新的領域，但實際數量也沒什麼好自誇的。例如美國 1980 年執業的 25,000 個規劃師中，女性只佔 15％。④雖然在 1980 年代裡，這個比率正在緩慢爬升，但是在這兩個學科中，女性人數仍然不成比例。再者，在這麼少數的女性中，也很難判定其中投身女性主義並據以指導工作的人數。⑤

不論男女，在專業建築師和規劃師可以發言的有限範圍裡，有權談論興建什麼？建在哪裡？如何建造？爲了誰而建的，往往都是男人。女性通常從事低薪資與低位階的工作。做決定的人經常是投資的營造商、工程師、開發商、政府機關、市府官員、不動產業、企業財團和金融機構。在這些職位和行業當中，位居重要決策位置的女性非常稀少。

1980 年代初期起，人類學、文化與都市地理學、技術、環境心理學，以及都市史與建築史的女性主義學者，加入了建築師和規劃師的行列，在婦女與環境的研究上貢獻良多。然而，迄今爲止的研究只是初步的學術工作，主要是在尋找史實、界定問題、絞述個案、軼事記載等等。長期和比較性的研究非常少，將新資料整合入現有的女性主義或都市理論架構的工作，也有待努力。⑥

不過，我覺得情況不算太糟，因爲這些問題是任何創新或跨學科研究本來就會有的現象。如果從事研究的人繼續將她們身爲女人，以及（不論男女）身爲女性主義者的感知和經驗，帶入他

們看待與理解世界的方式中，那麼，關於婦女與環境更爲成熟的理論和模型，必然會出現。

人造空間如何造成人類的壓迫？它可以助成人類的解放嗎？如果可以重新改造我們的城市、鄰里、工作場所和居所，以增進平等和完滿環境之間的關係，那會是什麼樣的空間？當我們還生活在一個尚未解放的社會裡，又如何想像這種完全不同的地景？在這本書裡，我要藉由解釋建築物和社區如何被設計與使用，而強化社會的不同成員所掌有的社會位置，來提出並探討上述問題。

在第一章「空間的層級體系：造成社會不平等的設計」中，我引介二分法（dichotomy）及領域性（territoriality）這兩個概念，說明其爲建構和定義父權象徵世界的理論性空間工具。這兩個基礎概念，會在其他章節中不斷出現。在第二章「公共建築與社會地位」中，我將指出性別（gender）和經濟階級，以及與之相合的社會權力和地位，如何轉譯成大型公共建築的空間組織、用途和視覺外觀；例如摩天大樓、百貨公司、購物中心、產科醫院（我將以此與分娩中心及私人家戶比較，觀察這三個環境中的不同生產經驗）。

在第三章「公共空間的私人用途」中，我將解釋公共空間——從城市中的「花街」（Porno Strip）和「貧民區街道」（Skid Row），到鄰里公園與國族國家——如何因爲個人不同的社會位置，而對它有不同的要求、控制和經驗。我也將解釋女性主義者爲什麼，以及如何將公共空間當作對抗暴力和黷武思想的舞台。

在第四章「家是社會的隱喻」中，我分析了區隔女人與男

人、黑人與白人、奴僕與主人的社會層級體系，是如何編碼在包　5
括私人住宅與公共住宅的家屋建築平面圖、意象和使用上。我討
論了家庭住所空間脈絡裡的毆妻行為，說明為家庭暴力的受害者
設計庇護所的問題和可能性，並且提出一個女性主義的住宅計
劃。

　　在第五章「重新設計家庭的景觀」中，我將解釋個人家屋和
公共工作場所的空間與社會二元分立，以及難以撼動的男性當家
優先的作風，如何共同造成了傳統住宅和鄰里，與現今工作及家
庭生活狀況變化所致的家戶多樣性，兩者之間的無法配合。我將
說明如何修改現有的住宅及設計新的住宅，以便在從孩提到守寡
的人類生命周期不同階段，支持個人與家庭。

　　在最末一章「安適家居的未來」，我將以兩種互為對比的未
來劇本——其一奠基於平等關係和人類潛能的發展，另一則基於
科技的進步和社會不平等的延續——來思索住所、鄰里、城市和
工作場所的性質。我回顧了 1970 年代起，女性主義作家和行動
者所描繪的無性別歧視的烏托邦社區，並對想像這些烏托邦所可
能採取的實質形式時，所遭遇的困難提出評論，然後將它們拿來
與其他婦女所繪製的環境幻想圖比較。在本書結論中，我闡釋了
我認為在設計一個崇尚人類差異的社會，以及塑造一座能夠容納
這些價值的建築時，女人應該扮演的角色。

　　在組織本書的過程中，我花了數年的時間，靠直覺在看似分
離的研究領域裡尋找模式；在社會不義的父權地圖上繪製交叉
點，挖掘不公不義底下深入研究與發現的機會。我承認得到的結
果是特殊且主觀的；但不容置疑的是，我的觀點是女性主義。在

書中提到的許多學者使我獲益良多，我從她們已出版或未出版的
作品裡，得到不少洞見與資訊；但我仍必須為我的詮釋負完全責
任。

最後，對於熟悉女性主義文獻的讀者而言，書中許多地方會
覺得似曾相識。我希望飽讀羣書的女性主義者在書中得到的啟
示，是從空間的觀點重新詮釋一些熟悉的主題。身為建築師、規
劃師、地理學者，以及環境和社會科學家的讀者，我相信會在本
書中更進一步察覺到，他們的工作和婦女生活的不平等之間，有
不可逃脫的關連，並因而刺激他們運用自身的專業技術，嘉惠婦
女和其他弱勢團體。

註　釋

① 黛兒·史潘德（Dale Spender）在她的《男人創造語言》（*Man Made
Language*, London: Routledge and Kegan Paul）一書中，提出以下解
釋：「如果男人真能代表全人類，那麼象徵符號就應該能滿足所有人類
的活動……。我們能夠說，男人每週從事家務工作超過四十小時，或是
男人被綁在育兒工作上而離羣獨居，而與印象毫無衝突嗎？我們會因上
述說法而感到不協調，因為男人（人）──除了男性文法學者的擔保以
外──最確切的定義是男性，並誘發出男性的意象」（156）。

② 美國建築師協會（The American Institute of Architects），*1983 AIA
Membership Survey: The Status of Women in the Profession*, Draft, 13
April 1984 (Washington, D.C.: The American Institute of Architects).

③ Michael P. Fogarty, Isobel Allen, and Patricia Walters, *Women in
Top Jobs, 1968-1979* (London: Heinemann Educational Books,
1981), 223, 引自 Matrix Collective, *Making Space: Women and the*

Man-Made Environment (London: Pluto Press, 1984), 37.

④ Jacqueline Leavitt, "Women as Public Housekeepers," Papers in Planning PIP18 (New York: Columbia University Graduate School of Architecture and Planning, 1980), 42－43.

⑤ 關於在建築和規劃界中的女性主義行動論與批評、建築教育與實務的歷史，以及婦女當前在其中的地位，我推薦下列書籍：美國：Ellen Perry Berkeley, "Women in Architecture," *Architectural Forum* 137 (September 1972): 45－53；同作者的 "Architecture: Towards a Feminist Critique," in *New Space for Women*, ed. Gerda R. Wekerle, Rebecca Peterson, and David Morley (Boulder, Colo.: Westview Press, 1980), 205－18; Doris Cole, *From Tipi to Skyscraper* (Boston: I Press), 1973; Susana Torre, "Women in Architecture and the New Feminism," in *Women in American Architecture: An Historic and Contemporary Perspective*, ed. Susana Torre (New York: Whitney Library of Design, 1977), 148－51; Leslie Kanes Weisman and Noel Phyllis Birkby, "The Women's School of Planning and Architecture," in *Learning Our Way: Essays in Feminist Education*, ed. Charlotte Bunch and Barbara Pollack (Trumansburg, N.Y.: Crossing Press, 1983), 224－45; Leslie Kanes Weisman, "A Feminist Experiment: Learning from WSPA, Then and Now," in *Architecture: A Place for Women*, ed. Ellen Perry Berkeley with Matilda McQuaid (Washington, D.C.: Smithsonian Institution Press, 1989), 125－33.（Berkeley 的文集整本都值得推薦）。即將出版的有 Leslie Kanes Weisman, "Designing Differences: Women and Architecture," in *The Knowledge Explosion: Generations of Feminist Scholarship*, ed. Dale Spender and Cheris Kramarae (Oxford: Pergamon Press, Athene Series)。英國：Susan Francis, "Women's Design Collective," *Heresies*, "Making Room: Women and Architectu-

re," issue 11, vol. 3, no. 3 (1981): 17; Matrix Collective, *Making Space: Women and the Man-Made Environment* (London: Pluto Press, 1984)。在澳洲，可以和下列組織聯繫：The Association of Women in Architecture, c/o Dimity Reed, 27 Malin St., Qew, Victoria 3101; Constructive Women, P.O. Box 473, New South Wales 2088。在加拿大，*Women and Environments* 是非常好的國際性通訊刊物，由 Centre for Urban and Community Studies 每季出版，地址是 455 Spadina Ave., Toronto, Ontario M5S2G8。可向中心查詢訂閱價格。

⑥ 有兩篇很好的關於婦女和環境研究的文獻回顧：Dolores Hayden and Gwendolyn Wright, "Architecture and Urban Planning," *Signs: A Journal of Women in Culture and Society* (Spring 1976): 923－33；以及 Gerda R. Wekerle, "Women in the Urban Environment," *Signs: A Journal of Women in Culture and Society*, special issue, "Women and the American City," supplement, vol. 5, no. 3, (Spring 1980): 188－214。此外，如 Gerda R. Wekerle, Rebecca Peterson 和 David Morley，在她們為其文集 *New Space for Women* 所寫的導論裡，描述了婦女與環境研究領域的浮現，另外兩本文集也有用：一本跨學科的文集，*Building for Women*, ed. Suzanne Keller (Lexington, Mass.: Lexington Books, 1981）, 以及一本文化人類學的研究合集，*Women and Space: Ground Rules and Social Maps*, ed. Shirley Ardener (New York: St. Martin's Press, 1981）。關於女性主義地理學的學術論著，參看 *Her Space, Her Place: A Geography of Women*, ed. Mary Ellen Mazey and David R. Lee (Washington D.C.: Association of American Geographers, 1983）；以及 *Geography and Gender: An Introduction to Feminist Geography*, ed. Women and Geography Study Group of the IBG (London: Hutchinson, 1984).

空間的層級體系：

造成社會不平等的設計

9

營造象徵的世界：空間的二元分化

　　我們的建築物、鄰里，以及城市，乃是人類的意圖和干預所塑造出來的人造物，象徵性地向社會宣告了每個成員所佔有的地方。有錢人住在閣樓公寓裡；窮人住在公共住宅裡。每個羣體都知道他們屬於軌道的哪一邊。

　　物理空間和社會空間彼此反映和回應。「外面」的世界和我們內在的世界，依靠且順從於我們經過社會學習而得到的感知與價值。缺少一方，另一方就無法理解。我們與員工、學生、病人和顧客保持「專業的距離」。我們「仰視」（look up）他人以表達尊敬，「俯看」（look down）某人來表示無禮或鄙視。

　　空間提供了一個架構，以便思考世界和身處其中的人。我們的日常談話中所使用的眾多空間字眼，不斷地提醒我們空間具有這種功能。①諸如「高級社會」、「心靈狹隘」、「爬上成功的階梯」、「政治圈」、「每樣事物各有定位」等等用語，提醒我們社會生活是「有形有狀的」，而事件「有其地方」（take place，發生），以及人們的存在牽涉了空間和時間。②

　　直到我們知道了我們在哪裡，我們才能理解我們是誰。這種理解，每個人並不完全相同。在性別角色、種族和階級都有嚴格區分的社會裡，女人和男人，黑人和白人，富人和窮人，對於環境會採取不同的價值和態度，並且以不同的方式體驗和感知環境。

　　我們每個人的腦海裡，關於物理環境的認知地圖或心靈圖

象，大部份視我們所佔有的社會空間而定。所有的社會和所有的 10
場合，都是如此。舉例來說，當南安普敦島（Southampton Is-
land）的因魯人（Inuits）被要求畫出他們環境的地圖時，身為
獵人的男人，記錄了島的輪廓與港灣；女人的地圖則標示了聚落
和交易的地點。不過，兩者同樣正確。③

　　在都市社會裡，以性別為基礎的分工，確實使得被綁在家裡
的郊區主婦，跟她在中心城市的鋼骨玻璃辦公大樓裡，待上一整
天掙錢的丈夫，對於環境沒有相同的意象。同樣地，種族和階級
隔離的模式，保證了紐約市哈林區（Harlem）的小孩不會把他
們所知的「上城」公園大道，和有豪華公寓建築和整潔、林蔭夾
道的人行道的「下城」公園大道連在一起。

　　因此，社會空間和物理空間之間有持續的辯證關係。兩者都
是由社會所製造，形上學的空間也是如此，後者包括了我們的道
德和宗教信仰。總體而論，這三種空間領域構成了結構人類經驗
和界定人類現實的象徵世界。這個象徵世界不是絕對的；由於它
是主觀的創造，因此在不同的文化之間變化很大。但是，就其性
質而論，這個象徵世界似乎是個不可避免的整體，它使我們的日
常角色、價值和行為正當且合法。④

　　那些擁有權力去界定他們社會的象徵世界的人，便符合邏輯
地也擁有了創造一個世界的權力；在其中，他們的偏好、信仰和
操作程序不僅具有支配性，還被大多數人不加懷疑地接受和肯
定。在父權社會裡，男人被界定為支配的羣體，社會空間、物理
空間和形上學空間，都是男性經驗、男性意識和男性控制的產
物。更甚者，男人製造的空間記錄且延續了白種男性的權力和優

勢，以及女人和弱勢羣體的劣勢與臣屬狀態；從監獄到主臥室，從巴士後座到被排除於企業董事會之外，都是如此。

　　要理解父權的象徵世界的結構，二分法（dichotomy）的概念非常重要。將人們區分爲富裕／貧窮、白人／黑人、年輕／年老、異性戀／同性戀，以及男性／女性等對立羣體，便創造了一個正當化與支持剝削人類，以及白種男性掌握主權的社會系統。在每個例子裡，某個羣體被賦予權力和地位，而另一個羣體被剝奪權力，淪爲劣勢。除了界定社會空間，二分法也界定了我們概念化形上學空間（天堂與地獄）和物理空間（例如，工作場所和住宅）的方式。

　　這一章首先要探討空間的二分法，如何在三個不同的尺度上操作：人體、營造空間和人類聚落的模式（城市和郊區）；其次，本章要探討領域性（territoriality）的概念——宣告與保衛社會空間、營造空間和形上學空間——如何被用來保護和強化這些二元分立。

身體宛如地景

　　歷來不同的文化都以人體的基本點——頂與底、右與左、前與後——做爲構造社會空間、營造空間和宇宙空間的類比模型。這些點之間的空間關係，構築了我們的物理世界和我們的社會世界觀。我們匍匐於掌權者的腳下；平等地位的人平視彼此的眼睛；做爲組織「首腦」的人，握有最高的權威。除了社會地位，我們也將道德特質連繫上肉體空間。一個人「正直」（up-

right）的時候是全身挺立；一個「彎腰屈身」（backs down）
的人，則是個軟弱的膽小鬼。

　　距離、方向和地點，都相對於人類身體的形貌來界定。不遠
的地方是在「丟一顆石頭」或在「喊叫的距離」之內。一「呎」
（腳，foot）有十二吋；一碼是一「跨步」（stride）；一哩是
一千步（pace）。時間也是以人類為中心來界定。未來在我們的
「前面」；過去在我們的「後面」。

　　導源自身體的空間字眼，其運用被吸納進入語言、思想和現
實的結構，以便幫助語言將諸如時間和距離等抽象概念，「安
置」進入一個關係的系統，使它們更容易被人理解。⑤同樣地，
實際上在每一個社會裡，都將身體周遭空間分類為互補的和不同
評價的座標，利用來象徵和加強男性與女性之間的基本社會區
別。優勢的座標——頂端、右邊和前面——連結了男性；劣勢的
座標——底部、左邊和後面——連結了女性。無數的民族學家的
作品指出了這種二元分類無所不在，而且這種性別的不平等（雖
然經常被描述為差異），在一切尺度的空間組織和使用上被象徵
化，從家屋到村落和城市，一直到至高無上的天父統治的天堂。

　　男性／優越和女性／低劣的空間關係，有非常多跨文化的例
子。在印尼社會裡（參見圖1），空間被組織為兩個範疇：⑴左
邊、女性、海邊、下面、土地、精神的、朝下的、後面、西方；
⑵右邊、男性、山邊、上面、天空、世俗的、朝上的、前面、東
方。⑥男人連繫了起源自山區和上方世界的生命，女人則連繫了
起源自海洋下層世界的死亡、疾病和災難。在中國的宇宙觀裡，
陽是男性的原則，關連了火，朝向上方，是歡樂的、代表陽具

12

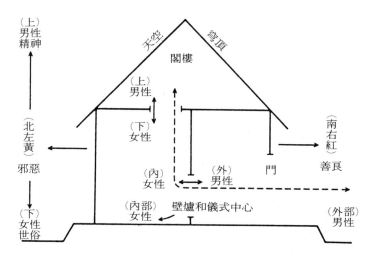

圖 1 印尼泰默（Timor）地方的阿托尼（Atoni）家屋裡的宇宙與社會秩序，將身體坐標的二元分類，象徵性地描述為男性／正面，女性／負面的類別。Clark E. Cunningham, "Order in the Atoni House," in *Right and Left: Essays in Dual Symbolic Classification*, ed. Rodney Needham (Chicago: University of Chicago Press, 1973), 217, fig. 7。感謝 University of Chicago Press 准予複製。

的；陰是女性的原則，關連了水、被動和恐懼。對中國人而言，水象徵了女人的潛意識。沈浸在水裡，便熄滅了火與男性的意識，而這便意味了死亡。⑦

　　西方社會裡，和女人有關的地理空間，也是以死寂呆滯為其特徵，男性的空間特色，卻是活潑生動。美國城市和郊區的二元分立，提供了一個可以理解的例子。我們傾向於連結都市生活和文化與知識活動、權力、攻擊性、危險、有意義的工作、重要的世界事件，以及男人。相形之下，女性的郊區是安全的、家庭

的、寧靜的、接近自然，以及無所用心的。「就此而論，郊區與
弗洛伊德式的女性氣質概念一致：被動、欠缺知識、天生就心思
渙散」，《郊區的變貌》（*The Changing Face of the Suburbs*,
1976）的作者巴利・史瓦滋（Barry Schwartz）如此寫道。⑧

　　利用身體空間作為文化藍圖，來設計性別的不平等，這也顯
現在強烈偏向右邊的社會偏見上。人類學家羅伯・赫茲（Ro-
bert Hertz）在他著名的論文〈右手的優越〉（The Pre-Eminence
of the Right Hand, 1909）裡提到：「社會和整個宇宙有一邊是
神聖、尊貴、珍貴的，而另一邊是凡俗且尋常的：一邊是男性，
強壯且活躍，另一邊是女性，虛弱且被動；或者簡單地說，就是
右邊和左邊」。⑨

　　身體的右邊，由大腦左半邊控制，以線性的、邏輯的、斷定
的、理性的方式運作。它創造了因果的概念，並且記憶如何說話
與用字。大腦的右半邊控制身體的左邊，以全面的、直覺的、接
納的，以及情感的方式運作。它感受整體的模式，並且記憶歌
詞。由於社會重視前一組特質，卻貶低後者，右邊就被稱為「男
性氣概的」，左邊則是「女性氣質的」。⑩

　　女人和男人顯然都與生俱有大腦的兩半邊。但是，社會期待
每一性的成員只開發人類潛能的一半，而且這兩半邊的評價還不
一樣。難怪有很多生來左撇子的小孩，直到最近還是被父母和教
師嚴厲斥責改用右手寫字。在一個以男性為規範的社會裡，使用
左手就成了令人尷尬的偏差。那些被認為「正確」（right）的
事物會被稱為「右邊」（right）絕非偶然。

　　毫不意外地，在社會空間裡，貴客坐在主人的右邊；在宇宙

論的空間中，基督坐在天父的右邊。更甚者，在最後的審判裡，耶穌的右手抬起，舉向光明的天堂，而左手則向下，指著黑暗的地獄。⑪

這種對於右邊的偏好，有一些顯著的例外。在古埃及人、蒙古人和中國人裡，左邊是神聖的，而右邊屬於凡俗。然而，在這些社會裡，左邊被認為是男性，而右邊是女性。

舉例來說，中國人將左邊賦予男性氣概，而右邊賦予女性氣質，因為古代帝國城市配置所描繪的社會空間和宇宙空間，將統治者和他的皇宮放置在計劃的中心，面向南方和太陽。因此，統治者的左邊是東方，太陽從這裡昇起（光明），而他的右邊是西方，太陽在此落下（黑暗）。為了符合邏輯的一致性，中國人認為身體的前方是光明／男性，而身體的後方是黑暗／女性。⑫難怪，傳統中國的女人走在後面，走在她們的男性長者的陰影裡。

身體的前面象徵尊貴，而身體的後面象徵低微，這種區分十分普遍。每個地方都有許多人對他們不願理會的事物轉過身去，而且他們相信勇敢的人會面對他們的問題；上面－前面的人誠實且可以信賴，而後面的人可以被取笑和嘲弄。客觀的物理空間，也採取了這些有關肉體的價值。成人和賓客從前門進入家裡，而送貨的人、僕人和小孩從後門進來。

可以舉出同樣豐富的例子，說明高度象徵了優越的地位、男性氣概和權力。重要的經理辦公室高踞企業大樓的頂層，位居其中的人可以觀覽他們的企業所支配和控制的城市。有錢有勢的人購買具有最佳視野的上等房地產——從閣樓公寓到山頂的基地——以便每次看到窗外的世界在他們腳下時，就確認了他們的社

會地位。

古往今來，重要的建築物如寺廟，都被擺置在平台上，而重要的人物如國王和教皇，坐在稱爲御座的抬高的椅子上。高度是如此重要的支配與權力之象徵，因此，在華盛頓特區，法律禁止超過九十呎的高樓，如此國會大樓就成爲最高的建築結構。⑬如果說古代的方尖碑和圓柱，是建造來頌揚死去戰士的軍事征服，二十世紀的摩天大樓便是建造來頌揚「商業首腦」的經濟征服，企業巨人爭先恐後地建造最高的建築物，做爲至高權勢的象徵。

不過，高度象徵了男性氣概之優越性的觀念，起源於父權的宇宙論空間，而非建築空間。許多文化二分且有所差異地評價了對於上天與「天父」和大地與「地母」的崇拜。無論天父在哪裡統治，他都是從上面統治，因此高度成爲一個神聖的男性象徵。當尊崇土地女神時，土地和山谷就是神聖的。舉例來說，古希臘崇拜女神的米西尼亞（Mycenaeans）人的克里特宮（Cretan palace），其設計是適應大地的力量。理想的建築基地是封閉的山谷，當做自然的巨室或「庇護的子宮」。然而，四處征服的多利安人（Dorians）以他們男性的、揮舞閃電的天神宙斯（Zeus）取代了米西尼亞的土地之母，以建造在最高山頂的紀念廟堂和堡壘支配了地景。奧林匹斯山（Mount Olympus）本身被當成是宙斯在北方的體現。⑭

對家父長而言，這山是神聖的；它帶領俗世的男人接近他的天父。希伯來的舊約重述了摩西如何在西奈山（Mount Sinai）上接受了上帝的十誡。古代的塔、柱、尖頂、方尖碑和寶塔建築，例如傳說中兩百呎高的巴別塔（Tower of Babel），其建造

15

是一種神聖的行動，意圖連結天與地。⑮高度越高，這個空間就越神聖。猶太拉比法師的文獻，教示了以色列比其他任何土地都高於海平面。回教傳統則訓示，最神聖的聖殿卡巴（Kaaba）位居世界的中心和「肚臍」，也是最高點。⑯在美洲殖民地，新世界虔誠的統治者約翰・溫索洛普（John Winthrop），命令他的清教徒眾建造啟示錄裡敍述的耶路撒冷，成為「山丘上的城市」。⑰

　　身體的基本點就是如此被利用來設計一個世界，其中男人被擺在「上面」和「前頭」，而女人在「底部」和「後頭」，傳達且延續了性別之間不平等的訊息。

建築形式的性別象徵

　　和人體有關的另一種空間二分法，乃是利用建築形式來象徵女人和男人在生物學上有所差異的性生理構造，以及在社會上有所差別的性別角色。弗洛伊德的心理學，使我們察覺人類製作陽具和子宮形態物品的潛意識傾向。在某些文化裡，陰莖狀的物品和多產的女性形態的製作是有刻意的，而且栩栩如生。其實，不論是否是刻意地製造，這種象徵都流傳廣遠。

　　不過，將所有直立的結構解釋為陽具的象徵，將所有圓形或封閉的構造解釋為乳房或子宮，乃是對於不存在的象徵論的無理偏執。即使弗洛伊德也承認，「有時候一隻雪茄就只是一隻雪茄」。⑱進一步言，假定設計火焰狀的、挑釁的高聳建築物，本質上是男性的行動，而設計規模纖小、具有肉感線條的建築物，

本質上乃是女性的舉止，這便限制且定型化了女人和男人，而且　16
對彼此都有害。

在理解世界的過程裡，我們自我的整體性（totality）構成
了世界。從建築形式推論其隱含的意義，取決於我們的文化和心
理聯想。它是性別、種族、階級和生物經驗，以及其他經驗的產
物。因此，很容易理解為什麼一棟建築物或藝術作品的觀衆，對
於意義的推論會和設計者的意圖不一樣。

性的類比和隱喩內含於建築之中嗎？或者，它們是內含於我
們用來書寫和談論建築的語言之中？有些理論家將建築詮釋為表
徵的空間（representational space），這種語言表達了外在於建
築自身的意義，諸如社會與經濟的結構，或是「男性氣概／女性
氣質」的價值或特質。其他人則視建築為一種只指涉本身及它自
己的歷史的語言，以純粹形式的語彙、文法和語法來溝通。不論
意義是在建築之內或之外，意義的投射同時內含於營造形式的創
造和觀察的行動之中。

太古以來，身體的計劃與社會的計劃一同擔負了塑造建築物
與人類聚落的責任。舉例來說，史學家路易斯・孟福（Lewis
Mumford）曾解釋早期新石器時代村落的母權鋤頭文化中，使
女人位居優勢的養育之「生命技藝」——月經、性交和分娩——
刻劃在村落本身的空間形式上：「在房屋和爐灶裡，在畜欄和箱
匣、水槽、貯藏坑、穀倉……牆壁和壕溝，以及從前庭到迴廊的
所有內部空間，住宅與村落，最後直到城鎮本身，都是女人的放
大」。⑲孟福以此對比於後來產生城邦國家的父權犁文化，其中
男性的過程——「攻擊與力量」、「殺人能力」和「蔑視死亡」

——佔有優勢。他描述了人類社會的這些改變，遺留在整個地景上的痕跡：「男性的象徵與抽象，展現於剛勁的直線、矩形、周界嚴密的幾何圖形、陽具狀高塔，以及方尖碑……早期的城市大多具有圓形的形式，而統治者的城堡和聖域，往往具有封閉的矩形」。⑳

　　沒有任何其他單一的建築形式，比美國的摩天大樓更巧妙地具現了社會角色和性解剖學的結合，它是父權象徵及巨大、筆直和有力的男性氣概神秘的頂峯。提到摩天大樓時，無可避免地會暗示了男性的性慾特質，根據建築師的詞彙，它由「基座」、「莖幹」和「頂端」所組成。

　　有史以來，垂直的結構都是做為神聖的「男性氣概」的圖像，而房屋則與女人，尤其是女人的身體，糾結不清。在大部份文化裡，提到房屋時，視之爲「誕生地」、「溫暖的窩」、「庇護的子宮」和「靈魂的容器」是很平常的說法。洞窟是最早的居所，它是「自然的子宮」。

　　《住屋心理學》（*The Psychology of the House*, 1977）的作者奧立佛・馬克（Oliver Marc）假設，人「由於一種深沈的演化必然性而離開了洞穴」。「他」所建造的第一個住所，是重建一個子宮，類比於誕生的過程，但象徵與它的分離。隨後的方型房屋標示了下一個演化步驟，即個體性（individuality）的誕生。根據馬克的論點，顯然無法超越她們的生物限制的女人，則繼續建造子宮房屋。㉑弗洛伊德的理論支持了這種輕蔑女人的觀點，將「回歸子宮」等同於一種不完全的性心理發展。㉒

　　文獻之中充斥著房屋做為「母親子宮」的意象。精神分析學

者卡爾・容格（Carl Jung）在他的自傳裡，描述了他在蘇黎士湖（Lake Zurich）為自己建造的房子，那是一座原始的圓型石塔：「我在這座塔裡靜養生息的感覺，一開始就很強烈。對我而言，它代表了母性的家」。㉓亨利・巴斯科（Henri Basco）描述了一間暴風雨中的房屋：「這屋子像隻母狼似的緊緊擁住我，偶而我可以聞到她的氣味充滿母愛地滲入我心深處。那一夜，她真是我的母親」。㉔作家和詩人，不論男女，浪漫化了充滿小孩笑聲的房屋，並且以哀傷和同情的筆觸描述「空巢」，就像停經的女人身體一樣，它被視為不幸的不毛之地。

　　女人的社會與生物角色，以及與之相關的人類屬性和情感，融匯在強大且備受珍愛的住居意象中。在許多女人所創作的現代藝術作品裡，房屋的形象、女人的身體，以及住家／妻子的角色，共生地融匯在對於住家作為女人牢籠的生動社會評論裡。藝術家路易絲・布爾喬亞（Louise Bourgeois）在 1940 年代所作，題名為《女／屋》（Femme/Maison）（圖2）的一系列畫作和草圖裡，描繪了包納、焦慮，以及受挫的逃離之欲望的主題。在一個題名為《女人之屋》（*Womanhouse*, 1971）的計劃裡，女性主義藝術家茱蒂・芝加哥（Judy Chicago）和米麗安・夏皮洛（Miriam Schapiro），以及她們在加州藝術研究所的學生，描繪住家是女人經驗、壓迫和幻想的貯藏所。這些女人在她們自行修復的一間破房子裡，創造了一些諷刺性的家居環境，包括了一座新婚樓梯、一間月經浴室、一間娃娃屋的房間、一間亞麻布衣櫥「監獄」，有個裸體女人奮力掙出，一間精緻的臥房，裡頭坐了一個女人不斷地梳頭化妝，以及一個「養育室」，那是一間

18

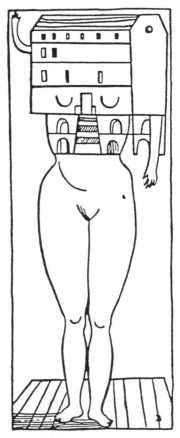

圖 2 〈女／屋〉（Femme/Masion), 1947，路易絲‧
布爾喬亞。感謝路易絲‧布爾喬亞准予複製。

肉色粉紅的廚房，天花板上塑膠製的煎蛋沿著牆壁下來，逐漸成
為乳房，有皮膚的感覺，並且同時成為母親／養育者／廚房（圖
3 ）。

　　沒有母親和她所產生的溫暖家庭關係，「房屋就不是家」。

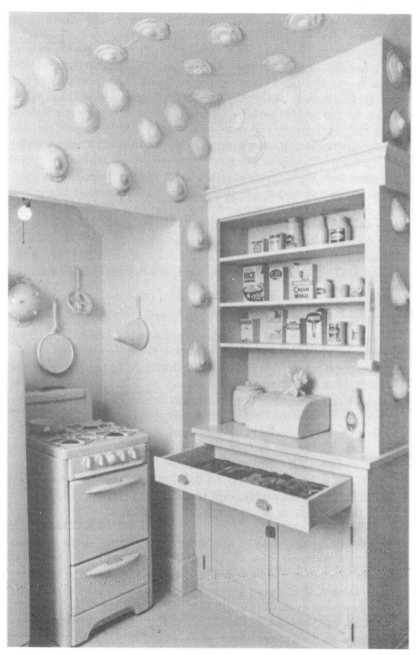

圖 3 「養育廚房」(Nurturant Kitchen), Vicki Hodgetts, Robin Weltsch, and Susan Frazier。取自《女人房屋計劃》(*The Womanhouse Project*, 1971)。由 Miriam Schapiro 攝影。

20　私人住宅個人的、「女性的」圍圈,和我們的公共塔樓匿名的、
「男性氣概」的向上衝勁,在隱喻上正好相反。

　　將工作場所連繫上男性權力、客觀和理性,將家連繫上女性
的被動、養育和情感,助長了公共與私人場合,以及女人和男人
之間,非常不同的行為。其結果是創造了一個象徵世界,在其中
女人被賦予照料、修復和更新人類生活的私人責任,而她們卻不
能控制這個世界,男人則被指派管理政府的公共責任,他們在這
裡關切核武競賽遠勝過關心人類。在這些狀況下,我們再也經不
起將「女性的屬性」圍限在家與家庭裡;因為男人,就他們具現
了父權的二分法而論,創造了一個危及每個人——包括他們自己
——的世界。藉由促成工作和遊戲、知識和感覺、行動和同情之
整合的新空間安排,來醫治這種分裂,乃是求取生存的必要工
作。

男人的城市與自然之母

　　在更大的尺度上,城市在隱喻上連結了「男人」和文明,荒
野的地景在隱喻上連繫了女人和危險,這兩者的二元分立,位居
以男人為中心的宇宙開創論的核心,天父指使人類繁衍,征服大
地,並且支配一切生物(〈創世紀〉1:26-28)。根據這種支配
神學,人類(男人)脫離自然並位居自然之上;而且他的權利和
職責,是根據他自己比較偉大的人類意圖和需要,來控制、征服
和馴服環境。

　　因此,自古以來,建造城市和城鎮乃是一種神聖的宗教性舉

措，割離了人和自然世界，反映了他的意志在自然秩序上的刻
劃，並且完成他做為上帝之代理者的世俗命運。早期的城市由僧
侶、國王和英雄所創建，做為創造的地點和宇宙的象徵中心。城
牆屏障之外的荒野，則被擬人化為女性、塵俗和野蠻。㉕

　　這種古代的二分法，在「新世界」裡，繼續構造了對於環境
的態度。新英格蘭的殖民者視自己為一場對抗荒野的戰爭中的
「基督戰士」，而且「著名的向西擴張乃是『上帝的恩寵和上帝
的行進』的證明」。科羅拉多州的前任州長兼美國啓示天命
（America's Manifest Destiny）的支持者，威廉・吉爾平
（William Gilpin）寫道：「荒野領土的佔據……莊嚴地與神的
旨意一同展開」。一本十九世紀美國拓荒者的指南廣告寫道：
「你看看四周，低語道，『我征服了這片荒野，使混亂孕育了秩
序和文明……』」。㉖

　　我們可以找到無數其他例子，說明男人在隱喻上以他的優越
文明種籽，使自然的「處女地」懷孕。像「開闢處女地」、「馴
服土地，開花結果」、「利用未開採的資源」、「駕馭自然」、
「解開自然之謎」這類說法，提醒我們男人擁有「上帝賦予」的
征服權力，凌駕了女人，以及她所關連的自然和有潛在危險的力
量。

　　通俗的寓言、童話和民間傳說延續了這種神話，將森林描述
為黑暗、難以接近、邪惡，以及無疑地是女人的領域。漢斯
（Hansel）和葛瑞緹（Gretel）被一個邪惡的森林女巫虐待。在
《奧茲的魔法師》（*The Wizard of Oz*）裡，西方的邪惡女巫在
黑森林裡驚嚇了桃樂絲和她的朋友。在中世紀奧地利的泰洛

21

（Tyrol）和巴伐利亞（Bavarian）的阿爾卑斯（Alps）森林裡，住著一個巨大的野女人，有一張從左耳裂至右耳的可怕大嘴，以及龐大下垂的乳房；她偷取人類的嬰兒，留下她自己的小孩。俄羅斯和捷克斯拉夫的森林裡，住了一隻有著女人臉、母豬身體和馬腳的怪物。㉗

在烏托邦和反烏托邦的小說裡，創造一個安全、穩定、男人建造的環境，脫離自然的污染，是一個常見的主題。舉例來說，優吉尼・詹彌汀（Eugene Zamiatin）的《我們》（*We*, 1924）一書中的編年史家 D503 的陳述：「人類建立了第一道牆的那天起，他就不再是野生動物。直到綠牆完成的那天，人類才不再是野人，藉由這堵牆，我們將我們宛若機械的、完美的世界，和樹林、鳥兒與野獸非理性的醜陋世界隔離開來」。㉘

虛構的文學提供了另外一些例子。納森尼爾・霍桑（Nathaniel Hawthorne）在他的小說《紅字》（*The Scarlet Letter*, 1850）裡，創造了一個環繞著十七世紀麻塞諸賽州（Massachusetts）沙冷（Salem）的原始森林。霍桑的森林象徵了通姦婦人荷絲特・普萊尼（Hester Prynne）在其中徘徊良久的道德荒原。「珍珠，她的私生女，『邪惡之子，罪惡的標記和產物』，是唯一能安處於荒野之中的人物」。㉙

然而，在世紀之交與後來的十年裡，有一些寫實主義的美國小說，挑戰了男性神話宇宙的普同性，描寫了女人和城市，以及男人和荒野的正面關係。因爲漢林・加蘭（Hamlin Garland）的《杜闕苦力的玫瑰》（*Rose of Dutcher's Cooley*, 1895），西朵・德瑞塞（Theodore Dreiser）的《嘉莉妹妹》（*Sister Carrie*,

1900），威拉·凱塞（Willa Cather）的《喔，先驅者！》（'O Pioneers!, 1913），以及辛克萊·路易斯（Sinclair Lewis）的《工作》（The Job, 1917）和《大街》（Main Street, 1920），寫實地處理女人的生活經驗，所以觸怒了許多讀者，在出版的時候一點也不受歡迎。毫不意外，這些作者受到勞工運動的興起、都市社會福利機構的出現，以及美國偉大的第二波女性主義的影響。⑳

這些小說裡的男性主角逃離城市的物質邪惡，到伊甸園的邊境——不論是森林、河流或大海——找尋他們自己失落的純真和「真正的經驗」。女主角則逃離大草原和小鎮的空乏與沈悶，到自由的城市尋找經驗和成長。美國的荒野對這些女人的生活有殘忍、粗劣和束縛的影響。㉛

在凱塞的《喔，先驅者！》裡，當亞歷珊卓（Alexandra）的童年朋友卡爾·林斯壯（Carl Lindstrom）在城市待了幾年回來後，抱怨他「沒有什麼好說的，除了必須為了幾呎見方的空間付出高昂的房租」，她回答：「我寧願有你的自由，而不要土地。我們也付出很高的地租，雖然付法不同。我們在這裡成長，既辛苦又艱難……我們的心靈都僵化了。如果這世界不比我的玉米田大，如果在這之外就沒有其他東西，我就會認為不值得去工作了」。㉜

另一個例子預示了當代郊區生活，對許多女人而言是閑散、停滯和孤立：在路易斯的《大街》裡，卡洛（Carol）被引誘和一個小鎮醫生結婚，她「由於窺探的眼神與高佛大草原的遲緩而顯得膽怯」。她發現了古遠而陳腐的不平等，對美麗發出態度強硬

的不信任，而且視鄉村為「一個期望繼維多利亞的英國之後，成為世界上主要的平庸之地的社會盲腸」。㉝

這些虛構的女人，代表了與支配性的學院神話相反的衝力。對這些「夏娃」而言，西部的「樂園」乃是斷送她們的知識和想像之可能性的監牢，而城市則象徵了自由、刺激、複雜的道德選擇，以及有意義的工作。雖然模式翻轉過來了，女人和男人還是以彼此格格不入的方式，來居住與經驗空間世界。

不論是虛構的、神話的或聖經的故事，其道德寓意都很清楚。男人憑藉著天生的權利，脫離了「自然之母」，而且在道德上優於並統御了「自然之母」，就像對待女人一樣，他可以為了己身利益而馴服和剝削它。城市和荒野的二元分立，是在男性優越的象徵世界裡，另一種宇宙論的建構。

23 　　　　　　　　　　領域之必要

這些界定了男性優勢和女性劣勢之雙重範域的空間二分法，是藉由男人的領域支配和控制來保護與維持。當然，女人和男人都表現出領域性的行為；然而，他們要求空間和保衛空間疆界的動機非常不同。

不論是否有所意識，每天我們都要求、劃分和防衛地理的空間——從在戲院和午餐室利用毛衣、外套和書本來佔位子，到假設家庭成員每天晚上都會坐在相同的餐桌位置。我們沿著劃分我們和鄰居財產的地界，豎立圍牆和種植樹籬；我們也鎖上門戶和裝設防盜鈴，保衛我們的家不受侵犯。在公共的尺度上，市政府

與州政府設立官方「歡迎」標誌，告知旅人他們「進入」和「離開」了它們各自的管轄地區；而聯邦政府設置了護照、移民限額，以及空域和水域權利的國際協定，以便控制誰可以跨越國界，以及他們可以在這個國家的空間，以什麼目的，停留多久。

　　為什麼這種領域行爲如此普遍且顯然十分重要呢？藉由建立自我與他人之間的空間和心理上的疆界，領域主掌了個人的認同，不論這個自我是個體或羣體。當我們無法控制我們自己的領域時，我們的認同、幸福感、自尊，以及行動能力都會遭受嚴重損害。因此，未受邀請的領域侵犯是件嚴重的事，可以導致強烈的防衛行動。㉞飛機鄰座侵犯個人隱私的饒舌陌生人，可能會遭遇煩怒、粗魯的冷漠，或是僵硬的沈默；一個侵入「白種」鄰里的黑人家庭，可能會遭遇加諸「入侵者」財產的惡意破壞；而一個國家入侵另一個國家，則會遭遇殺戮和流血。

　　其次，領域性行爲之所以重要，是因爲我們學習到根據我們可以多麼完善地建立和維持自我／他人的界線，來判斷自己與彼此。那些「居中」於他們的認同的人，不會被別人或環境「拋離均衡」。那些知道並確認其「界線」的人受到欽佩，雖然有時候不是出於自願，因爲這種行爲威脅了那些比較不自我確認的人。（「不，謝了，我不喝酒」的陳述，經常被回以「喔，少來了！和我喝一小杯。我不喜歡一個人喝酒。」）再者，我們也根據某人「屬於」既定的領域，來做出判斷。那些「安頓」在自己家裡的人，被視爲穩定的、可信賴的社區成員，而無家可歸的流浪人則遭受逮捕和處罰。

　　我們在童年就學到，社會地位和權力與空間的支配密切相

關。年輕人相互鼓動進入陌生人的私產而不被抓到，因此將自己嚇得半死。這種領域的侵入被同儕高度評價。玩「搶旗子」和足球的小孩，發現了社會中的「勝利者」是那些最擅長「征服」空間、入侵和獲取別人的空間，以及保衛自己的空間的人。但是，並非所有生長在父權社會的小孩，都學到了相同的領域教訓，以及「好」理由。小男孩社會化成為繼續防衛男性優勢的男人；小女孩則社會化成為支持男人的女人。

在我們的社會裡，男孩被教養成為具有空間的支配力。他們受到鼓勵要冒險犯難，去發現和探索他們的周遭事物，並且體驗非常廣闊的環境背景。㉟他們學習到如何藉由身體姿勢，來佔有比女孩大的空間（男孩的手腳伸展超過座椅，而女孩則保持拘謹的「淑女」坐姿）；言語的肯定（男孩被教導大聲說話，女孩則要謙虛）；以及優越的社會地位（家庭中的男性，不論是青少年或成人，都比女性有更多使用汽車的權利）。

在我們的社會裡，女孩被教養要期待與接受空間的限制。從幼年起，她們的空間範圍就被局限在家與附近鄰里「受到保護」且均質的環境裡。她們被教導要挪用而非控制空間。結果，許多成年婦女擔憂獨自旅行，尤其是到新地方——害怕她們會因此受到傷害或迷路，或同時遭遇兩者。再者，女孩學習要讓她們的自我／他人界線可以被穿透，因此，成年以後可以忍受她們家裡的小孩和先生，以及工作場所的同事與老板的經常打擾。

領域性行為傾向於將人們擺放和維持在他們實際和象徵的社會位置上。如羅伯・薩克（Robert Sack）所說明的，是「社會的複雜性、不平等，以及一個羣體控制另一個羣體的需要，使得

社會的領域性界定如此重要……」。㊱

自古以來，父權的宗教儀式就被利用來審慎地維持空間上與社會上所區分的團體或個人界線的完整。例如羅馬神特米納斯（Terminus）守護著疆界。整個羅馬帝國裡，特米尼石分隔了田野，並且界定了所有權。那些移動或推倒界石的人，同時違犯了宗教和公民法律，而且可能被活活燒死做為懲罰。㊲一個羅馬家戶的戶長，「藉由繞巡他的田野、唱著讚美歌，以及驅策獻祭的犧牲者，來保有他領域的疆界」。㊳

在十五和十六世紀的不列顛，一年一度的祈禱節（Rogationtide）儀式（後來稱爲巡行儀式）裡，教區牧師率領一長串的隊伍環繞村莊，他「擊打界線」，以一根木杖擊打某些標誌，以便指出社區的地界。這包含了合宜的祈禱、宗教的誦詞，以及朗讀聖經，例如「移開鄰人地界的人將受詛咒」（Deut. 27：17）。小孩的頭要刻意去碰撞樹木和標記，以確保他們記得重要的界線區分。在現代，土地調查、地圖和諸如地契之類的法律文件，取代了繞境巡行；但是，非基督教的與中世紀的邊界習俗遺跡，還留存在我們每年的萬聖節儀式裡。鬼臉南瓜燈原本是「很久以前搬移界石的人的鬼魂，它注定永遠要在界線上徘徊不去」。㊴

透過這些久被遺忘的、設計來強化父權社會之領域界定的宗教習俗遺產，我們被導引去相信，保有和防衛我們的家與家鄉的疆界，以對抗「外人」，乃是神聖的道德義務；爲此喪命不僅可以接受，而且是高貴的行爲。「愛國主義」這個詞可以激發「宗教熱誠」；確實如此，因爲就像領域界線的維持一樣，國家忠誠

也有其神學的起源。最初的古代城市是興建做為宗教儀式的中心。神龕、宮殿、寺廟，以及天文臺，都與男女眾神有關，也與神職人員的儀式祕密有關，星宿都書寫了魔術、預言和神聖的訊息。段義孚（Yi-Fu Tuan）寫道，「征服者不會僅僅因為狂怒而將一座城市夷為平地」，「在這種摧毀的行徑裡，他們使某個民族的神無家可歸，因而佔有了這些神，征服者並因此獲得了文明」。④

在歷史上，男人建立了愛國崇拜的公共祭壇，以及追念死去的戰士與犧牲的傳道者的紀念堂。例如在法國大革命期間，立法會議（Legislative Assembly）命令每個公社都要建立「祖國祭壇」。④時至今日，每個現代國族國家都還是將其民族主義供奉在「神聖」的建築地標上。舉例來說，美國有自由女神像、華盛頓紀念碑，以及獨立紀念堂。

第二種同樣重要的歷史機制，用以激發強烈的保衛與效忠國家的情感，乃是將「身體政治」連繫上母親和母職。例如柏拉圖曾大膽地向蘇格拉底提出，「他們是在大地的子宮裡形成和養育」，他們的國家是「他們的母親兼看護」，而她的公民，「是大地的小孩，而他們自己的兄弟」有義務「保衛她免受攻擊」。④

國旗也是將我們對於家和母親——在人類想像中幾乎是獨一無二的意象——的個人情愛、保衛與忠誠，轉換為國族國家（nation-state）之抽象政治理念的象徵承載體。例如在美國內戰期間，在每家或附近展示國旗成為一種習尚。有位牧師薩繆爾·奧斯古（Samuel Osgood）在發表於 1863 年的《哈潑新月

刊》（*Harper's New Monthly Magazine*）的文章〈家與國旗〉
（The Home and Flag）裡，寫道：「最動人的景象莫過於一
個好母親坐在窗邊……外頭飄揚著這戶人家的國旗」。㊸

　　沒有定形的、非人的國族國家，就此轉變為人格化的母國／
家鄉，具現在國旗上。保衛國旗形同保衛母親和她養育你的家。
以下是二次大戰裡一位美國軍人的話：「我為了那棟白色大房子
而戰……我的兄弟和我一起在那裡度過了許多快樂而永難忘懷的
時光……。我為了現在住在那棟房子裡的兩位灰髮人而戰……。
我為了我的家和你的家，我的鎮和你的鎮而戰……美國人信仰
……全能的上帝……。我們不能輸」。㊹

　　這種慷慨激昂、「具宗敎熱忱的」民族主義，在每個國家一
般都受到高度評價；因為當你保衛自己的「聖土」，你也正在保
衛你的文化的眞實個性，它的「生活方式」，它的人民。地理空
間上的戰鬥，對於父權體制世界觀──某個羣體認為自己比較優
越，而其他羣體都比較低劣──的維持十分要緊；有一方必須支
配，而另一方投降；有一方必須贏，而另一方要輸。

　　父權文明的歷史記載了「聖」戰的插曲和帝國主義征服的時
代──第一世紀的羅馬、十九世紀的英國、二十世紀的德國。男
人被敎導要身為社會中的優勢羣體，他們在道德上有義務要透過
社會支配和實質力量，不論是核武或肌力，來保衛他們的國家和
「他們的」女人的完整，而理由也一樣：確認對於國家與個人界
線的控制權。

27

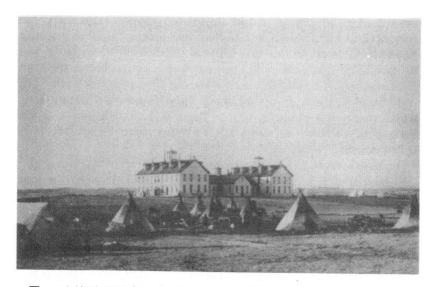

圖 4 南達科塔州（South Dakota）接近松脊機構（Pine Ridge Agency）一座寄宿學校的印第安營區，1891 年。在 1800 年代晚期，政府建立了寄宿學校來灌輸印地安孩童白人世界的價值觀。在理想上，政府試圖將這些學校設立在遠離保留區「邪惡且懶惰的影響」的地方。印第安家庭經常在鄰近校園的地方紮營，以便接近他們的小孩。感謝 Western History Collections, University of Oklahoma Library 提供照片。

性別與空間能力

　　這種父權的社會化，導致女人和男人有不同的空間能力和感知嗎？女人和男人構造空間的方式針鋒相對嗎？如果是這樣，原因是生物學上有所不同的性解剖構造，還是社會上有所差異的性別角色呢？主張前者的古典論點，由心理學家艾利克·艾瑞克森

（Erik Erikson）提出，他在 1937 年展開備受爭議的關於孩童
遊戲及其相關表現之身體起源的研究，而且在《孩童與社會》　28
（ *Childhood and Society*, 1965 ）一書中，題名爲「生殖模式與
空間形態」（Genital Modes and Spatial Modalities）的部份
裡，摘要了他的研究。簡單地說，他的結論是：女孩建造有低矮
的牆和精緻入口的圍場，模仿了子宮，而且「顯然是和平的」，
而男孩建造垂直的高塔或城牆，有「大砲狀的突起」，模仿了陰
莖，而且「玩弄著崩塌或傾倒的危險……廢墟全然是屬於男孩的
建造」。⑮

　　艾瑞克森對於女孩和男孩顯然不同的構造空間方式的解釋，
可以理解地引起了嘲笑的反應。女性主義的批評者指出，他的著
作似乎支持了「生理即命運」的理論，這在歷史上一向被用來解
釋和正當化性別歧視、種族主義和階級論調。再者，艾瑞克森未
能適當地解釋社會化凌越一切的影響，女孩因而被教導關連於個
人身體空間、內部和家庭領域，而男孩則傾向公共、戶外的空
間。

　　最近關於空間能力的研究，顯示了在空間組織（對於空間中
物體的感知）和空間視覺化，或想像物體在空間中移動的測驗
上，童年時期女孩分數比男孩低。⑯研究者承認，空間能力上的
這些性別差異，原因仍然不清楚。但是，這些資料被一些人用來
解釋在像建築、工程、都市設計和地理學等「空間專業」裡，男
人「自然」比女人多的事實。再者，這些理論家的結論是，消除
社會歧視無法消除這種傾向，因爲其原因和女人與男人固有的生
物差異有關。⑰當然，沒有人會建議既然男孩發展語言能力比女

孩子晚，他們就應該避免需要大量使用語言的專業。

在評估男人和女人的空間「能力」時，重要的是要記得測驗分數只對大量母體的平均個人有效；兩性都有平均數之上與之下的極大變異；而且即使平均而論，男孩比女孩善於解答空間問題，還是有許多女孩比許多男孩分數高。再者，在空間專業的成就和空間能力的測驗分數之間，也沒有彼此相關的證據。㊽

在一個父母習慣給他們的小男孩「建造者」玩具和積木，給小女孩洋娃娃的社會裡，到底是生理還是社會要為空間形式與感知的性別差異負責？我們不知道。在我們知道之前，在我看來，我們的精力最好是致力於消除阻撓女人成為建築師和工程師的社會障礙。

成為建築師的女人和男人，在設計空間的方式上有差異嗎？就兩性皆將不同的社會認同帶入工作而論，我相信會有差異。別人和我有相同的觀點，這也不新鮮。亨利‧阿塞頓‧弗洛斯特（Henry Atherton Frost）創辦了美國第一個女子專業建築學校，「劍橋建築與地景建築學校」（1917－42），他在1941年寫道：「女性建築師關注住宅的供給而非房屋本身，關注大眾的社區中心而非精英的鄰里俱樂部，關注區域規劃而非地產規劃，關注專業的社會面向而非私人委託……。她對於專業的興趣包納了社會與人文的意蘊」。㊾

這種特質的根源，在於女人和男人在心理和道德層面的不同發展方式。許多心理學理論解釋男性的性別認同和脫離母親有密切關連，而女性的性別認同則有賴於不斷地認同母親。因此，男性氣概是透過分離來界定，而女性氣質是透過依附來界定。對男

人而言，個體性、自我表現，以及不干預他人的權利，對整合非常重要。對女人而言，她們被鼓勵要維持關係，其整合有賴於合作，以及在她們自己的判斷和決定中，考量其他人的需要與觀點。⑩

性別、建築與社會價值

在建築裡，這些對女人和男人來說不同的參考架構，不必然會顯現在不同的空間形式與建造技術的使用上，反而顯現在女人和男人概念化和設計建築物與空間時，不同的社會與倫理脈絡上。英國建築師艾琳・葛瑞（Eileen Gray）曾經雄辯滔滔地描述過這種差異。1929 年在巴黎的一次訪談裡，她討論了和她同一個世代的男性──現代運動大師，如渥特・葛羅庇斯（Walter Gropius）、勒・柯比意（Le Corbusier），以及路維格・密斯・凡德羅（Ludwig Mies van der Rohe）──為之著迷的「新」現代建築：

> 我們現在抵達的這種知識上的冷漠，如實地詮釋了現代　30
> 機械的僵硬法則，只不過是暫時的現象……。我希望能發展
> 這些方法，並且推動它們，使之與生活接觸……。前衛運動
> 受到機械美學的毒害……。但是機械美學並非就是一切
> ……。他們極端的主知主義要壓抑生活的驚奇……他們對於
> 受到誤解的衛生的關注，使得衛生變得難以忍受。他們對於
> 精確的嚴格要求，使他們忽視了這一切形式的美：圓形、圓
> 柱、波動或曲折的線條、宛如運動中的直線的橢圓形線條。

他們的建築沒有靈魂。㉛

葛瑞所批評的現代運動之工程美學，奠基於理性、幾何形式的抽象、知性的純粹，以及大量生產的工業技術。新國際風格的玻璃盒子建築物，剝除了所有建築裝飾的應用，以「表現」或揭露它們內在的結構與機械製造的部件。這個風格被認為在道德上優於一切先前的事物，等同於「普遍的真理與美」，並且外銷到世界的一切角落，而不論其氣候和文化如何。

葛瑞是她的時代的先驅，預言了這種非脈絡化，而且經常是乾枯的建築最終的毀滅。在《從包浩斯到我們的房子》（*From Bauhaus to Our House*, 1981）裡，湯姆・渥夫（Tom Wolfe）寫道：「他們[建築師]一點也不臉紅地告訴你，現代建築結束了、完蛋了。他們自己取笑玻璃盒子」。㉜但是葛瑞的作品，以現代建築同樣未加詳言的雅潔來設計，並且使用相同的材料與建築形式，對於人類的安適、身體的運動，以及日常生活的活動，卻表達了格外的敏感性。

葛瑞所設計的物體和空間都是多用途的，而且與時俱變。例如（參見圖 5）洛柯布魯（Roquebrune）住宅，在主人和客人臥房裡都裝設了書桌與水槽。為了在這棟小房子裡容納數位訪客而不喪失隱私，她在起居室安置了一個凹壁內的床，視覺上被火爐遮住，晚上可以當做雙人床，白天可以多一張長椅，還包含了收藏衣物和枕頭的部份。她即使不是第一個，也是率先設計彩色床單的人之一，她主張未經整理的床還是可以提供房間美與色彩。

她作品的每個細節，都仔細地合乎人類感官的舒適：軟木皮

圖 5 Gray-Badovici House, Roquebrune, Côte d'Azur, France, 1926 －29，建築師是艾琳‧葛瑞（Eileen Gray）。面海的外觀。照片來源：紐約現代藝術博物館。

的桌面消除了玻璃杯在硬表面上的碰撞聲；堆在床上的一層軟墊和毛皮刺激了觸感；戶外的夏日廚房使房子不沾染食物的氣味。她使用三種窗戶——滑槽疊合式、旋軸式，以及雙層窗——結合了可以移動的窗板、羽板窗和帆布遮篷，可以隨著不同的季節微調光線、空氣和溫度。㊽

　　葛瑞曾經說道，「我總是最喜歡建築，但是我不認為自己做得到」。可是她在四十多歲的時候設計了第一棟房屋，而沒有接

31

受正式的建築教育或學徒訓練。當她於 1976 年以九十七歲高齡去世時，她的傢俱、建築和室內設計名列現代運動最傑出的作品之林。⑭

在美國，現代運動在 1950 年代早期起飛；當大部份的執業者相信不會犯錯之際，是另一個女人，西比兒・莫霍利－納吉（Sibyl Moholy-Nagy）清晰而有文采的聲音，對現代運動的建築公式提出了批評。莫霍利－納吉是個演員、作家、製片家、建築史家和教師。在 1951 年，她指出密斯・凡德羅的公寓單調乏味，浴室和廚房缺乏隱私、光線和空氣，起居室彼此面對，餐廳那一邊則無法通行。

1952 年紐約市的玻璃摩天大樓列弗大廈（Lever House）建成後兩年，莫霍利－納吉與建築期刊上幾十篇讚賞的文章相反，她寫道：「這個摩天盒子的單調無趣，即使鋁片裝飾也無法挽救，還有住家火柴盒的枯瘦醜陋，依然驅使情感上未得滿足的羣眾，趨向眞正威廉斯堡（Williamsburg）巴洛克式的裝飾」。⑮在她的文章裡，她痛罵現代運動建築的昂貴、墨守成規和缺乏社會意識。

不論女人是設計或批評建築物，她們經常傾向於對建築有和男人不一樣的評價與關注。我們不知道，其原因在什麼程度上是生物性或社會性的。但這個問題引發了許多其他問題。爲什麼人類的身體，不論男女，顯然支配了空間的語言？我們在自己的身體意象中創造了視覺形式嗎？如果我們對身體的概念是連續的，而非二元分立的，我們會以不同的方式來構造空間嗎？如果男性氣概和女性氣質的觀念，以及與之相關的不平等被廢除了，我們

會如何設計和體驗城市與郊區、工作場所與住家？如果女人和男人佔有和控制空間的方式並無不同，那麼什麼東西會取代目前界定我們的社會與物理世界的領域疆界？

這些問題很複雜。某些答案還有待對於歷史與文化的過程，有更大的集體自我認識和更深的洞見，這比當前的心理學、現象學、女性主義和建築理論所能提供的還要多。其他比較不那麼令人難以捉摸的答案，在以下幾章裡會提出來。不管這些問題我們能夠回答到什麼程度，在問這些問題的時候，我們便已經朝實現一個非常不同的象徵世界邁進。

註　釋

① Edward T. Hall 是個人類學家，他表列了幾乎五千個《袖珍牛津字典》（ *Pocket Oxford Dictionary* ）裡指涉空間的字，幾乎是所有字數的百分之二十。Edward T. Hall, *The Hidden Dimension* (Garden City, N.Y.: Anchor Books, 1969), 93.

② Shirley Ardener, "Ground Rules and Social Maps for Women: An Introduction," in *Women and Space*, 11; and Robert David Sack, *Conceptions of Space in Social Thought* (Minneapolis: University of Minnesota Press, 1980), 4.

③ Yi-Fu Tuan, *Topophilia* (Englewood Cliffs, N.J.: Prentice Hall, 1974), 61.

④ Peter L. Berger and Thomas Luckman, *The Social Construction of Reality* (Garden City, N.Y.: Anchor Books, 1967), 97－99.

⑤ Sack, *Conceptions of Space*, 153.

⑥ Lidia Sciama, "The Problem of Privacy in Mediterranean Anthropol-

ogy," in *Women and Space*, ed. Ardener, 91.

⑦ Tuan, *Topophilia*, 21.

⑧ 引自 Susan Saegert, "Masculine Cities and Feminine Suburbs: Polarized Ideas, Contradictory Realities," *Signs*, supplement, vol. 5, no. 3, (Spring 1980): 97.

⑨ 引自 Sciama, "Problem of Privacy," 91.

⑩ Gary Zukav, *The Dancing Wu Li Masters* (New York: Bantam Books, 1979), 39－40.

⑪ Yi-Fu Tuan, *Space and Place* (Minneapolis: University of Minnesota Press, 1977), 43.

⑫ Tuan, *Space and Place*, 40, 44.

⑬ Dolores Hayden, "Skyscraper Seduction, Skyscraper Rape," *Heresies* 2 (May 1977): 111.

⑭ Tuan, *Topophilia*, 141－48.

⑮ 同前註，169.

⑯ Tuan, *Space and Place*, 40.

⑰ Roderick Nash, *Wilderness and the American Mind* (New Heaven: Yale University Press, 1979), 35.

⑱ Mazey and Lee, *Her Space*, 58.

⑲ Lewis Mumford, *The City in History* (New York: Harcourt, Brace, and World, 1961), 12－13.

⑳ 同前註，25－27.

㉑ Oliver Marc, *The Psychology of the House* (London: Thames and Hudson, 1977), 12－14, 55－56, 引用於 Jane McGroarty, "Metaphors for House and Home," *Centerpoint* (Fall/Spring 1980): 182－83.

㉒ McGroarty, "Metaphors for House," 183.

㉓ Carl Jung, *Memories, Dreams and Reflections* (London: Collins, The

Fontana Library Series, 1969), 250.

㉔ Henri Basco, Malicroix, 由 Gaston Bachelard 翻譯和引用於 *The Poetics of Space* (Boston: Beacon Press, 1969), 45.

㉕ Burton Pike, *The Image of the City in Modern Literature* (Princeton: Princeton University Press, 1981), 4−5.

㉖ Nash, *Wilderness*, 37, 41, 42.

㉗ 同前註，12, 13.

㉘ Eugene Zamiatin, *We* (New York: Dutton, 1924), 88−89.

㉙ 引自 Nash, *Wilderness*, 40.

㉚ Annette Larson Benert, "Women and the City: An Anti-Pastoral Motif in American Fiction," *Centerpoint, A Journal of Interdisciplinary Studies* 3, no. 3/4. issue 11 (Fall/Spring 1980): 151.

㉛ 同前註，153.

㉜ 同前註，152.

㉝ 同前註，155.

㉞ Irwin Altman and Martin M. Chemers, *Culture and Environment* (Monterey: Brooks/Cole, 1980), 129, 130, 137.

㉟ Susan Saegert and Roger Hart, "The Development of Environmental Competence in Girls and Boys," Paper Series No. 78−1, Environmental Psychology Program (New York: The Graduate School and University Center of the City University of New York), 20, 21, 25. 這篇論文也出現在 *Play: Anthropological Perspectives*, ed. Michael Salter (Cornwall, N.Y.: Leisure Press, 1978).

㊱ Sack, *Conceptions of space*, 181.

㊲ Altman and Chemers, *Culture and Environment*, 138.

㊳ Tuan, *Space and Place*, 166.

㊴ Altman and Chemers, *Culture and Environment*, 138, 139.

㊵ Tuan, *Space and Place*, 150－51.

㊶ 同前註，177.

㊷ Sack, *Conceptions of Space*, 187.

㊸ 引自 David P. Handlin, *The American Home: Architecture and Society, 1815-1915* (Boston: Little, Brown, 1979), 86.

㊹ Sgt. Thomas N. Pappas, U.S. Army, "What I Am Fighting For," *Saturday Evening Post*, 10 July 1943, 29.

㊺ Erik H. Erikson, "Inner and Outer Space: Reflections on Womanhood," *Daedalus* 93, no. 2 (Spring 1964): 590－91.

㊻ Mazey and Lee, *Her Space*, 77.

㊼ 同前註，9.

㊽ 同前註，50.

㊾ Mary Otis Stevens, "Struggle for Place: Women in Architecture, 1920 －1960," in *Women in American Architecture*, ed. Torre, 91－95.

㊿ Carol Gilligan, *In a Different Voice* (Cambridge: Harvard University Press, 1982), 8, 16－17, 19.

�51 取自 "De l'Eclectisme au Doute," *L'Architecture Vivante* (1929), 17－21, as translated by Deborah F. Nevins in "From Eclecticism to Doubt," *Heresies*, issue 11, vol. 3, no. 3 (1981): 71－72.

�52 Tom Wolfe, *From Bauhaus to Our House* (New York: Pocket Books, 1981), 8.

�53 Deborah F. Nevins, "Eileen Gray," *Heresies*, issue 11, vol. 3, no. 3 (1981): 68－71.

�54 同前註，68.

�55 Suzanne Stephens, "Voices of Consequences: Four Architectural Critics," in *Women in Architecture*, ed. Torre, 140－41.

公共建築與社會地位

35 　　男人和女人基於不同價值的性別角色和社會權力，而使他們和家居空間的關係有所不同，在社會工作場合中的公共建築也是如此。男人控制且佔據政府的建築物、神的建築物和商業建築物；在「男人的建築物」中，女人不是被完全驅逐，就是被貶離到一個她們看不見，也無法被看到的傾聽空間。例如，在 1800 年代，英國婦女若想聽到下議院（House of Commons）舉行的政治辯論，就必須隱身在屋頂下，從天花板中央通氣孔的隙縫往下看。①

　　在正統猶太教的教堂中，婦女也只能從簾幕後、隔離室中，或是在上方的旁聽席裡，安靜地聆聽由男人引導的宗教儀式。羅馬天主教的婦女，包括修女，傳統上是不允許進入教堂內殿——神父在祭壇前做彌撒，然後配送基督神秘的「血肉」——但是聖童、男信徒和副主祭可以跟隨著主祭自由地進入內殿。婦女只能在宗教儀式完全結束後才能進去，而且只是為了打掃。

　　在公共建築物中，以空間隔離或排除某些羣體，或是將他們貶離到一個不被看到或顯然是從屬性的空間，乃是一個全面性的社會壓迫系統的結果，而非建築設計失敗或建築師個人偏見的後果。但是，如果我們未能注意並且承認，建築物是如何設計和使用，以便支持它們所服務的社會目的——包括社會不平等的延續——那麼，這也將保證我們永遠無法改變這種歧視性的設計。當這樣的覺醒確實存在時，就可以修正歧視。例如幾年以前，伊麗

36 莎白‧泰勒（Elizabeth Taylor）在國會作證說，婦女使用公廁必須付費，使女人感到屈辱，這導致立法取締這種公共設施。②

　　最近有一個發生在 1990 年的法院案例，一位德州休斯頓的

婦女參加一場西部鄉村音樂會，她在不得已的情況下上了男廁；四位女性、兩位男性組成的陪審團一致判決她無罪。這位名叫丹尼絲·威爾思（Denise Wells）的女人在大排長龍的女廁前等候多時，後來看見一位男士護送女友去上男廁，那裡沒人排隊。她解釋說：「我只是跟著他們後面進去。」③

威爾思和另一位女士是被音樂會的警察檢舉，並且每人開了一張美金兩百元的罰單，引用 1972 年的市政府法令：「任何人若是明知且故意進入了和其性別不同且限定單一性別使用的公共廁所……而且有故意引發騷動的心態」，便屬非法。④威爾思堅持她上男廁絕非為了引起騷動，她說：「我難堪死了！」⑤另一名男性見證人也替威爾思做證，說她當時手矇著眼，並且不斷道歉，「她絕不是要造成騷動，」他說：「我也很同情她的處境。」⑥

在休斯頓及幾乎一切其他美國城市中，有關公共建築物中衛生設備的規定裡，男用廁所和小便池的數量，一直是比女用廁所的數量多。這背後的假設是，男人比女人更常參加運動競賽和會議。在 1985 年休斯頓的法規改變了，因為研究發現這種假設不正確，女人由於生理的緣故，需要比同樣數目的男人更多的衛生設備。⑦

但是威爾思碰巧遇到的是在 1975 年完工，有一萬七千個座位的大禮堂。⑧她的事件造成全國轟動，成千的婦女寫信給她，表示願意為她付罰款。她的律師（也是她的姐姐）凡羅妮·威爾思·達文波（Valorie Wells Davenport）發表評論說：「這個事件觸動了全國婦女的心弦，我們也收到了澳洲、加拿大婦女的

聲援……你可能會認為男用廁所是男人最後的堡壘，但對婦女而言，這的確存在著空間的不平等。」⑨有位陪審團成員，佛瑞達‧費爾頓（Freida Felton）針對此案的意義做了簡潔的結論：「我覺得女人的需求已經被忽視很久了。現在是我們重返公共建築物，並且要求提供婦女更適當設施的時候了。」⑩

對於建築物社會向度的自覺意識，使我們，包括建築師，更能夠成功地評估和轉化現有的建築物，並且提出其他更周全的解決方案。公立學校男女分隔的入口、餐廳中黑人和白人的隔離區位，以及除了醫院以外，大部份公共建物都缺乏殘障坡道等，所有這些現象，都由於人們受到空間意識的啟發，引發了力求社會平等的行動，現在已經變成不合法了。

37

在前一章裡，介紹了兩個結構父權象徵世界的規則：二分法和領域性。在本章中，它們會在四種完全不同的公共建築物中再度出現：辦公大樓、百貨公司及其現代版本的購物中心，以及產科醫院。雖然每一類建築物的視覺外觀都不同，同時也因應不同的人類活動而設計，但它們都制度化並傳達了社會階層的特權與懲罰。本章將會予以並置比較，分析它們的建築歷史和形式設計，揭露它們在每一個實質配置中的層級性要求、使用和控制空間的重覆模式。這些領域模式奠基在我們熟悉的性別、種族和階級區分的不平等之上——例如老闆和雇員；商人、店員和消費者；醫生、護士、助產士和病人之間的不平等。空間的二元分立存在於分別連結了百貨公司與購物中心的都市／郊區分化中，以及在到底是醫院還是家裡，或是「像家」的分娩中心，才是「最佳」分娩場所的爭辯中，所蘊涵的公共工作場所／私人住宅的對

立裡。另外，第三個模式——利潤動機的重要性——將會成為所
有四種環境的起源、演化和文化意義中，愈趨明顯的核心主題。
認識到這些不同種類的公共建築物，在其歷史和使用背後的社會
建構之共同性，將使我們更加了解日常生活的地景，以及它們所
塑造的社區生活之性質。

辦公大樓：商業的大教堂

　　摩天大樓成為一種建築形態，在技術上之所以可能，歸功於
1860 年代鋼骨結構的發展，以及昇降機的發明。但是摩天大樓
的社會起源，根源於都市土地成本的重要性，遠超過了營建成本
的不動產市場。高層建築中反覆而匿名的辦公空間，基於經濟規
模的考慮，可以合適地容納數以百計的低階事務人員，而本世紀
初興起的新白領企業，如郵購公司和保險公司，正需要這些事務
人員來運作。

　　辦公大樓的內部空間是根據科學管理的流行原則加以組織，　38
這樣的原則通常把員工視為生產的單位，將工作過程在部門間分
割為一系列獨立的任務和交易，來配合文件的流程。被稱之為
「摩天大樓之父」的路易士・蘇利文（Louis Sullivan）在他的
論著《幼稚園閒談》（*Kindergarten Chats*, 1896）中，描述了其
結果：「難以計數的辦公室一層一層地堆積，每一層都十分相
似，每一間辦公室也和其他辦公室難以分辨——就像是蜂巢中的
每一小格，就只是一個小隔間而已。」⑪

　　完全相反的是「開放式辦公室地景」的發展，這是 1950 年

代管理諮詢運動的一部份，以一種去除階層的配置形式，藉由增加互動、直接溝通，以及員工和管理者之間權力的分散，來改善人際關係。事實上，這樣的計劃讓工作者更常受到干擾；這使他們無法專心，並置身於上司和同仁嚴苛的監督之下。同時，在這種情形下工作的人，大部份是女性：「NBC 插播銷售公司有 16 位男性推銷員，以及 16 位女性銷售助理。推銷員忙著做電視插播廣告（六十、三十和十秒的商業插播）給廣告客戶。他們坐在有窗的個人辦公室，而 16 個女人則全部擠在外面的辦公室大廳，16 台打字機、電話，以及說話聲，整個大廳的噪音震耳欲聾」。⑫

空間的隱私權是評估社會地位的絕佳指標。行政上司的「內室」有接待員的門廳、速記員辦公處，以及私人祕書辦公室做爲緩衝，所有這些空間都護衛著老闆的隱私權，並代表著他或她令人印象深刻且神秘的權力。同時，公司的應對禮儀也要求雇員進入老闆的辦公室前，必須先敲門獲得准許，但老闆卻可以在任何時候，在雇員的辦公室或桌旁自由來去。

同樣的，明亮的光線和空間的分配，也和個人因性別而不同的職業地位有關。在重重相疊的大樓樓層內，靠近內側而需要日光燈照明的，通常是分配給辦事員（主要是女性），而外側有自然光線和視野的辦公室，通常屬於行政上司（主要是男性）。在波士頓的約翰漢卡克大樓（John Hancock Building）裡，一位資深副總裁可以分配到 406 平方英呎的空間，而一位辦事員卻只有 55 平方英呎。⑬瑪麗‧凱塞琳‧貝涅特（Mary Kathleen Benet）在《祕書隔離區》（*Secretarial Ghetto,* 1972）一書中指出，

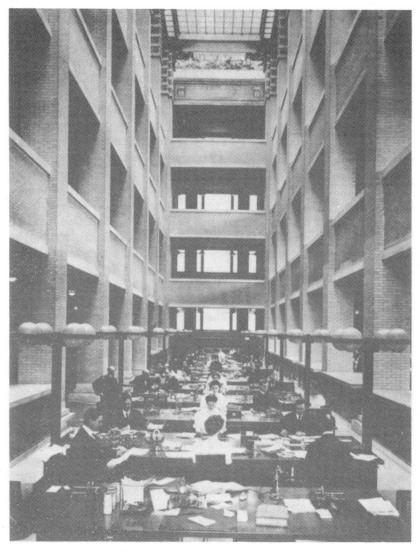

圖 6　拉金企業行政大樓（Larkin Company Administration Building），位於紐約州水牛城，1904 年由建築師法蘭克‧羅依德‧萊特（Frank Lloyd Wright）設計。其內部配置的設計鞏固了整齊劃一、層級性、有性別區隔的勞動力。請注意照片左方的監管者，他可以在這樣的「開放地景」裡看到所有的人，這種辦公室設計在當時相當先進。照片來源：紐約現代藝術博物館。

女性所分得的辦公室空間和她們的薪資一樣，比從事同等工作的男性少了 20％到 50％。⑭

40　　性別、種族、階級、職業，以及年齡和殘障等因素，共同造成人們不同的空間經驗，即使是在相同的環境配置裡（參見第一章）。在辦公大樓裡，藍領維修工作者隱身的建築領域——防火梯間、蒸汽爐室、儲藏間、守衛室、卸貨間，或是地下室入口——這些地方是白領工作者和一般大衆看不到的，因爲他們都是從大樓正面、鋪著大理石的大廳進入，然後走進鑲裝豪華的電梯直達他們的目的地。

　　辦公大樓的內部空間反映並加強了勞動者和老闆間社會地位的層級，大樓的高度則象徵建造與擁有這些大樓的「企業巨人們」彼此地位的層級。當通用汽車公司的副總裁約翰・雅克・羅思寇（John Jacob Raskob），開始在紐約興建帝國大廈時（1931 年完工），他很擔心他的競爭對手瓦特・克萊斯勒（Walter Chrysler）會超過他。帝國大廈的首任出租經理漢彌頓・韋伯（Hamilton Weber）回憶道：「約翰打開抽屜，從中拿出一支像小學生用的大大胖胖的鉛筆，他將筆豎起來，問〔他的建築師〕比爾・連伯（Bill Lamb），『比爾，你可以蓋多高而不會倒？』」⑮最後的結論是蓋 102 層，1,250 英呎高的建築物，其中昇降機的通道就有七英哩長，而所有的樓地板面積可以容納一個 80,000 人的城鎮。在蓋這棟建築物的過程中，有十四位工人喪生。⑯

　　高度上的競爭，以及開發商爲了更快實現利潤的壓力，使得工人的安全標準不受到重視。樹立結構鋼架的勇敢焊鐵工人，被

稱爲「摩天男孩」，其實是冒著極大的生命危險在工作。在大蕭條期間，那些失業找事做的人，就待在工地旁，等著有人墜落，然後立刻去接手工作。1930 年《財星雜誌》（*Fortune*）報導說：這樣的「冷血建築」實在令人「震驚」；據估計，平均在每個稍具規模的建築基地上，就喪失三至八條人命。今天，雖然工會已經提高了安全標準，但是在每十五位工人當中，仍然約有一人會在進入這個行業的十年內死亡。⑰

雖然要付出這麼高的人命代價，摩天大樓的競逐依然沒有停止。1969 年紐約世界貿易中心的雙生大樓，超越了帝國大廈的高度。1973 年席爾斯‧羅伯克公司（Sears Roebuck and Company）在芝加哥蓋了一棟 110 層的高樓，刻意超出世界貿易中心 100 英呎，席爾斯公司解釋說：「因爲我們是世上最大的零售商，所以我們應該有一個最大的總部。」⑱爲此他們興建了一棟 1,450 英呎高的大樓，大樓擁有的空調設備可以供應 6,000 個家戶，電力系統也足以維繫一個有 147,000 人生活的城鎮。⑲

這些違反人性、對環境不負責任的人造高山，其過份的高度還被許多建築師譽爲未來都市形式發展的「解答」。例如 1956 年，路易士‧蘇利文的學生法蘭克‧羅伊德‧萊特（Frank Lloyd Wright），就提議在芝加哥湖畔，蓋一棟一英哩高，可以容納 130,000 多人的豎針狀「城市」。萊特的學生波羅‧索樂利（Paolo Soleri）跟隨這位「大師」的腳步，構想了三十幅未來派直立狀城鎮草圖，高度從三百英呎到一英哩，並且容納了不可思議的人口密度，每一英畝就有一千兩百人。⑳索樂利並且經常使用帝國大廈做爲畫中的比例尺記號，好讓這個「幻想城市」

41

的驚人體積更加引人注目。㉑

　　這種「建築男子氣概」（architectural machismo）並不有趣。㉒超高大樓消耗了大量能源，使大氣過熱，造成突然的風暴，打碎了玻璃落地窗，並捲起行人，使得附近鄰里曬不到陽光，大樓陰影也改變了當地公園的生態，而當祝融肆虐時，大樓就變成死亡的陷阱。㉓此外，每一棟新大樓都帶來數以千計的人潮、汽車和計程車，使得原來就過度擁擠和髒污的街道及人行道更為不堪。然而，美國摩天大樓的營造，在整個 1980 年代都是熱潮不減。

　　並非所有的建築師都對摩天大樓所造成的問題無動於衷。有些人和菲利浦‧強生（Philip Johnson）的信念一樣，認為：「摩天大樓根本沒有必要存在，它們只是美國布爾喬亞的幻想。」即使強生有這樣的覺醒，卻沒有阻止他興建摩天大樓的舉動。他做了如下的解釋：「我蓋的摩天大樓越多，就表示更招緊它的脖子一些，不過，看它們成長是件愉快的事，就像看著一畝蘆筍良田一樣。」㉔

　　總結來說：二十世紀時，因為都市土地的經濟考量、昇降機和鋼骨結構的發明、企業家和他們雇用的建築師的自我表現，導致了越來越多的高層辦公大樓結構，其設計根據職業和階級地位而在空間上區隔使用者。而在廿一世紀，辦公場所將受到下列因素影響：能源的經濟考量；具有生態重要性的開放空間日漸稀少；建築物材料與基地上有毒物質的存在；電腦技術；以及逐漸增加的女性勞動力。在未來，所有的有毒和致癌物質，例如石棉和氡（radon），必須排除在辦公室的建築環境外，而辦公室員

工使用設備的健康安全標準也必須提昇；例如長期坐在終端機前將會造成眼睛疲勞、情緒緊張，並且暴露在輻射線的照射下。辦公室所消耗的能源，應藉由可以再生的太陽能和水力發電科技，以及省能設計的燈光、暖氣、冷氣及通風系統，而顯著降低。焚化爐的設計應盡量減少對大氣的污染。分區管制的執行應該包括屋宅、平台、地面花園和公園，好讓城市能夠呼吸，減少噪音，平撫人的心情感受，並且替工作者及其家人提供工作場所的托兒和休閒設施。如果我們想要邁向一個對環境和社會負責的社會，那麼這些商業辦公建築的改變，就非常必要了。

百貨公司：消費的殿堂

　　倘若辦公大樓象徵著男性身為生產者和工作者的經濟角色，那麼 1880 年代美國發展出來的百貨公司，就是在工業秩序快速發展下形成的一處公共會遇場所，在這裡，婦女充份表現她們身為興盛的工業秩序中「炫耀式消費者」的經濟角色。這些消費的新場所被設計來「迷惑、取悅和誘惑消費者。」㉕

　　這些建築物的特徵包括一個圓形大廳，一個環繞中庭的廊道，中庭頂端是自然採光的玻璃屋頂，像是紀念堂或是教堂。這些百貨公司的內部裝修奢華，全部鋪上大理石地板、東方地毯、水晶燈、打磨光亮的紅木、法國玻璃櫃檯，以及華麗的噴泉。購物者進入紐約席卓爾與庫伯公司（Siegel and Cooper Company），迎面而來的是一個大噴泉，以及高達二十英呎的希臘女神雕像。在費城的約翰·華納梅格百貨公司（John Wanama-

ker's store）內有一個容納兩千人的禮堂，一個將近三千根管的管風琴，有高聳大理石柱的大廳，以及一個六千多席位的希臘大廳。㉖

百貨公司很快就變成女人的俱樂部，就像男人在城中的俱樂部一樣。仕女的午餐餐廳受到了極大歡迎，因此 1902 年梅西（Macy）百貨公司在紐約市（當地於 1878 年有第一家仕女午餐餐廳開幕）新開幕的哈洛廣場（Herald Square）分店裡，開了一個 2,500 人的餐廳。㉗百貨公司裡面提供了華麗的交誼廳、休息室及閱覽室，備有精緻信紙和鋼筆的書寫室，還有洋溢著活潑音樂的餐廳，以慰勞與安撫被稱為「嘉賓」的消費者。然而，這些令人愉悅的設施證明都十分昂貴，卻不會增加銷售收入。㉘

百貨公司的經營者，藉由建立一種雙元階級的空間系統，來解決這些「非生產性」的開銷。由於這些華麗奢靡的公共區域無法節省開銷，因此在這些美景背後提供勞工階級受僱者使用的空間，例如儲物櫃、午餐室和休息室，便「十分寒酸、污穢，令人不舒服」。㉙

付錢的消費者與服務他們的工作者之間的空間隔離，更進一步被公司政策所強化，政策中規定受僱者不能使用這些公共設施。但受僱者並不會這麼合作，他們拒絕從與堂皇的顧客大門形成對比的骯髒狹窄的員工後門進入。波士頓有一家菲連妮（Filene's）百貨公司的女銷售員甚至故意不遵守規定，而照規定員工只能使用員工昇降機；她們在顧客的交誼廳招待朋友，並且習慣不走規定的後方樓梯，反而穿越公共餐廳到員工的自助餐廳，使得管理人員非常氣憤。㉚

　　進入本世紀後，受僱者的設備環境已經逐漸改善，但這麼做的動機考量仍是經濟性的。經營者希望這種比較良好的環境，能夠化解「櫃檯兩邊」階級的衝突，並且鼓勵女售貨員認同自己是中產及上流階級的消費者，並且認同自己所銷售的商品。一位這個時代的作家寫道：「假如一位在貧困環境中長大的女孩，一天當中的部份時刻置身名畫、悅目的傢俱、有品味的地毯、書籍和陽光之中，難道她不會對商店主要顧客的想法和需求更有見地？難道她不會對於招呼生意更為熟練、更有感覺，並且更為了解？」③換句話說，快樂且知識豐富的工作者會更熱心、更有效率地銷售。

　　和性別角色觀念相關的經濟考量，也會影響百貨公司空間的組織與使用。經營者認為忙碌的生意人不喜歡在一群婦女當中擠來擠去，因此百貨公司的地面層設計為「男士區域」，將男士服飾放在主要入口附近，並且增加服務台來協助男士購物。同樣地，他們認為女性比較喜歡在私密及休閒的環境中購物，因此女性服飾被放在中間層。直至今天，許多郊區的百貨公司配置仍沿襲這種模式。

44

購物中心：當代的代表建築

　　當代購物中心的魅力，來自於一種文化信仰，認為購物本身是種深具娛樂的社會經驗。就像城裡的百貨公司，郊區購物中心的空間組織和視覺外觀，是操弄購物者以擴大利潤的商品行銷計劃的結果。例如支配購物中心的建築「規則」，為了控制行人動

線，便將一些著名的「旗艦」或「磁鐵」型商店放在有遮蓋的室內街道兩端；街道通常不會超過 220 碼（大約 200 公尺），因為一旦超過這個長度，人羣的動線就會被切斷成為斷裂的迴路。購物中心的寬度也鼓勵購物者來回跨行，讓一些小零售店有生意可作。通常在每一邊店前留下十呎寬（三公尺）的流通區域，造成一個 20 呎（六公尺）的「室內街道」，另外可以附加十呎寬的中央區域，在間隔處設置座位、植栽、噴泉，以舒解購物中心連續景觀的單調視覺。店面和招牌都嚴格規定必須整齊一致，讓最多的過路顧客能夠清楚且一視同仁地看到。㉜

購物中心就像是信仰消費的教堂紀念物。在過去，宗教支配每個公民的生活，教堂是社區裡最讓人滿足感官的社會集會場所。高聳的圓拱空間充溢著焚香的氣味、祈禱聲和歌唱聲。今日有著陽光閃耀中庭的購物中心，提供了相同的戲劇性公共場合。

購物中心是一個人工控制的環境，設計成為產生幻影和奇想的地方。「戶外咖啡座」並不真在戶外，因為沒有雨、雪、冷或熱。樹木和植物從瓷磚地板長出來，水流瀑布從精心設計的牆壁和平台流過，配合罐裝音樂的節拍。葛樂利亞（Galleria）是一家 1970 年在休士頓開幕的三層購物中心，裡面有個溜冰的冰宮，對德州的炎熱氣候而言，如同北方城市的購物中心裡「長」出來的熱帶花園，是個異國產品。

45　　購物中心已經成為一種生活方式。1985 年所做的一次問卷調查顯示，美國人一年裡出入購物中心就高達七十億人次，同時花在購物中心裡的時間僅次於家裡、工作和學校。㉝1989 年 6 月針對一億七千萬位曾經到過美國某家購物中心的成人所做的研

究指出，其中有 64％是女性，這個數據並不令人感到驚訝，因為在購物中心裡，女人的皮鞋店平均就比男性鞋店多出五倍。雖然今天的大量女性就業，暗示了越來越少人有這樣的時間，可以在購物中心輕鬆的環境中悠閒購物，但這個研究的結論指出，購物中心就像它早期的百貨公司對手一樣，是個「女人的世界」。㉞

對推著嬰兒車的母親而言，購物中心裡無障礙而有空調設備的環境，是可以掌控的少數公共空間之一。一位主婦形容購物中心對她的意義是：「再沒有人比一個單獨在家帶小孩的媽媽更需要公共空間了……。我常常幻想這樣的理想空間──寬敞的房間裡有許多遊樂設施，有舒適的椅子可以讓母親坐著聊天社交，就像公園裡的奶媽一樣。但是你無法在冬天去公園，即使是夏天你也不可能在那裡遇到認識的人。購物中心平坦、舒適、安全的環境，幾乎能夠滿足人類也許已經退化的需求」。㉟

購物中心可以驅走老年人的孤獨寂寞，提供他們休憩和遊蕩的場所，和朋友相聚，喝杯咖啡，觀看來往人群。購物中心是當代年齡區隔的社會當中，少數能讓老人和年輕人相遇的公共空間，因為這兩個羣體是最常因為社會目的而使用購物中心的人。老人經常是由於健康的理由來到購物中心，因為購物中心又平坦又有遮蔭，非常適合走路；因此，幾乎全美國的購物中心都為老年人成立「步行者俱樂部」（許多購物中心甚至早上提早開門，以利晨間的運動者）。

對郊區的青少年──要嘛就是年紀太大，家裡待不住，要嘛就是年紀太小不能去酒吧──而言，購物中心變成他們唯一可以

聚集、社交和「尋找約會」的公共場所。青少年待在購物中心寫功課，而不去圖書館。「餐飲中庭」逐漸取代了家裡的餐廳，提供青少年們替代的選擇。青少年們由「街道熟客」（streetwise），變成「購物中心熟客」（mallwise），逐漸適應大尺度空間的微妙處，以及人工控制的環境——習得物質主義的課程，塑造了他們的人性認同與社會渴望。

46　　對那些不住在城裡的人，購物中心就像是一個理想的「替代城市」，因為購物中心提供都市生活的便利與舒適，而排除了那些使它們的顧客離開城市的不良狀況。由於有個外殼保護著，購物中心的室內世界，沒有汽車橫行，沒有噪音廢氣，犯罪事件也比較少。購物中心藉著昂貴的價格嚇退窮人，並且藉由不提供可能會吸引少數族裔的產品和風格，來維持一個純屬白人的世界。反諷的是，被認為和傳統城市敵對的購物中心，卻是接受由都市主義衍伸而來的建築圖像（architectural iconography）——像是中世紀山城地景的連續地標：防衛性的外牆、紀念性的門廳、有遮蔽的內部街道，以及點綴著噴泉的廣場「節點」。

　　城市和郊區、步行和汽車的二分關係，正是美國購物中心這類型空間發展的核心。一開始，郊區的購物中心便將需要停車空間的汽車，和需要步行空間的行人分離開來。第一個在美國興建的「購物區」是市集廣場（Market Square），位於芝加哥郊區的森林湖（Lake Forest），興建於 1916 年。這個購物中心和其他早期興建的購物中心，例如 1922 年在堪薩斯市外圍建造的鄉村俱樂部廣場（Country Club Plaza），都由一羣視同一個單位來開發和經營的建築物組成，有一處特定的停車空間，和行人專

屬的徒步「街」。

　　1931 年，購物中心的設計又有一項演進上的突破，在達拉斯興建的高地公園購物村（Highland Park Shopping Village），它的商店正面朝向內部，遠離了公共街道，而圍繞著人行步道的中庭。在 1950 年代早期，由於郊區人口爆炸，這種形式的購物中心逐漸取代沿著高速公路，前有停車空間的線形商店組成的流行條狀購物中心。

　　1950 年代的購物中心，例如由建築師維多・古恩（Victor Gruen）設計的位居底特律郊區的北地中心（Northland Center），一端有個大型百貨公司，兩列平行的商店面對著中間經過景觀設計的露天行人徒步區。另一個也由古恩設計，在明尼蘇達的南谷購物中心（Southdale Mall），是第一個有兩家競爭的百貨公司存在的購物中心，這樣的設計想法有些人認為很瘋狂。古恩必須面對的挑戰，是發明將兩間百貨公司隔開成為購物中心對等部份的方法。而明尼蘇達州變化極大的氣候也同樣考驗著建築師──夏天的酷熱和冬天的嚴寒，使得購物者不可能在戶外行走太長的時間或距離。為了解決這兩個難題，古恩提議南谷購物中心應該圍繞著一個中庭花園而完全包被起來，這樣便能夠創造一個垂直式的兩層室內空間，而兩家百貨公司可以設在兩端對立的位置上（古恩的解決方案來自 19 世紀歐洲遮蔽步行廊道的啟發，例如米蘭的范塔米羅・埃曼紐二世長廊〔Galleria Vittorio Emanuele II〕，它的四層樓頂端是鑲嵌玻璃的拱狀屋頂，中央是 160 尺高的玻璃圓屋頂）。47

　　南谷迅即成為成功的購物中心，專業者也因此理解到，成千

上萬的人去購物中心，不僅是為了購買物品，也是為了逗留。他們也發現那兩家百貨公司並不會互相「摧殘」，反而吸引了更多的人潮，以及更多的商店。這種「合併式」的購物中心，逐漸變成購物中心的基本哲學。南谷的外形設計，也引起大家跟隨仿效：完全包被遮蔽、兩層樓、中央庭園，以及舒適的空調。貫穿整個 1960 和 1970 年代，標準化密閉的購物中心在全美郊區成千地複製，從佛羅里達到加州，而不論各地的氣候如何。

　　雖然郊區購物中心被塑造成一個「安全」的環境，沒有任何事可以偏離購物這個焦點，但是近年來購物中心的安全越來越難維護。因為購物中心裡銀行越設越多，搶劫案也就越來越多。也因為婦女和小孩是購物中心的常客，強暴案和小孩綁票案也逐漸增加。汽車竊盜案則是個特殊而難以避免的問題。從這方面看來，郊區的購物中心越來越像「城市」了。

　　同時，都市商業發展也逐漸容納了郊區商業和建築設計的概念。例如在 1960 和 1970 年代，都市百貨公司開始運用「商店街」的空間設計，讓交易運作的平面有個清楚的界定和方向，因為在整個百貨公司的發展史中，這些都已經越來越龐大和混亂。在 1976 年，紐約梅西百貨將地下平面改裝成「地窖」，用磚頭砌成拱廊，販賣一些特殊的用品，像家用產品、美食、維他命及鮮花等等。花谷（Bloomingdale）百貨設計了一條「百路」（取名自百老匯），其中化妝品和流行時髦的百貨店，沿著閃耀輝映的「街道」佈設，街面鋪著黑白大理石方磚。「街景」概念證明是個視覺商業化大獲成功的方法，以往平凡的、家庭取向的百貨公司，現在已經轉化成為劇場式的遊樂園。

　　另一個都市／郊區設計上的錯置則是都市中庭；高層的購物中心，逆轉了支配城市和街道形式的規則。雖然，百貨公司曾經爭取陽光、空氣和建築物正面的行人街道，這些摩天大樓的外牆卻是蒼白無趣、沒有尺度感的鑲板，唯一的功能就是分隔出室內空間。像紐約市的花旗集團大樓（Citicorp）和川普大廈（Trump Tower）、芝加哥的水塔地（Water Tower Place）、費城東市場的藝廊（Gallery）、舊金山的因巴卡弟羅中心（Embarcadero Center）、洛杉磯的波納凡裘中心（Bonaventure Center），多倫多的伊頓中心（Eaton Center）、蒙特婁的賈汀斯大樓（Le Complexe des Jardins）以及雪梨的史傳特廊（Strand Arcade）和中城中心（Mid-City Centre），都是將城市街區由外側「翻轉」為內向的設計，將多層的街道收攏進垂直的洞穴中，就像它們在郊區的副本，創造了一個幽靜花園與商業誘惑的人造世界。

　　在都市中心販賣一些特殊的用品，是和商業活動一樣古老的傳統。然而，把逛街當成是純粹社會娛樂的形式，則是這幾年都市購物中心發展出來的特色，像舊金山的吉拉德里廣場（Ghirardelli Square）、波士頓的法紐爾大廈（Faneuil Hall）、紐約的南街海港（South Street Seaport），以及巴爾的摩的港區（Harbor Place）。這些購物中心的特徵都是位於蕭條地區，建築物有雄偉及紀念性的外貌，臨近水面，因此吸引了大量出城的遊客，同時它們也保存並重新使用古老的歷史建築。但是，這些購物中心並非只是為了保存文化和建築的歷史，以及提供都市居民基本的財貨和服務，而是郊區剩餘財富的反應。

倫敦的寇文花園（Covent Garden），位居一棟在建築史上十分重要的建築物內，可以和北美地區的例子作比較。這裡原來是中央市場建築，由查爾斯・福勒（Charles Fowler）設計，於1830年開張，包含了三棟平行由柱廊串起的建築物。五十年後，建築物中間的兩個中庭裝設玻璃鑄鐵架屋頂，創造出一個完全密閉的市場空間。1974年，裡面的果菜市場移到巴特昔（Battersea），大倫敦議會（Greater London Council）開始進行將這個建築物改作小商店的更新計劃，整個計劃在1980年完成。就像北美的其他城市一樣，「新」寇文花園市場的成功，吸引了許多遊客，但也趕走了當地的小生意人，以精品商店取代了原有的基本服務和商業。㊱

49　　這些購物中心，聲稱是為了促進都市更新、重建及經濟發展而設計的，但事實上它們卻摧毀了社區的社會和經濟結構。購物中心其實是郊區經濟的前哨，位居城市中央是著眼於周遭環繞著歷史建築，以及比較便宜的基地成本，因此不應該被誤認為是都市更新的先鋒。購物中心其實是高級化（gentrification）的摧毀性力量之一，只是將這個地區的問題和它的低收入戶趕到其他地方。

　　今天，購物中心已經成為我們這個時代最具代表性的建築，是社區生活的中心。但是，購物中心既非城市，也非郊區，雖然它結合了兩者的空間元素。它們是種族和經濟上同質的、文化乾涸的環境，由技藝高超的商人一手塑造，以便提高利潤。購物中心是一個島嶼般的幻想世界，在那裡手頭寬裕的人研究和購買不必要的東西，作為一種娛樂方式，而社會上正有數百萬的人極度

需要食物，以及一個安全、溫暖的地方安歇。購物中心乃是父權體制二元分立的完美體現。

但情況可以不必一直如此。今天全國各地的郊區、城郊（exurban），以及鄉村地區，都因爲商業及住宅區的四處開發，以至於面臨開放空間——農田、樹林、海岸、濕地及草原——生態的急速敗壞。雖然購物中心的基本特性是零售商，它還是可以發揮集中化的影響力，對抗蔓延的開發，像磁鐵一般地將一串公共空間和建築物吸引到它的周遭，供應文化和市民活動，例如公園和花園、公寓、辦公室、旅館、劇院、餐廳、保健及育兒中心，使人們得以面對面聚在一起，並且重組現在將人們隔離在私家轎車、住宅區和辦公大樓裡的郊區社會網絡。

產科醫院：重新設計生產的藍圖

就像購物中心、百貨公司和商業辦公大樓，產科醫院（maternity hospital）的設計和歷史也顯示出性別、種族和階級的區分，是如何編寫在公共建築的形貌，以及建造這些建築的社會制度上。產科醫院是在十九世紀出現的，當初是爲了收容城市裡的窮人、流浪者，以及勞工階級而設立的慈善收容所。它們經常是由企業家、神職人員或社區領袖所贊助和經營，它們是同時提供醫療服務和社會重建的機構。

許多產科醫院的孕婦是一些有錢人家的傭人，這些有錢人家通常都在自己家裡，或是專屬醫生的辦公室裡看病。另外一些是未婚媽媽，被同情地描述爲「無知和都市生活」的犧牲品。產科

50

病房針對這些個案，提供了一個「像在家中分娩」的狀態，並且讓她們可以在此停留兩個月——產前一個月，產後一個月。同時在一個強調「道德提昇」的環境中，幫忙清理醫院，以學習如何作一個值得尊敬的女人。㊲

在中世紀以前，由於道德尺度的標準，婦女的生殖器不能暴露，醫生也擔心病人會反對醫生違反這些標準，因此阻礙了接生術的醫學訓練。所以醫生們便到產科醫院尋找機會，那裡有許多社會地位低下、無法抱怨的婦女，可以填補他們對生產過程的無知。而醫生在醫院裡從這些窮苦或「墮落」婦女身上學到的知識，可以幫助他們醫療那些待在家中地位尊貴的婦女。

1848 年美國醫學協會開始建立國家證照制度。它設立了一些標準，將接生婆排除在醫學實務之外，也同時逐步提昇在醫院接生相對於在家接生的地位。醫生試著將醫療照顧集中在醫院裡進行，以便控制他們的工作空間。例如醫生越來越依靠儀器設備來看病；以前他們帶著鑷子跟剪刀就能家家戶戶地跑，現在 X 光機、麻醉機器、輸血和墮胎設備，都必須安放在醫院裡。病人若是要接受更專門的醫療，就必須親自到醫生的工作地點。

為了更便利地運用時間，則是另一個動機。作為以家庭為基地的鄉村企業，生產十分耗費時間。醫生必須跋涉至產婦家，整個待產過程都要待在那裡，還必須順從產婦家人的要求，讓自己的專業權威妥協。將所有病人集中到醫院裡，醫生可以減少在外奔走的時間，讓他可以提供病人更多的「專業服務」，將個人照顧看護的工作留給其他「比較不重要」的工作人員，像護士、社工人員、牧師和清潔女工。㊳生產的醫院化將婦女的生育能力置

於經濟與生物的控制之下，這正是逐漸鞏固的男性醫療體制所想要的。

　　婦女知道，在醫院生產其實比在家生產要冒更大的危險。　51
1840 年，維也納住院醫院（Vienna Lying-in Hospital）因產褥熱而死亡的孕婦比率，高到必須在一具棺材裡埋兩具屍體，好掩飾實際的死亡數目。即使如此，大部份窮困的婦女還是別無選擇，不得不到醫院生產。難以計數的婦女一到了醫院就馬上逃出來，寧可自殺也不要進醫院，並且要求去有接生婆的地方，至少那些地方的存活率肯定比較高。1846 年，一位維也納醫生，依格諾茲・菲利浦・西蒙維茲（Ignaz Phillip Semmelweis）發現了產褥熱的病因，就是醫生和醫院的環境使然；這樣的結論卻使他遭受同僚嘲笑、懷疑及貶抑，直到他實在無法應付，而在1865 年被送到維也納瘋人院，在那裡終老一生。㊴

　　婦女被引導去相信在醫院生產比在家裡安全，即使實際上在醫院裡的感染率比較高，而且不必要或不當的醫療措施，經常造成嬰兒因生產傷害而死亡，1915 年和 1929 年間，這個比率從40％增加到 50％。㊵1920 年代，家居清潔用品的製造商在婦女雜誌上作廣告，大力宣揚家中看不見的細菌是污染、感染和疾病的根源的觀念。家務工作從大體乾淨的一般標準，「提昇」為驍勇的衛生十字軍，要對抗一切會影響家人健康的帶菌塵埃。同時，醫院也開始宣傳自己是一個無菌、超級乾淨的「純潔白寶石」，保證比有位勤勞家庭主婦的家庭，還要衛生乾淨。由於對於生產安全的關切正當化（1918 年，美國在二十個國家中，生產死亡率排名第十七位，嬰兒死亡率排名第十一位），許多中產

階級的婦女開始轉向醫院由保證提供安全的醫生助產。㊶

　　醫院透過受訓的人員、廿四小時的專業緊急設備，以及「無痛分娩的睡眠」（混合了嗎啡、一種稱為莨岩鹼的引發幻覺的失憶劑，以及乙醚或氯仿），保證可以提供更多的安全和無痛生產。他們讓產婦「躺」在舒適的地方復原，由女侍、廚師和護士來照顧她們──隨著家庭僕人與十九世紀女人從女性朋友和親戚處得到的支持消失，這種經驗幾乎已經難得一見。

52　　1920 年代左右興建的產科醫院和病房，大都設計得像家居的房屋，甚至像是渡假的地方。這些醫院通常都有陽台、戶外走廊、明亮快樂的色調，製造出一種「迷人的效果」，掩飾了醫院機構的性質。醫院方面也盡力做到保護個人隱私和個別性；每個房間都有個人電話、可調整的床鋪、「雙層窗板」，以及安靜地呼叫護士的信號裝置。更進一步還提供消費者「人性化的接觸照顧」，例如安置嬰兒死去的婦女一間獨立的房間，以及為妻子即將臨盆的丈夫，提供睡眠與等候的房間。㊷

　　由此看來，在醫院生產會比在家生產花費更多，就一點也不令人驚訝。1920 和 1930 年代的保健計劃裡，通常都不涵蓋生產照顧；因此，這就是一筆額外開銷。婦女雜誌教導年輕夫婦如何「購買最佳的生產照顧」，討論方式就跟購買家電和其他產品一樣。丈夫們也被鼓動著相信提供妻兒「最好的」東西──包括專家的照顧和醫院的安全與舒適──乃是合理的投資及道德的義務。窮困的婦女也沒有其他選擇，而必須到醫院生產；接生婆被禁止執業，私人醫生也不願意到窮人家裡接生。㊸

　　1930 年代早期，美國城市裡有 60％到 75％的小孩是在醫院

出生。在此之前，產科醫院的數量急劇增加。在此之後，產科醫院規模越來越大，成爲龐大的都市機構，可以同時容納臨床病人和一般病人，而且一如以往依照階級區隔開來。在 1950 年代，醫院也跟隨著富裕的人口移往郊區。㊽

　　如果說生產是最根本的女性特質之一，那麼監控和管理這整個生產過程便非常陽剛，而產科醫生的工作空間也是據此設計。就像工廠和辦公室建築，產科病房的空間組織，就是爲了讓操作更有效率。專門的工作和人員以生產線似的方式，將生產過程與空間切分爲三個「部份」：待產和生產區、新生兒照顧區，以及產後照顧區（見圖 7）。理想上，這三個區域應該配置在彼此鄰近的空間關係裡，但經常不是（有時候這三個區域甚至安排在不同樓層）。

　　醫院的日常作息也是依據工作人員的方便而排定。直到1970 年代晚期，醫院方面還是依據工作人員的行程表和醫療設備的位置，來移動病人。就像在工廠流程裡的產品，一對要生小孩的夫妻，從一踏進接待處開始，就被醫院僵化的政策和迷宮似的空間控制與操縱。制度的控制始於填寫非個人化的表格，以及隔開產婦的情感支持──通常是她的丈夫。在整個 1950、1960 和 1970 年代，下面這個婦女的經驗是相當普遍的：「我抵達醫院，抓住在我兩跨之間、正在滴水的毛巾。我找不到一張輪椅，水滴沿路滴在醫院長廊嶄新的藍地毯上。當我到了待產室，他們給了我灌腸劑，就把我放在盥洗室裡。第一次強烈陣痛來了，我大聲喊護士，但是沒人來。又來了一次陣痛，我開始做拉美茲緩慢呼吸（Lamaze slow-breathing）。我掙扎著走到走廊，終於

54

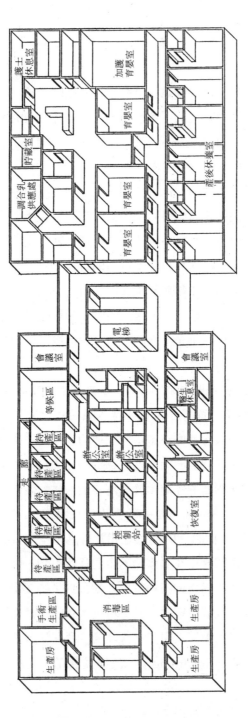

圖 7　傳統醫院的產科部門裡，典型線狀配置的剖面圖。感謝建築師芭芭拉・馬克斯（Barbara Marks）提供此草圖。

找到一個護士，這時約翰還在樓下填表格呢！」⑮

　　那些在陣痛來前終於填好表格的產婦，都會發現她被拘限在輪椅上，由丈夫伴隨穿過冰冷的長廊和電梯，來到待產和生產室。抵達之後，他們就必須分開──她在待產室；他在等候室。無數的產婦描述這個孤獨且恐懼的經驗。其中之一回想道：「我一個人整夜獨自留在待產室裡。我覺得自己像隻籠中困獸，如果我有工具的話，我肯定就會自殺。我從來都沒有像那個時刻，那麼需要有任何人來陪伴。」⑯另外一個婦女回憶道：「待產室必須兩個人一組進去……因為已經塞不下了……。床位很小，四周用欄杆圍起來，就像精神病患的床一樣……。」⑰

　　缺少空間的醫院經常將待產的婦女集中在一間大待產室，產婦因此更為沮喪，也因為其他人的疼痛和缺乏隱私而更加恐懼。有些時候，會用人工方式加快或減慢陣痛，來配合工作人員的時間表，或是因為生產室在「適當」時間沒有空：「我的小孩已經準備好了，但生產室卻還沒有準備好。我被綁在桌子上，雙腳也緊綁一起，這樣我才能「等」到一個更方便和「安全」的時間分娩，在這段時間裡，小孩的心跳開始不規則了……當我再度恢復意識，他們告訴我，我的小孩有可能活不了。」⑱

　　在待產室等候之後，當產婦「準備」好要生時，她被放在擔架上送到生產室，然後躺在狹窄的金屬分娩台上，上頭有個「足蹬」，將她的腳抬高綁在上面，並且用皮帶綁住她的手臂和手腕。沒有人告訴她要等多久；有些婦女說她們曾被綁在那裡八小時之久。有一位婦女說她被綁床上長達三十六個小時，以至於她的丈夫甚至不知道她「是死是活」。⑲

55

生產之後，新生嬰兒立刻被帶離母親，到新生兒區觀察，母親則用擔架抬到恢復室休息，然候再到產後區平均停留三至五天。她看到嬰孩的次數，完全視醫院政策規定而定，由護士將嬰兒從新生兒區抱來又抱回去。雖然有些醫院設有母親與小孩同室的政策，但大部份醫院反對這種分散式的照顧，理由是病患的空間通常不足，並且由於需要較多醫護人員而不符成本效益。其餘的醫院政策決定了誰可以探視母親及嬰兒，以及次數的多寡。這一家人直到離開了醫院，才能真正團圓，並重獲決定權。

1950 和 1970 年代之間，美國醫生將分娩過程轉變為工業生產的標準形式，置身其中的婦女，根據一位病人描述「就像是被驅趕著通過分娩生產線的羊群……現在 [1977] 的產科大夫就像是經營嬰兒工廠的生意人。」50 在 1970 年代，爭取自己身體的控制權是當時婦女運動的主要信條，其成員大都是白種受過教育的中產階級婦女。許多美國醫生都願意回應女性主義者的要求，採用「自然分娩」的方式，因為他們知道，只要分娩過程還是在醫院進行，他們就有權定義並控制「自然」的意義（諸如附加一些例行的干預，像會陰切開術、鑷子、狄瑪洛（Demarol），以及硬膜外麻醉，讓生產過程不會花太久的時間，同時可以表現足夠的「醫學技藝」，以便正當化他們的專業現身與費用）。51

大部份的醫院同意讓父親留在待產室和生產室，其他的小孩也可以待在母親的房間，也允許母親在需要的時候可以探望新生兒。即使如此，醫院環境本身依然令自然分娩的人感到挫折，這包括醫院過大的體積、僵化的官僚行事、急救設備，以及令人畏懼的散亂空間。直到 1980 年代，在傳統的產科病房中加入了分

娩房和「分娩套房」（birthing suites）後，迎接新生命的夫妻才能在醫院中經驗到所謂的自然分娩。

利用醫院分娩房的人，在離院之前，待產、生產和恢復都待 56 在同一間房裡。房裡的氣氛像家裡一樣，也讓小孩感到自在；套房裡面還有提供家庭使用的廚房。分娩房與套房提供夫婦生產環境的另一種選擇——只要有提供的話。由於只有低危險的產婦可以使用這種房間，因此有一部份的育兒夫婦便資格不符。符合使用資格的夫婦有時也會因為沒有空房，或更常是因為區位、護理照顧效率等問題而被拒絕。如果分娩房沒有和傳統的待產／生產區直接相鄰，護士長就必須將工作人員分一部份去照顧另一頭的分娩房。如果現在待產／生產區中有好幾位病人（經常如此），護士長為了集中所有的人力，便會被迫拒絕其他的選擇。再者，許多醫生會因為沒有醫療設備在一旁而覺得不安，因此他們偏好傳統的生產室而非分娩房，作為照顧病人的「合適場所」。另一個問題是，分娩房仍然位居醫院之中，產婦仍然需要例行的剃陰毛、灌腸，以及催生的處置，或者必須很快地移送到傳統的生產室。由於醫療上的干預，分娩套房只是表面的裝扮，卻不是讓消費者控制分娩過程的實際改變。這樣的結果造成 1980 年代大部份的分娩套房備而不用。

總結來說，在十九世紀中葉以前，分娩還是一個在家裡發生的、獨特的女性經驗；臨盆的婦女在親人和女性朋友的陪伴下，由一位經驗老到的接生婆耐心地讓整個過程自然發生，而不橫加干預。產科醫院的建立，宣告了婦女在家生產以及接生婆的工作是不合法且「危險的」，讓分娩過程從一個正常的生物事件變成

病理狀況，而需要只有醫生在「安全」的醫院才有資格提供的預防性「保護」。大部份需要分娩協助的窮困婦女別無他法，只能使用公共醫院的病房，可是在那裡她們卻成爲醫生敎學和實驗的對象。而大部份富裕的婦女卻誤信，在住院醫院裡豪華的私人「貴賓房」生產，可以保證得到現代、無痛、安全的經驗，並且
57　提昇自己的社會地位。因此，產科醫院創造並鞏固了不同階級病人間的空間區隔，以及醫生對於分娩過程的經濟和心理壟斷。就像「工業大亨」將家裡的「工作」移置到工廠和辦公大樓，藉此建立他們的權力和威望；醫生也將分娩過程從家中搬到制度化的醫院裡，從而躍昇爲大權在握的菁英。

分娩中心：恢復女人的分娩權利

和產科醫院成明顯對比的就是獨力經營的分娩中心（birth center）。在 1983 年，全美共有 100 家中心，1984 年就又有 300 多家計劃成立；但在同一年內，生產照顧的保險費率大幅提昇，延遲了這些計劃。1989 年，根據全國生育中心協會（National Association of Childbearing Centers）的報告，全國有 130 家分娩中心正在經營。52

分娩中心主張低花費、消費者控制，以及體貼的生產照顧。分娩中心通常都是由當地的州健康部門核發執照，工作人員包括有合格的護理助產士、諮詢醫生、合格護士及營養師，以及其他醫療輔助專業人員。分娩中心提供孕婦和家人定期的產前檢查，以及相關的家庭保健與營養、健身、育兒及親職敎育課程等。孕

婦可以選擇一位親人成爲健康照顧團隊的成員，參與整個生產照顧的過程，通常這個人就是（但不必然是）即將當父親的丈夫。分娩中心謹愼地將有可能發生難產的婦女過濾出來，只接受期待正常自然分娩的低危險產婦。萬一眞的發生難產，產婦和助產士都必須轉到當地的綜合醫院（必須是在十分鐘車程的距離內）。

醫院產科部門的專門化空間，一向是將母親、父親和新生兒隔離開來，並將生產過程劃分爲幾個階段，而由不同的醫護人員依據工作人員的方便及醫生的時間表來控制；相反地，分娩中心的設計讓消費者更有控制權，並且讓分娩過程成爲人類生命周期裡一個自然而愉快的過程。從建築上來看，分娩中心也沒有所謂的原型；一般而言，它結合了醫療的（醫院）、教育的（學校），以及居住的（像家的）元素，區分爲兩個不同的空間領域：產前與分娩（見圖8）。產前的領域包括檢查室、教室兼運動室、面談與會議空間、收發及行政管理、參考及圖書室、休息室，以及小孩的遊戲空間。有時候會有一間「二手貨商店」，賣一些用過的嬰孩衣服及傢俱。

在分娩之前，產婦和看顧她的親人已經非常熟悉分娩中心的環境。一旦她們進入分娩室，也覺得像是在家一樣，助產士就像是她們的客人。典型的分娩套房裡包括有一間臥室、家人等候與慶祝的客廳、廚房和用餐設備，以及有大型淋浴或盆浴的浴室。有些時候，廚房和進食空間與其他夫婦共用，只有分娩跟休養的臥室是單獨使用。助產士也有獨立的休息室、工作空間、貯存和洗衣的設施。夫婦們受到鼓勵將他們的生產環境賦予個人色彩，帶來自己的床單、枕頭、食物、音樂和紀念品。

58

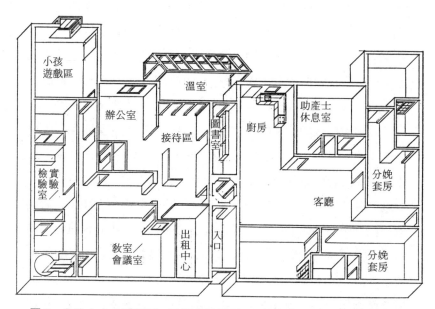

圖8　分娩中心的剖面圖。建築師的設計可以提供細心的產前照顧，以及共用前廳與廚房的家庭式分娩套房。感謝建築師芭芭拉‧馬克斯提供草圖。

59　　　分娩的區域也可以容納夫婦以及她們的親戚朋友，舒適地陪伴產婦渡過陣痛階段。即將臨盆的婦女可以自由行走、與其他人聚會、吃東西、淋浴，或是獨自一人回床休息。已經提供幾個月產前服務的護理助產士，現在已經和夫婦們很熟了，她也會在產婦陣痛及分娩時在一旁協助。

　　　分娩之後，這一家人仍然可以留在分娩房中慶祝、休息和團圓。通常她們可以在分娩之後的八到十二小時離開分娩中心。產後幾天，分娩中心的工作人員會打電話和親自登門拜訪，產後的

母子回到中心做健康檢查也是常見的程序。㊾

　　根據 1989 年的統計，在美國分娩中心享受細心的生產服務，只需花費美金 2,111 元，而在私人醫院生產待兩天就需要 3,960 元。麻醉、超音波、胎兒檢查或靜脈注射處理的花費要另計。㊿但政府的醫療補助通常不補貼這些費用，或者只補助一點點，因此大部份的低收入婦女沒有辦法享有這種花費較低，卻較人性的照顧。所幸的是，由於在分娩中心生產，節省將近 50% 的醫院費用，因此有些私人保險公司如藍十字（Blue Cross）、藍盾（Blue Shield）和美國健康保險協會（Health Insurance Associations of America）支持分娩中心。當然，如果要讓分娩中心繼續成為可行的選擇，那麼補助就非常重要。

　　到目前為止，大部份的分娩中心都不是全新設計興建的，通常是由現存的建築結構，包括住宅或辦公室建築，改裝之後使用。一個小型的、人類的尺度，以及提供活動彈性與自由的空間組織，是設計時的重要考量。建築的細部應該反映和支持中心使用者的價值觀。隔音的設備，例如分娩房厚重的木門、牆壁隔音，以及其他吸音材料的使用，像地毯和簾幕，可以讓分娩中的婦女盡情尖叫，不會吵到其他人。分娩區域的入口設計應該能夠顯示在裡面進行的是特殊私密的事，而有別於產前區域的公共開敞大門。分娩房應該夠大，可以容納家庭成員，並且多出一張讓配偶休息的床位。淋浴和盆浴應該夠寬敞，好讓分娩之後的婦女可以和先生、新生兒或是朋友共用。四周環境應該強調生長之自然循環的連續性：安靜的小花園、中庭或是溫室的窗子、明淨的小池、有自然光線的天井，以及隨著四季變幻色彩的天光樹影。　60

雖然分娩中心提供了一個創新建築表現令人興奮的機會，但如果以美國醫療專業的願望為優先考量的話，那麼這種機會就會大為減低。美國醫療專業認為分娩中心與經營這些中心的助產人員，是威脅他們壟斷生產醫療的競爭者，而不是產科照顧網絡的附加部份。由於醫生們擔心生產率與病人進住率下降，因此從1980 年代起，他們就開始針對有權核准像分娩中心這樣的新保健設施的區域與州政府機構展開遊說。結果，美國的分娩醫療越來越集中化。小型醫院也正在關掉它們的產科部門，因為大型的區域醫療中心提供了更專精的工作人員與先進設備，例如醫生認為所有婦女都應該使用的專門的新生兒部門。�55在某些地區，醫生甚至努力禁止在分娩中心擔任主要照顧人員的護理助產士執業。而關於性騷擾、保險政策的歧視，以及「焚燒」助產士的故事，更是層出不窮。�56

同時，大部份州政府也沒有制定設立分娩中心所需的執照要求與建築法令。目前，分娩中心適用的法令規範在機構設施與企業公司之間左右為難。這些法令決定了不同種類建築物的防火、安全、衛生、使用和用途類型的法定標準，以保障使用者的安全。法令也間接決定了建造成本和營運開銷。機構設施必須符合停留過夜的嚴格要求；私人公司就不用，因此建造與營運成本較低，省下的經費就可以嘉惠消費者。因此，需要來自建築師和助產士的創見，來發展分娩中心的適當標準。

雖然阻礙重重，全國生育中心協會的負責人凱蒂·恩斯特（Kitty Ernst），預期 1990 年代分娩中心將有大幅的成長（她認為其他不必臥床的設施，如外科中心和緊急照顧中心，也有同

樣情形）。什麼原因呢？她說：「醫院的高科技設備吞吃了保健
的大餅。保險公司和消費者都無法漠視過去幾乎二十年來，分娩
中心提供了高品質而體貼入微的分娩照顧，而它的花費只是醫療　　61
機構的一半」。⑤

　　生產環境還有第三種選擇，那就是母親的家。統計顯示，如
果事前預知是個正常的分娩，同時又有受過訓練的助產士或產科
大夫在旁協助，那麼在家裡面生產其實比在醫院還安全。⑤家庭
分娩的支持者也宣稱，對於選擇在家中生產的家庭，在家生產的
社會與情感方面的家庭中心價值，遠遠超過這種方式的風險。

　　在所有的選擇當中，成功的在家生產無疑對醫療體制威脅最
大。即使是做過產前檢查，確定自己是屬於低危險羣而決定在家
生產的婦女，仍有5％最後還是送到醫院去。⑤當臨盆婦女抵達
醫院，有些醫院會拒絕接受；有些醫院為了懲罰這些婦女，將新
生兒帶離母親一個多禮拜，然後騙說由於缺乏適當的醫療照顧，
小嬰兒處於高危險期必須隔離觀察。一位助產士評論道：「一個
在家生產的人來到醫院，就像是一位墮胎手術失敗的婦女，來到
一家天主教醫院。」⑥此外，大部份的保險公司在經濟上與醫師
合夥，拒絕補貼在家生產的婦女。

　　雖然自然分娩運動和婦女運動，共同合作改善了更好的分娩
經驗的機會，但仍然沒有根本地改變美國生育分娩的方式。即使
許多婦女都知道，有95％的分娩都是「正常」而「安全」的，
但大多數人還是寧願相信醫生、藥物和傳統醫院，可以帶來「健
康的生產」，而不願依靠她們自己的自然分娩過程、助產士、分
娩中心或在家生產。1989年，99％的美國嬰兒在醫院裡出生。

⑪不過，醫院也被迫要改變過去的政策和作法。今天大部份老醫院已經開始將待產室改裝為較小的「LDR 單元」，待產（Labor）、分娩（Delivery）和恢復（Recovery）都在同一個地方。除非是生產過後，否則母親不需要被移來移去，大部份的時間裡，朋友和親人都可以來探望。在較新的醫院裡，產房依據分娩室的建築法規建造，醫用氣體、設備和機械系統，都巧妙地藏在牆壁後或嵌入櫥櫃中，一方面讓醫生覺得舒適方便，另一方面也維持一個消費者喜愛的家庭氣氛。⑫

62　　當然，一般對於在醫院分娩的文化偏好，是透過醫學專業謹慎而巧妙的操縱，以確保分娩的這齣戲，在醫院的「手術戲台」上，由醫師們擔任主角。雖然醫院提供的先進產科技術及外科手術的醫學好處，對那些需要這些方法來拯救性命的婦女來說，是無可比擬的，可是大部份的婦女卻不需要。保險公司也清楚得很，許多承保者開始計劃將來正常的陰道分娩者，其保險將不列入病患範圍內。⑬

　　無論婦女是在家中、在分娩中心、在醫院分娩室，或是醫院的待產／生產單元裡生產，這個選擇都應該由自己決定。生育的問題正是女人有沒有權力的問題。男人曾經將女人的生育當成是粗糙的自然資源，而必須在醫院分娩病房中的工廠生產線上「加工」和「精鍊」。改變這種歷史上由男性控制的分娩經驗，就是改變女人和無權與恐懼、自己的身體、小孩，以及和男人之間的關係。

社會整合的空間模式

根據經濟生產及消費的關係而設計的辦公大樓、百貨公司和
購物中心，以及根據人類生殖的經濟與政治控制而設計的產科醫
院等建築，合理化與制度化了社會地位的強勢觀念。在層級區隔
之空間規定中的任何失誤，都會被維護社會秩序者認為是嚴重威
脅社會的安定。例如，當代對於爭取婦女分娩與生育自主權的運
動，就曾經引起激烈的辯論，甚且引發暴力；因為在家分娩意謂
著醫生的專業工具和技術不再重要；而分娩中心提供一個有合格
助產士的自主工作地點，顯示了助產士的專業競爭能力；而墮胎
診所提供婦女一個合法、不受道德評斷，並且安全的醫療環境，
可以讓婦女自己決定究竟要不要懷孕生產。而以上任何一項建築
場所，都會嚴重危及男性建制對於生育的壟斷。

同樣地，公共空間和建築物的種族整合（integration），在
歷史上都曾遭遇護衛其社會地位者的暴力、憤怒抵抗，以及顯然
不理性的反應。例如在 1900 年代初期，小汽車剛剛出爐，並且
可以供公眾使用時，一位喬治亞州摩肯郡（Macon County）的
白人就提出這樣的論調：「要嘛就禁止黑鬼使用汽車，要嘛就將
郡內道路分隔為兩個系統；一條給白人開，另一條給黑鬼」。⑭　63
顯然地，在公路上行駛的汽車，比較不像在火車或巴士上那樣可
以輕易地區隔黑人和白人。

許多早期對抗頑強的種族隔離者都是黑人婦女，例如著名的
律師波莉・莫瑞（Pauli Murray），1930 年代晚期她是霍華大

學（Howard University）的法律系學生，帶領一羣女學生在美國國會大廈的公共自助餐館靜坐抗議種族隔離；⑥或是瑪麗‧契爾琪‧泰瑞（Mary Church Terrell），她是一位教育家、婦女參政權運動者及政治組織者，她在 1950 年控告華盛頓特區一家拒絕爲她服務的餐廳，她得到勝訴，而在法律上結束了這個城市的種族隔離；⑥或是一位阿拉巴馬州的黑人女裁縫蘿莎‧帕克斯（Rosa Parks），她在 1956 年因爲拒絕搭公車時移到車子後半部，因而引發蒙哥馬利（Montgomery）巴士抵制運動。⑥就像在民權運動中的姐妹一樣，活躍於婦女運動中的女性主義者，從十九世紀到二十世紀，對於整合的政治有過不屈不撓的努力——她們要求學校的大門、公司的董事會會議室，以及工廠，對於女性應該像男性一樣地敞開，對於少數族裔應該像多數白人一樣地平等開放。

然而，雖然這些努力是必要且有價值的，但女性主義者的終極目標應該不是將女人及少數民族整合進入「主流」社會，而是要廢除父權體制本身。根據定義，父權社會依靠的是不同的羣體間社會資源與社會權力的不均等分配。父權體制利用壓迫的層級，讓弱勢者相互敵對。父權式的思考會讓我們分裂，讓我們比較正視遭受強暴的白種女人，或被處私刑的黑種男人的痛苦。在這樣的社會當中，沒有人可以擁有壓迫的專利，而「平等」也是個幻想。任何對於性別壓迫的女性主義分析，若沒有同時看到種族和階級，那就太過簡化且不恰當。父權體制構築了一個排外（exclusion）的建築，根據社會層級來區隔與操縱人羣。女性主義將可以使我們建造一種包容（inclusion）的建築，其設計可

以讓一切使用者有所控制和選擇——從思考如何進出建築物，到
開關燈光、調整室溫、打開窗戶，或是鎖門。大型的公共建築
物，像辦公大樓和醫院，不需要這麼有壓迫感、無人性，而且令
人混亂；我們可以在純粹設計來支持炫耀性消費活動的購物中心
以外，創造宜人的公共集會場所。然而，我們必須要認識到，公
共建築的空間形式只是反映了制度化的種族、性別及階級歧視的
全面系統；我們首先要加以理解，然後予以轉化，以便在現實裡　64
改變這種系統所生產的「制度化」建築物。

註　釋

① Sylvia Rodgers, "Women's Space in a Man's House: The British House of Commons," in *Women and Space*, ed. Ardener, 53.

② Lisa Belkin, "Seeking Some Relief, She Stepped Out of Line," *New York Times*, 21 July 1990, 6.

③ 同前註。

④ 同前註。

⑤ 同前註。有關女用公廁的有趣討論可以參見：Margery Eliscu, "Bathrooms by the Marquis de Sade," in *In Stitches: A Patchwork of Feminist Humor and Satire*, ed. Gloria Kaufman (Bloomington: Indiana University Press, 1991), 110–12.

⑥ "Woman is Acquitted in Trial for Using the Men's Room," *New York Times*, 3 November 1990, 8L.

⑦ Belkin, "Seeking Some Relief," 6.

⑧ 同前註，以及 "Woman Is Acquitted," 8L.

⑨ "Woman Is Acquitted," 8L.

⑩ 同前註。

⑪ Louis H. Sullivan, "The Tall Office Building Artistically Considered," *Kindergarten Chats* (New York: George Wittenborn, 1947, originally pub. 1896), 203.

⑫ Nancy Henley, *Body Politics* (Englewood Cliffs, N.J.: Prentice Hall, 1977), 36.

⑬ Hayden, "Skyscraper Seduction," 112.

⑭ Mary Kathleen Benet, *The Secretarial Ghetto* (New York: McGraw-Hill, 1972), 引自 Madonna Kolbenschlage, *Kiss Sleeping Beauty Good-Bye* (New York: Bantam Books, 1981), 86.

⑮ Jonathan Goldman and Michael Valenti, *The Empire State Building Book* (New York: St. Martin's 1980), 30.

⑯ 同前註，92－93。

⑰ Hayden, "Skyscraper Seduction," 109.

⑱ Elizabeth Lindquist-Cock and Estelle Jussim, "Machismo in American Architecture," *The Feminist Art Journal* (Spring 1974): 9－10.

⑲ 同前註。

⑳ Altman and Chemers, *Culture and Environment*, 299－300.

㉑ Paolo Soleri, *Arcology: The City in the Image of Man* (Cambridge, Mass.: MIT Press, 1969).

㉒ 「建築的男性氣概」一詞來自 Lindquist-Cock and Jussim, "Machismo in American Architecture," 9－10.

㉓ 同前註，9－10，以及 Hayden, "Skyscraper Seduction," 112－13.

㉔ 菲利浦‧強生是紐約市 645 英呎高，造價美金兩億元的 AT&T 世界總部的建築師。這棟建築物的頂部山牆讓它整體看來像是齊本德耳式（Chippendale）的傢俱。強生和德州開發商哲若‧海尼斯（Gerald Hines）攜手合作，縱橫美國蓋了十一棟高層建築，1983 年 11 月他發表了

要在紐約市興建的第一棟橢圓形摩天大樓的模型。Jane Ellis, "Trends," *New York Post*, 19 December 1983, 19.

㉕ Susan Porter Benson, "Palace of Consumption and Machine for Selling: The American Department Store, 1880－1940," *Radical History Review* 21 (Fall 1979): 202. 亦參見同一位作者的 *Counter Cultures* (Urbana: University of Illinois Press, 1986).

㉖ Sheila Rothman, *Woman's Proper Place* (New York: Basic Books, 1978), 19－20.

㉗ 同前註，21.

㉘ Benson, "Palace of Consumption," 205.

㉙ 同前註，207.

㉚ 同前註，208.

㉛ 同前註。

㉜ 要找一本關於國際購物中心設計且插圖豐富的書，請看 Barry Maitland, *Shopping Malls, Planning and Design* (New York: Nichols, 1985).

㉝ William Severini Kowinski, *The Malling of America* (New York: William Morrow, 1985), 22.

㉞ Ann Tooley, "The Mall: A Woman's World," *US News and World Report*, 31 July 1989, 66.

㉟ Kowinski, *Malling of America*, 182.

㊱ Maitland, *Shopping Malls*, 67－68, 82－90.

㊲ Richard W. Wertz and Dorothy C. Wertz, *Lying In: A History of Childbirth in America* (New York: Schocken, 1977), 80－84；以及 David Rosner, "Social Control and Social Service: The Changing Use of Space in Charity Hospitals," *Radical History Review* 21, "The Spatial Dimensions of History," (Fall 1979): 183－85.

㊳ Wertz and Wertz, *Lying In*, 47, 54, 143, 145.

㊈ Adrienne Rich, *Of Woman Born* (New York: W. W. Norton, 1976), 144, 146, 147.

㊵ Wertz and Wertz, *Lying In*, 161, 163.

㊶ 同前註，154, 155.

㊷ 同前註，156, 157.

㊸ 同前註，158, 159.

㊹ 同前註，159, 167.

㊺ Suzanne Arms, *Immaculate Deception* (Boston: Houghton Mifflin, 1975), 186.

㊻ Wertz and Wertz, *Lying In*, 170.

㊼ 同前註，197.

㊽ 同前註，171.

㊾ 同前註。

㊿ 同前註，172.

�51 同前註，195.

�52 "Choices in Childbirth," *New Woman's Times* (June 1984): 4；以及 Kitty Ernst, Director, National Association of Childbearing Centers, Perkiomenville, Pennsylvania, interview with Leslie Kanes Weisman, 21 August 1989.

�53 Leslie Kanes Weisman with Susana Torre, "Restoring Women's Birth-Rights," *The Matriarchist* 1, no. 4 (1977)：4；以及 Susana Torre and Leslie Kanes Weisman, "Birth Center Design Studio Program"，以及在 New Jersey Institute of Technology, School of Architecture, Newark, 1977 的展覽。

�54 Ernst, interview.

�55 Wertz and Wertz, *Lying In*, 241.

�56 "Choices in Childbirth," 5－6.

�57 Ernst, interview.

�58 Wertz and Wertz, *Lying In*, 239－241.

�59 同前註，241.

㊻ "Choices in Childbirth," 7.

�61 Ernst, interview.

�62 Jan Bishop 是「保健建築」（Health Care Architecture）組織的負責人，Ewing, Cole, Cherry 以及 Parsky, Philadelphia, Pennsylvania, interview with Leslie Kanes Weisman, 18 May 1991.

㊿ 同前註。

�64 Joseph Interrante, "You Can't Go to Town in a Bathtub: Automobile Movement and the Reorganization of Rural American Space, 1900－1930," *Radical History Review* 21 (Fall 1979): 161.

�65 Casey Miller and Kate Swift, "Pauli Murray," *Ms.*, March 1980, 64.

�66 Bettina Aptheker, *Women's Legacy: Essays on Race, Sex, and Class in American History* (Amherst: University of Massachusetts Press, 1982), 149.

�67 同前註，149－50.

公共空間的私人用途

城市街道與性別地理學

街道是家庭環境的延伸

女性主義政治與對公共空間的要求

67　　和前一章討論的公共建築物一樣，當代的都市地景乃是一個
替父權體制之運轉準備的標準舞台。城市的街道、公園，以及鄰
里中，每天上演著女人和男人、富人與窮人之間有關領域的戲
劇。每個羣體公開地「出現」，根據社會所賦予的角色來聲明權
利和使用公共空間。那些擁有權力的人，比如說「街頭幫派」，
控制了街道與街道裡的人。那些沒有權力的人，如「街頭住民」
和「街頭浪人」，則被貶棄到街上，他們的私人生活因此處於公
開展示的狀況。雖然他們在街道上都「宛若置身家中」，但是
「家」對每個人的意義都大不相同。

　　在某些鄰里，人們也會認為自己「宛若置身家中」，並且稱
呼城市是「家鄉」，而國家是「家邦」。就街道景觀而論，人們
如何經驗和居住這些「公共家園」，這些地方在實質上與象徵上
有何意義，都須視他們的「社會位置」以及他們接受或挑戰這個
位置的程度而定。

城市街道與性別地理學

　　拿隻粉筆，孩童就可以將公共的人行道轉變為私人的遊戲畫
板，阻礙行人的通行。拿罐噴漆，十幾歲的少年就可以將公共建
築物和高架陸橋的牆面，轉變為私人的告示牌。有了社會的默
許，男人就可以將宣稱為公共的城市街道，轉變為私人的男性叢
林，女人則被排除在外，或者有如瑪姬‧皮爾希（Marge Pie-
rcy）的詩句，女人「高視闊步，像隻被人豢養，然後放生做為
打獵之用的溫馴松雞，而這種打獵活動稱為運動」。①

　　男性的街頭幫派，以及與之相關的破壞和犯罪的高發生率，都是都市生活的熟悉現象。某個羣體侵入另一個羣體的鄰里「地盤」，所引發的「幫派戰爭」也屢見不鮮。取得容易的快克古柯鹼，使得相互競爭販賣這些殘害藥物以致富的敵對幫派成員，彼此之間的謀殺更形惡化。在這種遭遇之中，在貧民窟的街道上，以及和男性同伴成羣結黨時，少數民族聚居區的男孩經歷了社會化，接受了他的男性角色。

　　男孩在街上「長大」，在那裡學到什麼是男子氣概。「好女孩」遠離街道，待在家裡，以免她們的貞潔或美德，或兩者都遭受危險。大部份的男人在街上都「宛若置身家中」；大部份的女人則並非如此。「我總是將哈林區當做是家」，克勞德・布朗（Claude Brown）寫道，「但是我從來沒有將哈林區想成是在屋子裡。對我來說，家就是街道」。②

　　每座城市都有條「花街」絕非只是巧合。沿著這些墮落街景，傳達了仇視女人的訊息，包裝成衝擊感官的快感、誘惑和色欲：俗麗酒吧詭魅的霓虹燈招牌，以在鐵籠裡跳舞的上空「阿哥哥女郎」做為號召；「活色偷窺秀」的閃亮廣告及「成人」電影院的看板上，畫著被機器鋸切成塊的女人，或是被一個懷念戰鬥的退伍海軍，綁起來、強暴，並用來福槍雞姦的女人；色情書店販賣像《慾奴》（*Bondage*）或《妓女》（*Hustler*）之類的雜誌，在這些雜誌裡，「調戲者闕斯特」（Chester the Molester）每個月藉由欺騙、誘拐和攻擊等技倆，調戲一個不同的年輕女孩。③

　　但是，花街不是唯一呈現殘忍且無人性的性別角色刻板印象

68

的公共場所。整個都市環境都充滿了各種形象，描繪粗獷的男人及在性方面臣服柔順的女人。廣告看板描繪抽著煙的粗野牛仔，恰好和販賣名師設計牛仔褲與昂貴酒類的模特兒衣不蔽體的微笑誘惑，形成強烈的對比。我們也可以比較那些我們以男性戰爭英雄和政客為名的公園裡的銅像，以及在同一個公園裡，裝飾噴泉的裸體且脆弱的女性水神和女神像，還有裸胸的女體列柱，用她們的頭永遠忠實地支撐著柱頂線盤的重量，架起新古典主義的公寓或辦公大樓的入口。

公共景觀很鮮活地傳達了兩性之間剝削性的雙重標準，這種雙重標準本身在公共的街道上就經常運作著，例如「高尚」的男性消遣：「觀看女人」。不論她們是否喜歡，很少有女人能逃脫沈默的眼光、「友善的」品頭論足、飛吻、咯咯怪叫、口哨，以及猥褻的姿勢，而男人假設他們可以對任何路過的女人這麼做。

這一類侵犯性的男性行為，違犯了女人的自我／他人的界線，使她憤怒、驚恐、屈辱，無法控制自己的隱私。即使是那些學會「處理」這些狀況，有技巧地回嘴反擊的女人，也無法逃脫那凌越一切的男性權力的訊息。這種雙重標準，造成了約翰・柏格（John Berger）所謂的公共空間中的「分裂意識」（split consciousness）。在他的書《觀看之道》（*Ways of Seeing*）中，柏格解釋：「男人行動，而女人現身。男人觀看女人。女人則看著被人觀看的自己」。④

由於無法在公共場所規制她們和陌生男人的互動，女人被剝奪了都市生活的一項重要特權：她們的匿名性。女人學會要時刻保持警覺，不論是有意識還是無意識地，以便保護脆弱的界線免

受男性的侵害。研究者已經指出，女人比較會避免眼光接觸、身體姿勢僵硬、約束行動，並且脫離行人交通的路線，這種臣服性的行為模式，可以在動物社會裡觀察到。⑤心理學家艾文・阿特曼（Irwin Altman）認為這種行為需要耗費巨大的能量，「對腎上腺和循環系統造成很大的壓力，導致心理緊張與焦慮昇高……〔以及〕心靈的創傷」。⑥

如果對於街頭性騷擾的恐懼導致女人的壓力，對於強暴的恐懼則使得女人在晚上遠離街道，離開公園和城鎮裡的「危險」地帶，並且無意識地害怕另一半人類。女人學到了男人是潛在的傷害者，只要是有男人的地方，都會威脅到她們的安全。和通俗的看法正好相反，男人強暴不是因為失去控制，而是要維持控制。強暴是最為典型的社會控制手段。毫無疑問，強暴的意圖是要所有的女人都留在「她們的地方」，謹守「界線」，一直處於恐懼狀態。

女人終於了解到公共街道與公園屬於男人。更甚者，強暴犯、警官，以及法官都不斷提醒她們遵守社會規範的責任，以及不守分際的危險後果。像下面這位警局督察所說的話並非少見：「任何女人在天黑後隻身行走，都是在招惹麻煩」。⑦責備受害者的法院判決也很常見，例如，1982 年英國有一位法官判定一個被控強暴一位十七歲女孩的男子，繳納相當於四百美元的罰款，而不必入獄，因為強暴的受害人「有促成犯案的鉅大過失」——她深夜還搭便車。⑧在 1986 年，一位華盛頓法官判決一位強暴案受害人拘禁三十天，因為她藐視法庭；這位受害者再度看到強暴犯時非常恐慌，因此拒絕對他做不利的證言。主任檢察官

70　說：「我痛恨受害者比被告得到更差勁的待遇，但我看不到其他
出路」。⑨今日，關於強暴和「狂暴」事件（年紀輕輕的少年幫
派成員，藉由預謀的暴力攻擊來替自己「找樂子」）的新聞報
導，成爲每天電視與廣播的「正常」部份。

　　我們可以很合理地推論，如果女人認爲公共空間無法掌握且
充滿威脅，她們就會避免涉足其間，並且限制自己在公共空間裡
的移動。根據伊利莎白・馬克森（Elizabeth W. Markson）和貝
絲・海斯（Beth B. Hess）的一項研究，這種現象最常見於都市
裡的老年婦女，尤其是那些教育程度不高，獨居在公寓裡的女
人。這些女人大都不敢離家。她們特別害怕晚上出門，也因此縮
減了她們的社會生活。⑩

　　馬克森和海斯相信，大衆媒體助長了老女人軟弱無力的觀
念，尤其是貧窮的少數民族婦女，而且大體而言，誇大了發生在
她們身上的犯罪數量。她們引用了一項研究，調查電視節目中所
描述的暴力，其中最常成爲受害人的是小孩、老婦、非白種婦女
與下層階級婦女。電視節目中最常見的殺人者是男人，而謀殺案
的受害人最常見的是年老、貧窮、住在都市的女人。此外，在電
視新聞報導中，雖然不是最常發生，卻最受矚目的暴力案例，通
常加害者是黑人，而受害者是白人。⑪指出每個女人或男人都可
能遭受攻擊，會令人不悅；但是，有這麼多女人生活在被攻擊的
恐懼裡，而且這種恐懼受到操縱，藉以延續種族主義，並有效地
將女人禁錮在她們自己的家裡，也同樣令人不快。

　　懾於都市生活的危險而退縮躲避，使得犯罪行爲在街上橫行
無阻。最終商業條件將因此敗壞，整個社區的生活品質都惡化

了，鄰里的崩潰無可避免。如果要扭轉內城的滅亡，就必須減少
婦女的恐懼和受害。要這麼做，政客和市政服務機構就得承認女
人和小孩遭受的暴力十分普遍；女人的恐懼是基於現實；以及女
人知道她們在城市裡什麼時候、為什麼感到不安全。

　　多倫多的 METRAC 計劃提供了一個卓越的模型。「加諸
婦幼之公共暴力都會行動委員會」(Metro Action Committee on
Public Violence Against Women and Children, METRAC)，
於 1984 年由多倫多市議會設立。這個單位承續了 1982 年在本市
發生一連串強暴殺人案後，由議會發起的關切婦女的特別委員
會。特別委員會的八十名志願成員，包括醫生、律師、政客、警
察、社會工作者、都市計劃師、強暴危機中心，以及其他婦女組
織的工作人員，她們發展出一套涵蓋廣泛、跨越學科的暴力防護
方法，METRAC 推動這套方法，使城市對女人和小孩更為安
全。

　　METRAC 的工作人員（全是女人）強調向她們所執行的任
何計劃所牽涉的女人諮詢的重要性。她們有一些創見是集中在都
市與建築設計，因為不同的物理與地理的特徵，會造成或者避免
某個特殊地點被用來襲擊路人。METRAC 負責評估與改進多倫
多所有地下停車場的照明、標示和安全標準；和警局與多倫多捷
運委員會聯合執行地下鐵系統的安全檢查；並且和公園與遊憩處
協同，針對防範高地公園（本市最大公園）的性攻擊做安全檢
查。在最後這個例子裡，METRAC 察覺到在 1987 年公園與遊
憩處所做關於公園安全的使用者調查裡，提到了惡意破壞和泛舟
安全，卻忽略了婦女關心的問題。METRAC 於是介入，邀請

71

「女人規劃多倫多」（Women Plan Toronto）、「高地公園女人行動委員會」（the High Park Women's Action Committee）的成員，以及其他使用公園的女人，來參加白晝和黑夜的「散步」，一同評估現有的狀況，並且建議做一些讓公園感覺上與實際上更安全的改變。她們考慮的因素包括：照明、視線／能見度、陷入危險的可能性、聽覺與視覺的距離、移動通道的預告（例如小徑和隧道）、標示／資訊、公園管理員／警察的能見度、公用電話、攻擊者的脫逃路徑、維修水準（例如被忽視的地區，或是更換損壞的照明與標誌）、公園配置資訊，以及孤立（感覺是否安全的最大因素之一）。依據這些項目，METRAC提出了一份報告，《防止性攻擊的規劃：高地公園的婦女安全》（*Planning for Sexual Assault Prevention: Women's Safety in High Park* (January 1989)），包括了五十五項對公園與遊憩處的建議。例如，緊急電話、公園配置圖，以及為了讓使用者不致覺得孤立，沿路設有標示，標明使用者目前距離餐廳或游泳池只有兩分鐘腳程，並且指示在需要的時候，哪裡可以獲得幫助，卻不破壞公園裡隱匿的愉快感覺。

　　METRAC也製作了開創性的《安全環境中的女人報告書》（*WISE, Women in Safe Environments Report*），記載了導致女人在公共場所感覺不安全的設計特性（照明不足、被孤立、別人看不見，以及沒有尋求幫助的管道，這幾項高居名單的前位），並且提供了一套安全檢查法，婦女可以用來評估城市、居家鄰里和工作場所裡的危險地區。1990 年 METRAC 開始草擬一份關於婦女安全和都市／建築設計的討論論文，以促使針對城

市中的所有建築物發展出一套準則與標準，諸如興建與修建計劃、購物中心、住宅計劃、公園，以及一切其他公共空間。⑫

　　都市公共場所裡的攻擊，在相當程度上是見機犯罪。雖然我們的實質環境設計並不會引發性攻擊，但它替性攻擊製造了許多機會。那些易受傷害的人——婦女、小孩、殘障者、老年人——有權利在他們生活的城市裡獲得安全。為了防範對婦女的性攻擊，而採取細密的規劃和評估，這使得都市和建築的設計增進了每一個人的安全。

街道是家庭環境的延伸

　　無數的女人由於恐懼街道而深陷在她們自己家裡，但當代社會的一大諷刺是，另外有無數的女人被迫在街上討生活。由於妓女幾乎沒有什麼安全的庇護所，她們很少有機會逃離街頭暴力，以及脫離對殘虐的皮條客的依賴。事實上，妓女指稱，性本身已經比以往更具暴力。根據一項警察報告，1986 年平均每一個月有一個妓女在洛杉磯被謀殺。⑬家庭裡的暴力經驗——從亂倫和性虐待到毆打——經常趨使女人淪為妓女。她們離家出走或被趕出家門，由於經濟需要而做了妓女。「街頭拉客流鶯」出現在公共場所，意味著她不屬於任何男人，也因此屬於一切男人。她是一個代理妻子，在父權體制匿名的公共街道上，執行著私人家庭裡的性儀式。

　　換個方式來看，街道是好幾萬無家可歸的人實際上的家。1989 年，全美國無家可歸的人數，依據不同的估計，由政府宣

稱的三十五萬人，到「無家可歸者聯盟」（Coalition for the Homeless）估算的三百萬人不等；如果目前的聯邦政策繼續推行，到西元 2000 年會有一千八百萬人無家可歸。⑭他們出現在每個城市，躺在路邊和破舊旅館與廉價酒吧的門廊，睡在廢棄的建築物、暖氣爐上、垃圾收集車、電話亭、火車站和機場裡。幸運者在收容所或教會機構得到庇護，獲得救贖和免費的一餐。

在 1960 年代，無家可歸者幾乎都是老年人、白種人、男性的酒鬼或流浪漢，住在「貧民區街道」（skid row）。到了 1980 年代，無家可歸者逐漸是女人、黑人、一家人、愛滋病人（people with AIDS, PWA's），以及約莫三十出頭的年輕男人。大部份男人是當地的失業者或是無法就業的人，離開了中學和公共住宅，卻無一技之長。⑮

無家可歸的愛滋病人是個異質性很高的羣體。他們大多是少數民族，因為自己或性伴侶靜脈注射毒品而感染愛滋病毒。他們是單身的男人和女人、家庭、單親家庭、被遺棄的小孩，以及青少年，他們感染疾病和他們的街道生活是相互伴隨的。

如果這些人原先不是無家可歸，那麼他們的疾病經常會導致無家可歸。由於無法工作，他們付不起房租。有一些人則被恐懼愛滋病的房東非法驅逐。和需求量比起來，目前無家可歸的愛滋病患可獲得的住宅協助微不足道。例如，1989 年在紐約市，特別供給無家可歸的愛滋病患的公寓不到八十間；可是「無家可歸者同盟」（Partnership for the Homeless）估計，那一年有五千到八千名無家可歸的紐約人患有愛滋病或其他愛滋病毒的相關疾病。他們說，到了 1993 年，這個數字會躍昇為三萬人，屆時

愛滋病患將成為紐約市無家可歸者最大的次級羣體。⑯

　　美國市長會議（US Conference of Mayors）對廿六個城市的調查顯示，在 1980 年代，無家可歸的單身女子數目在其中廿一個城市裡，平均增加了 16％。⑰而根據紐約市人力資源管理局（Human Resources Administration）的一項研究，1989 年單身女子和她們的小孩，佔了無家可歸家庭裡的 86％，數字驚人。⑱

　　單身女人和女人當家的家庭在無家可歸者的行列裡日益增加，這是因為政府削減了殘障者的福利經費、住宅價格高漲、離婚率上升、家庭暴力、少女懷孕，以及失業、低薪工作和工資歧視所導致的潦倒貧困。在 1980 年，收入低於貧窮水準的成人裡，三個有兩個是女人，而且有超過一半的貧窮家庭是女人當家。⑲

　　無家可歸的單身女子和有小孩的婦女，有許多新夥伴加入她們的行列，那是從難以想像的過度擁擠和不合人道的州立精神病院釋放出來的大量精神病患，其中大多數是女性；這些機構這麼 74
做是為了回應籲求釋放不具危險性的精神病患的壓力。1955 年至 1982 年之間，州立精神病機構的收容人數減少了四分之三以上。⑳但是地方社區設施的「獨立生活」方案，從來沒有足夠的經費，使得成千上萬的病患無家可歸，孤立無援。

　　此外，美國失敗的住宅政策也擴大了無家可歸者的隊伍。 75
1960 年代以來，華盛頓浪費了數十億元在缺乏行政效率的公共住宅計劃上，結果是補助了中產階級的承租戶，而非窮人，其中大部份是女人和小孩。而且林頓・詹森（Lyndon Johnson）總

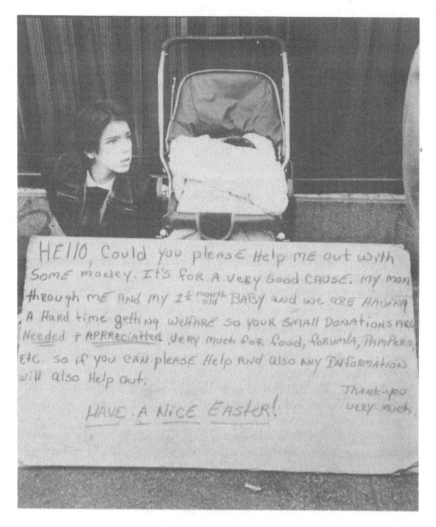

圖 9 一位年輕的十幾歲母親與她的嬰兒，被迫加入紐約市逐漸增加的無家可歸女人與孩童行列。照片由貝蒂・蓮（Bettye Lane）提供。

統相信在 1968 年需要的六百萬低收入戶住宅單位，只蓋了不到一半。在 1978 年至 1988 年間，聯邦補助住宅方案的撥款減少了超過 80％，從三百二十二億元降到九十八億元。㉑在雷根掌政期間，新建住宅在 1983 年減少為 55,120 個單位，但是公共住宅的等候期長得令人心神痲痹：在喬治亞州的塞飛納（Savannah）要四年，紐約要十二年，邁阿密要二十年。㉒雷根總統的替代選擇是將他的住宅政策奠基在兩億元的低收入者承租擔保上，這個計劃錯誤地預設了住宅沒有短缺，只是沒有錢購買。（在 1984 年，布魯金斯研究所〔Brookings Institution〕估計低收入住宅單位的短缺到 1990 年會達到一千七百萬戶。㉓）

　　和雷根政權的做法不同，喬治・布希總統 1990 財政年度的預算，包括了十一億美元用以完全資助史都華・麥肯尼的無家可歸者協助法案（Stewart B. McKinney Homeless Assistance Act）。然而，雖然較多的錢花在緊急援助上令人振奮，但布希的預算裡卻不包括增建低收入住宅的提案。相反地，他延續了雷根政府對住宅方案的 18.6％的刪減，達十七億元，即使實況是 1989 年估計需要低收入住宅的兩千九百萬美國人裡，每四個人只有一個人可以獲得住宅。㉔

　　美國無家可歸者有相當大的部份是「都市振興」（urban revitalization）的受害者。當各大城市在 1970 年代開始更新它們衰頹的市中心時，破舊的福利旅舍和廉價旅舍，所謂的「SRO's」，意即「單人雅房」（single-room occupancies），列名最先拆除或改建成有錢人公寓的建築物。SRO's 提供附家具的房間、公用浴室、共同廚房和用餐設備。每天二十四小時有

個經理或管理員「坐在辦公桌前」，也能夠立即提供居民協助和安全感，尤其是對那些經常害怕她們的生活環境的老婦人。

SRO's 的狀況從舒適到悲慘都有。當政府的法令要求住客住在「自足」的居住單元（包含私人浴廁和廚房的房間）時，卻沒有居民合乎庇護協助的條件。但是附家具的房間，加上諸如餐飲、衣物和打掃等服務，對許多不需要機構照顧的老人而言，是個可行的居住選擇。即使如此，全國 SRO's 的數量在 1970 年到 1980 年之間幾乎減少了一半，大約少了一百萬個房間。㉕

我們不應該摧毀這些住宅，我們應該藉由執行法令、賦予政府修繕這些房產的權力，以及致力改善那些被迫和吸毒者、酒鬼一起生活的老人與非犯罪人口的社會環境，來提高低於標準的住宅條件。都市更新以及減少或關閉 SRO's 的城市方案，使成千上萬最貧窮與最脆弱的人流離失所，這裡面幾乎都是少數民族和白種的族裔老人，以及單身母親，他們形同被傾倒在街上，通常是沒有什麼預警，也沒有可以去的地方。

面臨無處討生活的情境，無家可歸者必須面對他們自己「資格不符」社會補助服務條件的窘境。在大部份的州裡，由於沒有住址，他們沒有資格取得食物代券或福利。由於沒有郵遞地址，他們無法獲得公共協助所需的法律文件，例如出生證明。後果便是有一整個下層階級掉到「安全網」之外，落入了貧民窟。㉖

街上的生活是個充滿飢餓、疾病、幻覺的世界，暴露在窒悶的暑熱、刺骨的寒冷和持續的危險之中。街上的女人，就因為她們是女人，特別害怕被攻擊與強暴。新聞記者派翠西亞·金（Prtricia King）在一篇關於芝加哥的「街頭女孩」（street

girls）的報導裡這麼寫：「即使是最為瘋狂的包袱女士（bag la-dies）〔這麼稱呼是因為她們把所有的家當放在袋子裡帶著走〕，只是想要獨自過活，也會因為謠傳她們把錢放在袋子裡，而容易遭致傷害」。她訪問的一個女人告訴她：「在街上……妳必須背後也長雙眼睛，而且要看起來不害怕」。㉗面臨無所不在的暴力威脅，街上的婦女發展出難以攻克的防衛策略。她們曉得，如果她們渾身髒臭，或者看起來像是精神失常，就沒有什麼人會來打擾。

　　紐約市有一位名叫麗（Lea）的「街頭女孩」告訴阿蘭・貝克（Alan M. Beck）和菲利普・馬登（Philip Marden），她偶而和其他女人睡在門廊，以獲得保護。㉘貝克和馬登在他們1977年的研究裡，也記載了：「三個女人幾乎所有時間都待在距離彼此幾個街區的範圍之內……其中兩個人告訴我們，她們選擇這個地區是因為她們認為這裡安全。在城市其他地區，她們會被店東侵擾，或是被流氓攻擊」。㉙

　　無家可歸的女人在收容所裡也不見得安全。有一份題目為「再度成為受害者」（Victims Again）的報告，收錄了住在紐約兩間婦女收容所裡的八十個女人的生動證詞，指出她們被收容體系本身困擾的難以盡數的方式——被吸食快克（crack）的警衛虐打，強迫與朋友、小孩和其他家庭成員隔離，以及被拒絕發給地下鐵的運輸代幣。住在收容所的女人經常被迫從事職員的工作，例如清理走廊，但只獲得微薄的酬勞（通常是一小時六十三分錢）。對那些在收容所外有真正工作的人，餐飲不會隨時供應；即使一位婦女上晚班，她還是被預期要在早上八點出門離

開；懷孕的婦女一般也不會獲得產前照料或額外食物，或允許較長的床上休息時間。㉚

無家可歸的男人或女人生活艱苦，而且當然過的是「異常的」生活。他們可用的資源極少，但是女人所擁有的似乎最少。例如，在貝克和馬登 1977 年所做研究的區域裡，紐約市的市立女子與男子收容所之中，女子收容所只有四十七張床，只好拒絕了兩千個女人（據估計，那一年全市有三千個無家可歸的女人）。在此同時，男子收容所有房間可以容納數百人，並且在廉價旅舍另外安置了數百人，那裡有足供數千個男人所需的餐飲和床位。一位收容所的工作人員寫道：「他們〔男人〕從來不會因為要求一個床位而被拒」。㉛

雖然美國日益增加的無家可歸者的悲慘處境，漸漸地為人所知，但似乎依然有性別之間的「能見度差距」。例如在 1981 年，以下的備忘記事出現在一份紐約州的立法報告裡：「紐約市的三萬六千名無家可歸者贏得一場重要的勝利……市政府被迫在州立最高法院簽署一份同意命令，訓令收容所要接納這次冬天來求助的男人。雖然在命令裡沒有特別提到女人，她們也可以因這個決定而獲利」。㉜備忘記事沒有進一步解釋為何如此。

目前為止，公共和私人替無家可歸的女人、男人和家庭提供安全的緊急住所的努力，一直都相當不足。1984 年紐約的公共收容系統——美國最大的系統——容納了六千人，但這座城市僅僅是廿一歲以下的無家可歸者，估計就有兩萬人。㉝全國各地的收容所數量都太少，而且極度缺乏床位、廁所、浴室、隱私、衛生、暖氣和安全。經常可以發覺防火逃生通道被封閉、窗戶破

損、廁所堵塞、熱水時有時無、老鼠和其他鼠輩橫行。以下一位
新聞記者對紐約市的華盛頓・阿莫利堡（Fort Washington Ar-
mory）男子收容所的描述，很能顯示其中的實況：

> 有時候，九百多個男人睡在像個足球場那麼大的體育館
> 地板成排的床上。雖然像所有的收容所一樣，這裡有警衛巡
> 邏，新來的人還是被警告睡覺時要將鞋墊在床腳下，以免遭
> 竊。這些人安排行列的方式，維持了他們一度稱之為家的地
> 區的界線──一端是西班牙哈林區，另一端是哈林區，中
> 間則是布朗克斯和布魯克林區。此外，那些在收容所裡從事
> 低賤工作，廿小時賺十二塊半的流浪漢，睡在沿牆邊的那一
> 排，這道牆叫公園大道。㉞

在無家可歸的人裡面，很難分辨哪些人是在失去家之前就迷
亂了心神，哪些人是被艱苦的街道生活推向瘋癲的邊緣。在收容
所裡，有時候嚴重的精神病患、酗酒者，以及藥物癮者，自由地
混在窮困潦倒的人羣中，很可能會突然發作。因此，大部份的收
容所根據少數人的行為，制定了限制所有人的規範。收容所裡通
常禁酒；抽煙只限定在特定區域；浴室門不能上鎖。餐飲通常由
義務人員準備；居民很少被容許自己烹食或動手。傢俱經常是破
舊不堪，睡眠的安排像宿舍一樣，很少或甚至沒有隱私。不論是
親戚、朋友或愛人，允許會見的訪客很少，也沒有地方招待來
客。這種做法暗指無家可歸的人不需要隱私、自我表現、友誼和
性關係，或者至少這些需要不應該予以認眞對待。也許這正好解
釋了爲什麼安置無家可歸者的地方稱爲「收容所」，意謂頭上一

片屋頂，而不是稱爲「家」，是一個除了物質性的支持之外，還有自主性和情感支持的地方。考慮了上述一切狀況，我們可以理解爲什麼許多無家可歸者避開收容所，寧願在街上找機會。

　　當然，解決無家可歸的長久之計，是提供備有持續性協助的過渡住所，諸如工作訓練、醫療照顧和托兒服務，再加上永久性的低價住宅。在這期間，緊急的收容所必須是小規模的，符合人性，而且免除現在大多數收容所的野蠻情況。

女性主義政治與對公共空間的要求

　　妓女和無家可歸者的生活，描繪了城市街道如何成爲社會行動的劇場，女人和其他沒有社會權力的人，其角色被塑造爲邊緣化的「社會偏差者」。公共空間的政治之所以屬於女性主義的議程，是因爲那些宣稱向所有人開放的街道與公園，顯然不是平等地開放給所有的人。否定女人身爲公民所擁有的接近公共空間的平等權利——以及在心理上和身體上安全使用的自由——經常使得公共空間成爲挑戰男性權威與權力的試驗場。最具戲劇性的挑戰之一，發生在 1978 年的舊金山，當時來自美國三十州的五千多個女人聚集起來，在傍晚時分沿著城市的花街遊行。安菊雅‧德渥金（Andrea Dworkin）回憶道：「……我們迂迴地朝著百老匯前進，那裡充斥著觀光客，推銷著活人性愛秀的霓虹招牌、成人書店和色情戲院。喊著像『不再利用女人身體謀利』之類的口號，我們佔滿了整條街，阻擋了交通，完全佔領了三個街區的百老匯。有一個小時的時間，百老匯第一次不屬於皮條客、淫媒或

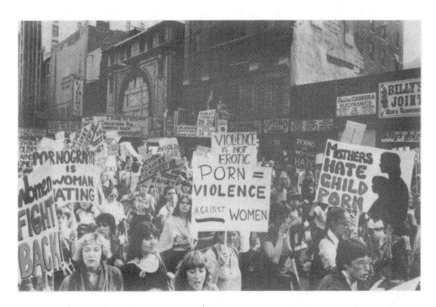

圖 10 女人在第四十二街上行進抗議色情，這裡是紐約市惡名昭彰的花街。照片由貝蒂・蓮提供。

色情販子，而是屬於幾千個女人的歌唱、聲音、憤怒和願景（vision）」。㉟美國各主要城市裡，都曾經發生類似的遊行。

在一個規模不同，但同樣重要的事件上，一小羣女人利用公共空間做爲個人抗議的場所。1982 年 10 月，羅德島普洛甫登斯（Providence）的布朗大學有十二個女人，「帶了鮮紅色的噴漆和模版……把她們的訊息噴在大學的建築物、人行道和樓梯間：『三個女人就有一個被強暴：反擊！』」這些自稱爲「獻身爭取平等的女性主義者」（Feminists Involved in Reaching Equality, FIRE）的「塗鴉者」，其行動點燃了一場遍及全校的爭論，導

80

致一個新的婦女同儕諮商方案、一個完全由女人運作的夜間護送服務，以及免費的自衛訓練課程。做為她們致力喚醒自覺的一部份，FIRE 的女人還把看來像是官方製作的宵禁標誌貼滿了普洛甫登斯，命令男人在晚上離開街道，這種構想由以色列總理梅爾夫人（Golda Meir）首次提出，她的理由是如果以色列女人有遭受攻擊的危險，那麼宵禁應該針對那些引起危險的人（男人），而非像她的男性同事所提議的做法，將宵禁加諸受害者。㊱

女人也逐漸察覺她們生活中的男性暴力，和國際性的男性黷武主義之間有所關連。從英國格陵罕公地（Greenham Common）的婦女和平營（Women's Peace Camp），到華盛頓特區的「婦女五角大廈行動」（Women's Pentagon Action, WPA），女人拒絕接受生活在懸崖上，而男性的戰爭機器把包括他們自己的所有人，都推向這個危險的境地。1981 年 8 月 27 日，一羣英格蘭和威爾斯的女人和小孩從威爾斯的卡第夫（Cardiff）出發，行進了一百廿五哩，抵達伯克夏（Berkshire）靠近紐布里（Newbury）的格陵罕公地的美國空軍基地，那裡正要佈署九十六枚核子巡弋飛彈。她們搭起帳篷，誓言要等到廢止佈署計劃才離開。這是第一次婦女和平營的情況，此後就演變為遍及全球的現象。在義大利、西柏林、蘇格蘭、德國北部、挪威、瑞典，以及美國境內各地都搭起了其他營地。㊲

在格陵罕公地營地建立之後幾個月，1981 年 11 月 15 和 16 日，「婦女五角大廈行動」組織了一次和平遊行，估計有 4,500 位來自美國各地和海外的女人匯集在五角大廈，對於持續加速的

核子武裝，以及女人和其他人所遭受的全球性壓迫表示哀悼和憤怒。她們遊行的時候，這些女人編織著一條連綿的飾帶，環繞整座建築物。她們編織了一張彩色紗網，籠罩了門廊。警察割破了網，這些女人則堅持不懈地重新編織被割斷的繩結。這一天結束時，六十五個女人因為公民的不服從行為而被逮捕監禁。㊳

　　1983 年 7 月 18 日，五十五個女人在紐約市布萊安特（Bryant）公園創立了一個婦女和平營，距離因搶劫、販毒和「肉體交易」而惡名昭彰的時代廣場只有一個街區。這些女人在公園裡露營兩個星期。雖然布萊安特公園每天晚上九點正式關閉，但警察並未驅逐她們。支持者為她們帶來食物與飲用水。這些露營者在街頭表演，從事象徵儀式，組織和平散步，並且散發小冊子，替「和平與正義之未來婦女露營大會」（Women's Encampment for a Future of Peace and Justice）的開幕做宣傳。㊳

　　後面這個婦女和平營鄰接紐約州的席尼加（Seneca）軍火庫，這是中子彈的儲存地點，也是美國將其波星二式（Pershing II）核子飛彈佈署到格陵罕公地，做為北約組織（NATO）「維持和平」之武力的起點。五百個女人在 1983 年 7 月 4 日開始紮營，那正是美國的獨立紀念日。在下一個月裡，超過 3,000 個女人示威抗議佈署的行動。在集體的公民不服從行動裡，有 250 人以上翻越了軍火庫的圍籬，但全部被逮捕。㊵

　　很輕易地就可以否定這些非暴力的公民不服從行為、示威和象徵儀式，認為它們立意良好，但是過於天真，終究不是有效的社會變遷策略。畢竟色情刊物依然是一門興盛的行業，每十分鐘

81

美國就有一名婦女被強暴，核子武器競賽也繼續使我們遭受滅絕的威脅。但是，直接的效果是政治行動主義的唯一目標嗎？我想不是。那些參加羣體示威的人，發現她們的個人信念更鞏固、也更清晰了；她們體驗到和其他人團結一致，對於能力和力量有全新的感受，得以對抗與挑戰她們自己日常生活中的不義。

如果我們將社會界定爲人類的社羣（community），那麼個人態度與價值的轉變，就代表了有意義的社會變遷。每當有人拒絕因種族歧視的笑話而發笑，拒絕買色情雜誌，拒用有性別排斥的語言，或者拒絕投票贊成核子「防衛」，那麼「社會」就會不同，因爲它的一般標準被拒絕了，那些強化這些標準的人則被迫考慮替代性的選擇。社會的個人化是一個基進的概念，因爲我們被教導將社會想像成一個法律和統制過程的抽象物，存在於「尋常」人的可及範圍之外。社會被概念化或經驗到的這種二分方式，和性別的社會化有關。

女人和男人的自我／他人界線形成的方式非常不一樣，因此他們對戰爭與和平的看法也不同。卡洛‧吉利根（Carol Gilligan）曾經對心理學理論做過研究，這些理論解釋女人的道德發展，是如何深植於對於他人的責任倫理之中，以致「扭曲」規則來維持關係，而男人的道德發展則和尊重個人權利，以及學習根據規則「公平正直地玩遊戲」有關。因此，男人會理所當然地視戰爭爲「政治策略的必要遊戲」和道德必要性的維護；女人會視戰爭爲「雙方」都痛苦的人類苦難與損失的肇因，以及「失敗關係」的無情表現。㊶

吉利根和珍‧貝克‧米勒（Jean Baker Miller）──一位

精神治療師和《邁向女人的新心理學》（*Toward a New Psychology of Women*, 1976）的作者——都相信男人對自我的感覺，連繫上與他人的分離，以及對於「進攻的效能」的相信，女人的自我感覺卻連繫上「對連結之需要的認知」，以及一張親密關係網的維持。㊷因此，男性定義的「權力與正義之道德」奠基於對平等的信念，而且平等被界定爲根據公平與自主的理解，對每個人一視同仁；但是女人的「責任與照護之倫理」，則基於對非暴力與公平的信念，根據養育和情感依附的理解，承認不同的需要，並保護人免於傷害。㊸

　　女人和男人互不相同的道德發展模式，導致不一樣的評估暴力和非暴力選擇之後果的方式。發生在 1976 年 8 月 21 日，北愛爾蘭貝弗斯特（Belfast）受戰火創傷的街道上的事件是個例子。那一天，一萬名天主教和基督新教的婦女——撇開使北愛爾蘭相互爭鬥的社區爲之分裂的數百年仇恨，不顧恐怖份子的死亡威脅——帶了她們的小孩，聚集在十天前三個小孩被躲避英軍的愛爾蘭共和軍槍手射殺的地點。這次大規模的和平集會，導致「婦女和平運動」（Peace Women's Movement）的形成（後來改名爲「追求和平者運動」〔the people for Peace Movement〕，這樣男人才不會覺得被排斥），其前鋒人物是貝蒂・威廉斯（Betty Williams），一位憤怒的卅二歲羅馬天主教家庭主婦，她目睹這些小孩被殺。威廉斯太太後來回憶她的感受和行動：

　　　　妳是否曾經覺得心裡很不舒服，難過到妳甚至不知道自己到底怎麼了？我無法準備晚餐。我無法平順思考。我甚至

哭不出來，隨著夜晚過去，我越來越憤怒……我……拿了航空信紙，直接走到安德森鎮（Andersontown）臨時的愛爾蘭共和軍（IRA）地帶核心區，我並未輕輕敲門，我也沒有說：「抱歉，妳願意簽名嗎？我們都希望和平。」我將怒氣發洩出來，拍打那個女人的門，然後她出來。我嚇得她魂不附體，真的是這樣。她出來以後，我說：「妳想要和平嗎？」她說：「是！」「是就簽名。」就是像那樣子開始的，然後繼續下去……沿著街道下去……所有的女人都有這種感受……我們在三個小時內就有了三千或六千個簽名。我們回到我家。她們在客廳。她們在起居室。她們在廚房。她們在門廳。她們站滿了樓梯。她們在浴室，在兩間臥房裡。就是沒有足夠房間容納所有的人，她們都和我一樣生氣……我們竟讓這種事情延續這麼久。㊽

早在槍械出現之前，住宅——北愛爾蘭公民權利運動的核心要求——對天主教婦女十分重要，她們的家庭擁擠在悲慘的出租公寓裡，而且經常被拒絕配予房屋，以便維持基督新教聯邦主義者的家戶在投票時的支配性。想要從貧民區的公寓搬遷到現代住宅的念頭，是天主教母親生活的目標，爲了她的小孩好，這是值得爲之倒臥街頭的事情。㊿

當女人上街頭憤怒抗議時，這和她們照顧他人的道德責任感相符，而且這種責任超越了男性所界定的文化禁忌。例如1861年，數千名蒙面的波斯婦女勇敢地突破她們隱居的閨房界線，包圍了國王的馬車，要求對在饑荒時中飽私囊的政府官員採取行動。㊻1789年革命時的巴黎，以及十七和十八世紀周期性地發

生食物暴動的英格蘭，婦女在食物暴動中都扮演領導且引人注目
的角色。在 1960 年代的美國，都市種族聚居區裡的婦女加入了
抗議運動，要求「救濟系統」提供更多的食物、房租和衣物。㊼
在 1980 年代，來自美國一向偏遠而且傳統上保守地區的祖母、
母親和女兒，聚集在華盛頓特區，前所未有的大規模人羣一起爲
了抗議對墮胎權立法限制而遊行。

　女人利用公共空間來抗議一切惡毒的暴力：饑餓、貧窮、疾
病、無家可歸、都市凋敝、強暴、墮胎控制、色情圖文、反同性
戀、具有不同才質的人與老人所經受的侮辱、種族歧視、性別歧
視、地球富源的枯竭、地球空氣與水質的污染、軍備競賽、帝國
主義。女人這麼做是因爲她們知道這一切都相互關連。女人的遊
行違抗了男性的界線。如維吉尼亞・吳爾芙（Virginia Woolf）
所述：「身爲一個女人，我沒有祖國；身爲一個女人，我的祖國
就是世界」。㊽就其最完整的意義而論，女性主義要聯合全人類　84
以建立解放的地帶，並且實質地重塑父權世界的領域定義，並且
改造這些界線替我們界定的社會認同與不公不義。

註　釋

① Marge Piercy, "An Open Letter," in *Take Back the Night: Women on Pornography*, ed. Laura Lederer (New York: William Morrow, 1980), 7.

② Yi-Fu Tuan, *Topophilia*, 220.

③ Lederer, Introduction, *Take Back the Night*, 18.

④ John Berger, *Ways of Seeing* (Harmondsworth, England: BBC and

Penguin, 1972), 45－47.

⑤ Nancy Henley, *Body Politics* (Englewood Cliffs: Prentice Hall, 1977); Anita Nager and Yona Nelson-Shulman, "Women in Public Places," *Centerpoint* 3, no. 3/4, issue 11 (Fall/Spring 1980): 145.

⑥ Nager and Nelson-Shulman, "Women in Public Places," 146.

⑦ Ardener, "Ground Rules and Social Maps," 33.

⑧ "British Women Decry Rape Penalties," *New Women's Times*, May 1982, 10.

⑨ "Rape Victim Jailed in Refusal to Testify Against Defendant," *New York Times*, 26 June 1986, A19.

⑩ Elizabeth W. Markson and Beth B. Hess, "Older Women in the City," *Signs* 5, no. 3, supplement (Spring 1980): 134.

⑪ 同前註，134－35.

⑫ 若要獲得更多資訊，可以寫信到 METRAC at 158 Spadina Road, Toronto, Ontario M5R2T8, 或打電話（416）392－3135. TDD. 也可以參考 Fall 1989／Winter 1990 *Women and Environments*, 有關都市安全的專號。

⑬ *Women and Environments* (Spring 1986): 6.

⑭ Jane Midgley, *The Women's Budget*, 3d ed. (Philadelphia: Women's International League for Peace and Freedom, 1989), 16.

⑮ "Homeless in America," *Newsweek*, 2 January 1984, 15－17.

⑯ Jennifer Stern, "Serious Neglect: Housing for Homeless People with AIDS," *City Limits*, April 1989, 12.

⑰ Midgley, *Women's Budget*, 16.

⑱ Sarah Babb, "Women's Coalition: New Voices for Affordable Housing," *City Limits*, April 1989, 8.

⑲ Karin Stallard, Barbara Ehrenreich, and Holly Sklar, *Poverty in the*

American Dream (Boston: South End Press, 1986).

⑳ "Homeless in America," *Newsweek*, 25.

㉑ Midgley, *Women's Budget*, 17.

㉒ "Homeless in America," *Newsweek*, 22－23.

㉓ 同前註，23.

㉔ "Bush Budget Funds McKinney, Cuts Housing," *Safety Network, The Newsletter of the National Coalition for the Homeless* 8, no. 3 (March 1989): 3；同前，no. 6 (June 1989): 1; and Midgley, *Women's Budget*, 16.

㉕ "Homeless in America," *Newsweek*, 23.

㉖ 同前註，21.

㉗ Patricia King, "The Street Girls," *Newsweek*, 2 January 1984, 24.

㉘ Alan M. Beck and Philip Marden, "Street Dwellers," *Natural History* (November 1977): 85.

㉙ 同前註。

㉚ Babb, "Women's Coalition," 8.

㉛ Beck and Marden, "Street Dwellers," 81; and Ann Marie Rousseau, "Homeless Women," *Heresies* 2 (May 1977): 86, 88.

㉜ 參議員 Manfred Ohrenstein, "Help for the Homeless," *Legislative Report* (1981), 未標頁碼.

㉝ "Homeless in America," *Newsweek*, 21－22.

㉞ Sara Rimer, "The Other City: New York's Homeless," *New York Times*, 30 January 1984, 84.

㉟ Andrea Dworkin, "Pornography and Grief," in *Take Back the Night*, ed. Lederer, 286.

㊱ Kim Hirsch, "Guerrilla Tactics at Brown," *Ms.*, October 1983, 61; and Henley, *Body Politics*, 63.

㊲ Ann-Christine D'adesky, "Peace Camps: A Worldwide Phenomenon," *Ms.*, December 1983, 108.

㊳ Susan Pines, "Women Tie Up the Pentagon," *War Resisters League News*, no. 228, Jan.-Feb., 1982, 1, 8.

㊴ "New York City Peace Camp," *New Women's Times*, (September 1983): 20; and D'adesky, "Peace Camps," 108.

㊵ D'adesky, "Peace Camps," 108.

㊶ Carol Gilligan, *In a Different Voice* (Cambridge: Harvard University Press, 1982).

㊷ Ibid., 48－49; and Jean Baker Miller, *Toward a New Psychology of Women* (Boston: Beacon Press, 1976).

㊸ Gilligan, *In a Different Voice.* 38, 164, 174.

㊹ Sarah Charlesworth, "Ways of Change Reconsidered: An Outline and Commentary on Women and Peace in Northern Ireland," *Heresies* 2 (May 1977): 78－80.

㊺ Nell McCafferty, "Daughter of Derry," *Ms.*, Sept. 1989, 73, 76.

㊻ Elise Boulding, *The Underside of History* (Boulder, Colo.: Westview Press, 1976), 720.

㊼ Richard A. Cloward and Frances Fox Piven, "Hidden Protest: The Channeling of Female Innovation and Resistance," *Signs* 4, no. 4 (Summer 1979): 657.

㊽ Virginia Woolf, 引自 D'adesky, "Peace Camps," 108.

家是社會的隱喻

86　　假如男人控制了公共空間——從街道到國族國家——那麼，女人就控制了家內空間嗎？事實不然！家在象徵或空間的層次上，也同時展現了男性和女性的領域二分。例如，一個常見的陳腔濫調：「女人的所在就是家」，或是另一句與之互補的古語：「男人的家就是他的城堡」；這些詞句長久以來經常被誤用，以至於我們忘了它們真正的意義。這些詞語表達包涵了複雜而有深刻感受的社會關係，即男人擁有且「統治」家內空間，而女人被局限於家中，並且要維持家務。無論何處，只要存在著男人和女人、黑人和白人，或是服務者和被服務者之間的不平等，都將會在公共空間、公共建築物與家居建築的設計和使用中反映出來。那些社會地位較高的人，會在空間上將那些社會地位較低的人排除出去；即使「優勢」羣體和「劣勢」羣體分享相同的空間，他們和這個空間的關係也會有所不同。

家庭空間和社會角色

西方歷史中大概沒有一段時間像維多利亞時期那樣，把家庭當成是社會價值的儲存庫，同時也促成了對於女性家居生活（female domesticity）的崇拜。十九世紀以前，家和工作是互補的，共同組成了男人與女人、主人與僕役之社會存在的整體。然而，十九世紀以後，家與工作逐漸分離成為兩個獨立的領域。家和家庭提供一個道德力量，對抗新工業社會造成的割喉式個人主義，以及殘酷無情的經濟野心。個人的家屋設計成一處休養生息、恢復精力的聖地；在這裡，一些古老的價值像安全穩定及互

相合作，都妥善地供奉珍藏。而女人高度情感化的形象，就成爲
家屋裡面的「守護天使」。

維多利亞時期的妻子和母親，擁有的是愛與溫柔，而不是活
力與權勢，她被驅離公共領域，並被拘限在家庭裡，在此她可以
不被公共事務汚染，維持她仁慈與無私的親切美德，防止她的丈
夫做出反社會的行爲，並且統治整個「心靈王國」。她被封鎖在
經濟生產以外，因而扮演精神性的角色。對她而言，家庭越來越
像是個祭壇兼牢獄，而她在其中發揮的權威，完全屬於象徵層
次。對她的丈夫而言，家確實是他的「城堡」，他的權威和統治
在此無可置疑，他擁有控制家庭決策的絕對權力。男人面對不穩
定工作情境的壓力，龐大而無人性的企業控制著他們的生活和生
計，成功完全仰賴不可預測的市場狀況，而不是個人技能。爲了
逃離這個正在成熟但充滿混亂的企業資本主義，他們撤退到家中
溫暖的港灣。

郊區住宅建築同時以直接和象徵的方式，具體呈現了美國人
在都市衝突與錯亂的時節裡，所渴望的安全、隱私，以及家庭的
價值。一整羣憂慮不安的人開始嚮往折衷式的風格，如殖民復興
式建築（Colonial Revival），遙想比較安定的過去；住家的周
圍環繞著茂密的樹林，並從事景觀設計以創造田園理想的牧歌情
調，以及有巨大煙囪和火爐的家，以內向的高貴精神「讓家裡的
火熊熊不熄」。

凱薩琳·碧雪（Catharine Beecher）尊崇美國家庭爲精神
領域，以及婦女專屬的園地，其論調本世紀也許無人能出其右；
婦女在家裡操作她唯一的職責：家務工作。碧雪本人誕生於

圖 11　維多利亞時期女人是神聖家庭的「守護天使」的觀念，在進步年代
（Progressive Era），常被用來作爲促銷房子的有力設計。例如這份專爲
建築物交易而創辦的《美國營造者》（American Builder, 1925）的封面。
照片爲作者翻拍。

1800 年長島的東漢普敦（East Hampton），是喀爾文敎派牧師的女兒。今天人們一提起她，就想到她是廢奴論者兼作家哈瑞特·碧雪·史托（Harriet Beecher Stowe）的姊妹。但是在她的時代裡，她的書《家務經濟論》（*A Treatise on Domestic Economy,* 1841）大獲成功，被採用作爲敎科書，而她與哈瑞特·碧雪·史托合著的《美國女人的家》（*The American Woman's Home,* 1869），使得她的名字家喻戶曉。①

　　碧雪是位相當聰明而充滿精力的婦女，她是位先進的敎師、作家、設計家與道德哲學家。她的家務意識形態支持女人在家中的優勢地位，這奠基於兩個權威性的隱喻角色：牧師和訓練良好的專業者。碧雪視家庭爲「基督敎邦國」（Christian commonwealth），而女人是「耶穌基督家庭敎堂」的首席牧師。透過自我犧牲，女人可以發揮她們的宗敎與道德影響力，改變她的丈夫、小孩，以至於影響整個國家的命運。起居室是文化的指揮臺，婦女在這裡間接發揮政治與社會「權力」。

　　碧雪關於「家庭國家」（family state）的家務模型，以誇大且二元區分的性別角色爲基礎，試圖重新創造殖民時代的家庭邦國，將家、敎堂與政府綁在一起。經由女人所創造的家庭之設計和經營，爲數衆多的「家庭國家」橫跨整片土地。在《美國女人的家》一書中，碧雪寫道：「在聖經裡說：『聰慧的女人建造她的家』，要『聰慧』便是選擇最好的手段去完成最佳目標。對女人最好的目標，就是爲永恆之家敎導神的小孩，指引他們走向智識、美德和眞正的幸福。因此，若聰慧的女人尋求一個家來執行這項職責，就要確保家屋要有良好規劃，能夠以最好的方式提供

健康、勤勉與經濟。」②

　　碧雪關於健康、勤勉和經濟的觀念，含括在她書裡技術創新且無所不包的設計之中。碧雪預示了 1910 至 1930 年間家務經濟學者，如艾倫·史瓦洛·理查斯（Ellen Swallow Richards）、克莉絲汀·費德瑞克（Christine Frederick）和莉莉安·摩勒·吉兒貝絲（Lillian Moller Gilbreth）等的時間動作研究（time and motion study）；她設計了流線型的櫥櫃、水槽、迴轉式食品架、嵌入牆壁的杯櫃，以及可移動的多用途牆壁貯存單元（參見圖 12）。她謹慎地設置廚房的窗戶，以便保持通風和充份的陽光，設計最佳的爐座，並仔細評估房屋的空間組織，來制定最具效率的幾何形式，決定完美的方形是最符實際又花費最少的家庭形狀。③在她的樣本平面圖中，廚房位於中心，以便讓「婦女居住者」可以完全依靠目視控制整個家的活動，不必走來走去浪費時間與精力。

　　碧雪也寫些有關科學原理的長篇論述，像傳導、對流、輻射和反射等等，她主張一個健康漂亮的家，來自於適當的基地方位、通風和室內管道系統（她覺得戶外系統有害健康）。「由於建築師、房屋營造者和一般男人的無知，他們在蓋校舍、住宅、教堂和學院建築時，都用了荒謬且沒有概念的通風設計，……這些都是因為沒有應用簡單的科學原理。」④她同時也討論其他主題，像是育兒、預算、禮儀、營養、洗衣、編織、園藝，以及心理與生理健康。

90　　碧雪教育婦女從事家務工作的執著來自她的信仰，她認為由於女人沒有像男人爲了受到尊敬的專業而接受訓練一樣，爲家戶

圖 12 凱薩琳・碧雪設計的流線形廚房流理台，內有嵌入式的杯櫃、架子、貯藏櫃及洗滌槽。資料來自凱薩琳・碧雪與哈瑞特・畢雪・史托，《美國女人的家》（*The American Woman's Home*, 1869）。感謝 the Stowe-Day Foundation, Hartford, Connecticut 准予複製。

經營複雜多樣的工作受訓，因而遭受貶抑。她寫道：「家庭國家
的榮耀與責任沒有受到適當的讚賞」，以及「家庭勞務並未妥當
完成，報酬低劣，還被認為卑賤不名譽。」⑤她用非常不尋常的
經濟理性化來支持她的論點。由於工廠系統吸引許多勞動人口脫
離家務就業，使得僕人越來越難找，婦女必須自己操持家務，並
且完成自我犧牲的精神牧師兼技術專家的雙重角色。她論證道，
家務操持對任何階級的婦女都是理想的工作，因為它可以「讓有
錢而空虛的婦女確定目標，榮耀那些從事無償工作的窮困婦女，
還可以增加中產階級婦女的聲望。」⑥

91

　　碧雪作為家務經濟學家，確實有著深遠的影響。雖然她的發
明和學問令人印象深刻，但她對家務工作的性別刻板印象所隱含
的性別歧視，以及她將自我犧牲與資本主義物質文化混為一談，
這都延續了女人不管有沒有在外工作，都必須負責家務勞動的信
仰。

　　碧雪及她的時代所促成的「男人世界」與「女人地點」的分
隔之實質領域，造成了男女之間關係品質的改變。前現代社會的
性別對稱及本能性的分擔，被兩性從相反方向加入的正式且經過
籌劃的合夥關係所取代。不但彼此無法了解對方的日常存在，連
性格本身也被劃分為具有性別特殊性的「男性氣概」或「女性氣
質」。單一性別的俱樂部四處冒現，家戶空間的組織也反映出女
人和男人分隔的世界與認同。

　　例如，維多利亞時期住家的典型是英國鄉村莊園住宅（大約
在 1850－70 年間）──不只是典型的住宅，也是理想的住家
──這個社會的小縮影清楚地顯示了當時如何安排兩性關係。室

內空間依據謹慎的「社會性別符碼」而有精細的區分。客廳
（drawing room）和起居室「屬於」女人，吸煙室和彈子房則
是男人天地。栽培異國植物和保留給求愛期間年輕伴侶的溫室，
被社會性地安置在這兩極之間。男性僕役和女性傭婦各自領域中
的兩性空間區隔，也有嚴格的鞏固。更甚者，區隔的樓梯和廊道
設計，也避免了不同性別或是主僕之間的偶遇。典型的平面配置
包括有「主樓梯」、「單身男子樓梯」、「年輕小姐樓梯」、女
僕的「女人樓梯」和男僕的「後梯」。

　　美國的仕紳階級，十九世紀晉身「工業首腦」的白手起家百
萬富翁，也住在類似但較為迷你的英國鄉村莊園。羅德島新港的
夏日海濱別墅，由時尚的建築師理查・摩里斯・漢特（Richard
Morris Hunt）設計——諸如 1892 年為威廉・范德比爾（William K. Vanderbilt）所設計的大理石屋，以及 1895 年為寇涅瑞
斯・范德比爾（Cornelius Vanderbilt）設計，模仿十六世紀義
大利宮殿的布雷克宅（Breakers）——就不免包含了為不同性別
設計的分隔房間：男士專用的豪華鑲嵌彈子房，以及女士們金碧
輝煌的起居室和閨房。

　　十九世紀末到二十世紀的前二十五年，家屋被確切地樹立為
性別角色的空間隱喻；而美國的統治階級和建築菁英，也不斷鞏
固這種盛行的標準。再者，「僕役問題」也有持續的辯論。合格
的僕役越來越難尋找。全國受僱在家戶中服務的人，從 1910 年
的 1,851,000 人，跌落到 1920 年的 1,411,000 人，而家戶總數卻
從兩千零三十萬增加到兩千四百四十萬戶。⑦此外，從前的無償
家務勞動者，像女兒和小姨子也開始在「城裡」找工作。從一項

房屋建築平面圖的檢視當中，我們可以看到女佣房已經消失，而廚房的設計是為了主婦而非僕人。

1934 年，法蘭克‧羅伊德‧萊特（Frank Lloyd Wright）為麥寇‧威利（Malcolm Willey）在明尼雅波利（Minneapolis）設計了「第一間」有開放式廚房的住宅。與他的名字相連的開放式樓面配置，強調的是家庭的相聚。萊特經常將整個一樓平面處理成為包含起居、餐飲和其他共同房間的單一大型空間，利用簾幕或暗示來分隔空間，而不是用牆和門。在他的架構裡，媽媽並不會和家人隔開，獨自待在廚房（像以前的僕人一樣），小孩也可以在母親的看視下遊戲。

萊特是美國家庭的忠實支持者。世紀之交城市裡的公民和社會需求，削弱了親族的維繫，並且危害家庭的穩固，特別是中產階級家庭。父親把時間花在工作上，母親在義工組織裡忙來忙去，小孩則在學校或與玩伴在一起。萊特流暢的室內空間設計，讓家人時常可以相聚，讓他們可以相互看到，現身時覺得彼此無所不在。⑧

另外一位傳統家庭的熱情維護者，是社會名流兼《禮儀藍皮書》（*Blue Book of Etiquette*）的作者艾蜜莉‧柏絲特（Emily Post），她經由對住家的象徵想像與文字組織，來凝聚傳統家庭。柏絲特以社會行為的著作著稱，她對於鞏固性別角色的貢獻相當可觀。柏絲特於 1930 年出版了《房屋的性格》（*The Personality of a House*），這本書非常暢銷，直到 1939 年止年年再版，1948 年又再版一次。⑨

就如美國人非常渴望習得合宜的禮節，他們也非常希望知道

圖13 1920和1930年代之間，美國營造業提昇了營建產品和家庭設備的銷售量，尤其是廚房設備；他們宣傳說，設計良好、有效率的家，可以讓家務工作變得一點都不累人，反而成為能夠管理並令人愉快的挑戰，這樣一來，就可以改善家庭主婦的地位，以及家庭生活的品質。上面這份廣告是1926年可提斯（Curtis）木工廠的簡介，上面寫道：「如果家庭主婦擁有精心規劃的工作坊，那麼一年要煮一千頓飯，就不是什麼嚇人的事了」。照片由作者拍攝。

圖 14 艾蜜莉·柏絲特說道,「男人喜歡的房間」應該是「堅固的」、「舒適的」、「有尊嚴的」、「簡單的」;換句話說,應該要既實際又好用。這裡所顯示的男人房間,包括建議的「排列整齊的書架」以表示很有智識,而高挑的天花板「讓房間一開始便有男子氣概」,以及利用家庭成員照片作為裝飾品,置於他的其他「個人擁有物」之間。取自艾蜜莉·柏絲特,《房屋的性格》(*The Personality of a House*, 1930)。感謝伊莉莎白·柏絲特(Elizabeth Post)准予複製。

什麼構成一個「合宜」的住家,而柏絲特便盡職地描寫了男女非常不同的空間和美學標準。柏絲特要求每一個家裡都必須有一間特別的「男士房」,以便慰藉與穩定家庭(見圖 14)。柏絲特寫道:「所有威嚴而不多贅飾的簡潔房間,都適合男士。」男人

的房間，「首先必須看起來像有人使用過。它必須是非常舒適、 94
可以休息，並且令人感到愉悅……。它可能是一間工作室，也許
主要是一個可以讓男人和他的朋友在晚餐以後抽根煙的地方，可
能是間辦公室，又或者是一間可以讓男主人獨自休息和沉思的房
間。」她建議每一個男人的房間必須包含壁爐，以及厚實的、有
布套襯墊的傢俱，排除小孩和不受歡迎的客人。柏絲特提醒道：
「任何正常男人應該避免絲毫的女人氣，這非常自然……」她並
且警告裝潢者應該避免「椅子看起來太脆弱，傢俱表面顏色和質
地看起來過於輕柔或容易損壞，這些東西都會讓房間看起來太女
人味……」簡言之，一間男人的房間應該反映出主人享有舒適、
隱私和個人自我表達的權利。⑩

　　柏絲特為男人設計房間，是依據他們做什麼及他們是誰，但 95
她為女人設計房間，卻是依據她們的外表看來如何（見圖
15）。她教導女人應該選擇「符合」（becoming）而非遠離自
己外表的環境。她將女人區分為三個「類型」──「金髮、褐
髮，以及中間型」。正如「日正當中的金髮女郎〔瑪麗蓮夢露型〕
必須保持苗條，否則會看起來太臃腫」，柏絲特寫道，「她應該
選擇清晰分明而簡潔的佈置，不然就會讓環境與自己看起來太俗
麗。因此，她應該儘量避免青綠色；沒錯，這通常是她最喜歡的
顏色，但這個顏色會誇大而不是符合她。」

　　柏絲特認為「月黃色」（像「瓷器娃娃」）是最適合房間的
顏色，因為這個顏色看起來非常有「脆弱的女人味」，因而她的
丈夫「應該有個樸素原木線條的房間，以便與顯然屬於她的房間
相抗衡。」柏絲特提出警告，「如果她要能夠進房間的話，別讓

圖15　艾蜜莉‧柏絲特建議：「女性化的房間」應該包括「精緻的傢俱、華麗的織品和粉彩的色調」；換句話說，它們在本質上應該是充滿裝飾而纖弱的。在這裡看到的「女性臥室」，有個引人注目的梳妝臺，它有個大鏡子和各式化妝品與香水，強調出女人的感性。資料取自艾蜜莉‧柏絲特，《房屋的性格》（*The Personality of a House*, 1930）。感謝伊莉莎白‧柏絲特准予複製。

96　男人擁有像都鐸王朝或英王詹姆斯一世時期的厚重傢俱。」她繼續寫道：「黃褐色（所有美國女孩）適合男人像個男孩般喜歡的房子。」她的環境應該要反映溫馨的、「吸引人的像家的品質」──多節的松木、細碎圖案的印花布、紅色、橘色，以及黃色。

她建議「待在家裡，有很多小孩……身心都奉獻給丈夫和子女的婦女」，在環境上應該考慮兩個重要的品質：歡樂愉悅，以便取悅丈夫，以及不容易損壞，以免小孩把家裡弄得亂七八糟。⑪

對柏絲特而言，家是居住者個性的直接延伸：「不能表達出擁有者個性的房屋，有如蠟像上的衣服。」⑫和碧雪一樣，柏絲特提倡家是產生美與魅力的精神領域，就和人一樣，那是發自內在的靈魂，而非來自外在的面貌。她寫道：「房屋的魅力和人的魅力一樣，是內在高貴的外顯。如果是人工附加的裝飾，那就像老女人臉頰上過多的胭脂。」⑬事實上，她的書題名《房屋的性格》正表達了她的信念，即家就像人一樣，有令人喜愛和討厭的不同性情：「房間可以像個人一樣野蠻。」⑭

柏絲特甚至賦予房屋像人一樣，生物性和精神性的特性與品質；房屋的部份也類比為人體的部份。窗口迎面微笑或扮著鬼臉；前門展開雙臂：「一處髒亂污穢的大門，像雙骯髒的手，讓人不敢觸碰。」⑮房屋也像人一樣，有著不同的生理構成；房屋可能健康或不健康：「擔心房屋會像小孩一樣，如果不遠離潮濕草地，便會『得病致命』，我不知道這種憂慮是否有道理；不過從長期的經驗裡，我確實曉得越是盡責的泥水匠或木匠，就越會將房屋建立在腳尖──支柱──上，如果他有獨到的方法。他也會小心地蓋起屋頂，高高地座落眉毛之上，就像一位九十多歲光鮮婦人的帽子。」⑯

柏絲特把房子當成是一個必須細心照顧的生命體，就像照顧家裡其他成員一樣。她在書的其中一章「色彩和諧的原則」裡，顯露了她對於家庭團聚的迷戀，她利用下列隱喻解釋了家屋裝飾

的色彩架構：「和諧的最安全藥方是讓家裡相鄰的各部份，以下
列的界線標示……綠色姐妹要與藍色締結良緣。藍色的兄弟與紫
色共結連理。紫色的姐妹配紅色。但紅色要和黃色相配，而橘色
是他們的小孩之一……。但是正如這圍籬裡的家庭可以和諧共
處，在圍欄外任一邊最近的表親們，卻是不相合的。橘紅色和紫
紅色在一起，就像貓咪打架……。」⑰

　　柏絲特將男性氣概與女性氣質的刻板印象，以及家庭的和
諧，轉換進入房屋的裝飾裡，這都可以在歷史脈絡裡得到最清楚
的了解。她在標示著大蕭條開始的 1929 年股市大崩盤後一年，
出版她的書。此外，像大多數美國人一樣，她也因為一次大戰的
眾多傷亡而深受影響。她將那個時候的現代風格（現代藝術／裝
飾藝術）與死亡和悲劇連繫在一起：「我們覺得大戰後的潛意識
結果，轉譯成為打磨光亮的圓邊，大片平坦烏木般黝黑的矩形，
令人想起棺木——即使有銀製的把手……只有極少數例子顯得美
觀；而這種想像的任何延伸，更難有似家的感覺」⑱她在書中提
倡的家屋設計，藉由傳統風格與象徵中，強壯而積極的男性的現
身，搭配了依賴且被動的女性，製造出安全與家庭穩固的幻象。

　　十年之後，桃樂絲·菲爾德（Dorothy Field）在她的《人類
的房屋》（*The Human House*, 1939）一書中，增添了一些柏絲
特沒有提到的準則，那就是如何根據每個家庭成員的不同用途和
意義來劃分室內空間，好讓美國住宅看起來和用起來更有「品
味」；例如：

父親的觀點：
一個工作後可以休息的地方

一個娛樂消遣的地方

一個從事嗜好的工作坊

一間私人書房……

母親的觀點：

一個工作和展示的地方

一處可以煮飯、縫紉、洗衣和熨整衣服的工作地點

可以教導小朋友走路、說話、吃飯、攀爬、掛衣服與穿脫衣
　　服的育兒空間

一處學齡及青春期小孩培養習慣的地方

一處家庭成員遊樂中心

照顧家人健康的設備

家庭財產的收藏空間……⑲

　　父親因爲在公共場所工作，所以擁有他自己的私密、個人娛　98
樂和享受休閒的空間。對他而言，家是充電的地方。但對母親來
說，顯然缺乏私人空間以及這種空間所提供的地位、成人身分和
個人感。對母親而言，家宅仍然是她的「界線」、她的「領
域」，以及爲其他家庭成員的成長、發展和滿足而奉獻的，永不
打烊的專業工作場所。

　　在 1950 年代以前，家務勞動和母職的標準有效地確保盡責
的美國家庭主婦被牽絆在家裡。十九和二十世紀發明的新家電設
備，確實減輕了家務勞動的體力負擔，但是同時產生的新工作卻
佔去了省下來的時間。露絲・史瓦茲・寇娃（Ruth Schwartz
Cowan）在她有關家務「工業革命」的研究中，指出了這個現

象。舉例來說，在 1920 年代平均每位家庭主婦擁有的小孩數目比她的母親輩少，但是照顧小孩的標準卻要求她必須爲小孩做一些母親輩的人作夢也沒有想到的事，例如準備嬰兒食品、消毒嬰兒的奶瓶、設計營養均衡的餐點、經常向教師諮詢請教，以及開車載小孩去上音樂和舞蹈課。經濟財貨的消費也提供了另一個例證，說明家庭主婦的責任在 1920 年代反而增加了，這時家務經濟學家開始教導婦女如何適當消費，以及如何聰明地花錢購買「最佳」產品──簡言之，就是成爲消息靈通的消費者。⑳

瓊安・凡涅克（JoAnn Vanek）關於家庭主婦家務勞動所費時間的調查研究，可以總結這些例證的論點。她的結論是，所需的時間從 1920 年代到 70 年代，都維持穩定。㉑婦女不斷面臨標準「提昇」和家務定義改變的壓力，永無止境地投入清掃、洗衣、煮飯和照顧小孩的工作，而且與其他成人隔離，以至於在 1950 年代間，女性的自我價值似乎跟是否有能力在一個果凍模型中，利用水果切片做出一張小丑臉，有直接的關係。

此外，1972 年一份由艾文・阿特曼等人所做的研究顯示，美國的媽媽們在家裡仍然缺乏空間和心理方面的隱私權。她們的「特殊空間」──例如廚房──仍然是照顧其他家人的公共空間，但是美國的爸爸們卻擁有自己的私人書房和工作坊，並且享有這些空間的控制權。㉒這種男性優勢的定則，也適用於比擁有私人書房的中產或上層富裕階級生活水準低的人。勞工階級的丈夫和爸爸們，也保有「餐桌的首席」，他們的小孩也被教導不可以坐「爸爸的躺椅」。

整個 1970 年代深受婦女運動影響的女性，對於家務解放終

於近在眼前所抱持的希望非常濃厚。終於，男人也會和女人一起
分擔家務勞動與親職的對等責任。在這十年內，以及後來的
1980 年代裡，因為個人選擇和經濟需求，空前未有的大量婦女
尋找受薪工作。今天，大部份的人已經可以接受（如果不是期待
的話）女人在外工作，而且可以有些時間不帶小孩。對於能夠在
經濟上自足的大多數婦女，以及她們的薪資也是家計重要收入的
婦女而言，為了任何理由而不工作，對她們而言，都是一項無法
負擔的「奢侈」。

　　究竟女人就業模式的變化，對於家務環境及女人跟家務環境
關係的改變，大到什麼程度呢？答案是非常少。即使微波爐讓烹
煮晚餐變得更加快速，女人還是從事大部份的烹飪工作。無論有
沒有就業，大部份的婦女仍然要負責照顧小孩，而她們的身分越
來越常是單親母親和提供白天托兒者；無論結婚或是單身，女人
還是家務勞動的主要工作者，在她們自己的家裡，或是在別人家
裡當受薪的清潔工。《紐約時報》（*New York Times*）在 1989
年六月和七月所做的一項民意調查顯示，62％的三十到四十四歲
的婦女——也就是在婦運鼎盛年代成長的一羣——都同意下列的
陳述：「大多數男人都同意讓女人向前衝，但先決條件是要做完
所有的家事。」另一項 1989 年出版的有關「雙親就業和家庭革
命」的長期研究裡，雅莉・霍絲柴德（Arlie Hochschild）計算
出過去二十年裡，美國婦女每個星期工作時間大約比男人多出十
五個小時。也就是說，在每一年裡，女人的工作時間多出了每天
24 小時的一整個月。㉓就像在過去的年代裡，「婦女工作」的
「工作描述」就是擴大了。

家庭暴力：一樁私人的家務事

正如男人在歷史上擁有家庭並且統治它，婚姻的法律和宗教制度在傳統上也保障男人把妻兒當成財產一樣，掌有所有權和控制權。即使我們總喜歡認為家庭是個養育的地方，家庭關係充滿了愛意與支持，但無論是身體或心理上的家庭暴力景象，卻每天都在私人家屋的門後上演。

100

據估計，每年有兩千八百萬個美國婦女被丈夫毆打，幾乎佔全美已婚婦女的半數。美國聯邦調查局（FBI）宣稱，每 15 秒鐘就有一件毆妻事件發生，是全美國最普遍的罪行。㉔但「毆妻」這個習慣用語卻易造成誤導；因為女人也遭父親或男友毆打，妓女遭到皮條客和性虐待的顧客毆打，年老的母親被長大的兒子打（稱之為「教訓老媽」，granny bashing），女同性戀者也因為和異性戀男友分手而挨揍。這個問題是世界性的。

在歷史上，警察不太願意干預家庭暴力，這部份可以由相信家是「男人的城堡」，而干涉私人家庭「口角」是不對的社會信念來解釋。他們受到訓練要盡力勸合不勸離，但這項舉動卻讓受虐婦女繼續留在險境。

遭受家庭虐待的婦女，常常因為畏懼施暴者、擔心若無丈夫的財務支持就無法生存，以及認定受害者必須為施暴者行為負責的可恥社會態度，而被困居家中。因此我們可以了解到，許多女人隱藏身上受的傷，待在家直到瘀青消失，如果需要醫療的話，也都謊稱是因「家中意外」造成。波士頓市立醫院報告指出，因

爲挨揍受傷而被送到急診室治療的人，有70％是在家中被丈夫或愛人毆打的女人。㉕理查‧蓋樂斯（Richard Gelles）表示，最常發生暴力的場景是廚房，其次是臥房和客廳。有時候，暴力事件從一個房間到另一個房間接續著進行。蓋樂斯發現，唯一沒有暴力發生的房間是浴室。㉖

其他關於殺人案件的研究指出，家屋空間裡最常有人喪命的地方是臥室，而受害者經常是女人。而在傳統上是女人「領域」的廚房裡發生的家庭謀殺案，受害者通常是男人。在最終致死的攻擊事件中，受害者主要是妻子；但在殺人案中，受害者裡丈夫和妻子各佔一半，對這個現象的解釋是，因自衛而殺人的婦女是男性殺人者的七倍。㉗因此，當女人又被勸告說「待在家裡比較安全」時，這些統計數據卻指出女人待在家裡比在大街上還要危險。

當父權暴力成爲一種家戶的常態模式，這種暴力經常會透過受虐婦女而加諸她的小孩。受虐婦女在自暴自棄的情況中，經常會出氣在小孩身上，除了身體上的毆打之外，也會使用各種操縱手段、哄騙，並且誘發內疚感。目睹雙親間暴力行爲的小孩，遭受了嚴重的情緒創傷，長大成人之後，經常會成爲施暴者或受害者，就像自然界中無可避免與不可改變的法則一樣，將暴力行爲傳給下一代。而許多受虐婦女終於求救的關鍵點，在於她們擔心小孩的安全。

101

對大部份婦女而言，是否能夠從家庭暴力當中逃脫出來，端賴是否存在有可以求援的安全地點。1970年代，女性主義者開始創設一些收容受虐婦女及其小孩的庇護所，並尋求立法以便改

革美國家事法庭體系，讓婦女一旦感受到遭受丈夫暴力攻擊的危險時，法庭可以立即介入處理。今日的受虐婦女（毋需律師）可以向法院申請一項全天候隔絕施暴者的禁制令；而違反法院禁制令現在已是一項重罪。如果受虐婦女需要醫療服務，警員必須帶她到任何她要去的地方。警力保護必須隨傳隨到，直到確定婦女的安全無虞為止。家庭暴力現在必須視同其他與家戶成員無關的犯罪行為一樣來處理。

但是，與 1971 年艾琳‧匹茲（Erin Pizzey）及少數支持者在英國倫敦創設「諮詢中心」的時候相比，今天對於受虐婦女與小孩的庇護地方的需求一樣急迫。當初這處中心的設立目的，是希望有個地方讓已婚婦女擺脫生活的寂寞，並且和其他婦女相聚討論彼此關心的事。但來到這裡的絕大多數都是受虐婦女，而以前她們根本無處可去。諮詢中心後來發展成為「奇士衛克婦女援助中心」（Chiswick Women's Aid），也就是一般人所知的受虐婦女中心。

無論過去或現在，各處設立的庇護所都有相同的問題。財務無疑是最大的障礙；沒有財務資助，找尋、購買、修建及維護空間幾乎都不可能。由於只有微薄的基金，大部份庇護所的實質狀況都十分破舊窘迫。過度擁擠一直是個嚴重問題，庇護所總是超出原來設定的收容量。例如 1984 年在芝加哥，每個月就有 400 名受虐婦女被當地運作中的十處庇護所拒絕。根據評估，單是在那個城市裡，那一年當中就需要 700 處庇護所，才能完全滿足受虐婦女的需求。1989 年，全美大約有 350 處庇護所正在營運，根據「全國反家庭暴力聯盟」（National Coalition Against Do-

mestic Violence）的報告指出，這個數量大約只佔需求量的一半，同時全國各地的庇護所都超收了 50％它們所能處理的數量。㉘

　　爲婦女創設一處庇護所牽涉到的法律、經濟、社會、政治及建築面向，非常複雜。明尼蘇達州聖保羅「婦女捍衛者庇護所」（Women's Advocate's Shelter）的歷史，是一個頗具教育性的例子，可以讓人了解各面向的相互作用。這處庇護所於 1974 年 10 月 12 日，在大街（Grand Street）584 號一間獨戶的維多利亞式巨宅開張。歷經幾年在擁擠狀態下的運作之後，庇護所的經營者買下隔壁 588 號的房子以擴充設施規模。修建工程在 1981 年完成，約有美金 450,000 元的部份經費是由美國住宅及都市發展部（Department of Housing and Urban Development）的改善補助經費資助；整建工程將兩棟房子連結起來，總共可提供 28 人的緊急住所（見圖 16 及圖 17），但是庇護所內經常一次住滿 40 個人。㉙

　　一樓平面包含一處共同廚房、餐廳、交誼廳及兒童房、一處殘障者的臥室，以及一間接待辦公室。兩棟房子之間的連接處提供了一處座位區，可以讓媽媽看到小孩在戶外玩耍的情形。二樓平面提供居住者有共用衛浴的私人臥室。三樓平面是一些行政辦公室及額外的房間。地下室包括了貯藏室、洗衣設備、機械設備，以及小孩遊戲的空間。

　　從許多角度看來，設計和建造一棟全新的房子反而比較容易。但是「婦女捍衛者庇護所」認爲這兩棟房子具有像家庭一樣的美感品質，擔心重新蓋一棟建築物，會由於需要符合機構建築

圖 16 「婦女捍衛者庇護所」，位於明尼蘇達州的聖保羅，1988。從戶外可以看到這兩棟房子改造之後連在一起。照片由建築師瑪麗・凡高（Mary Vogel）提供。

法規而失去這種品質。再說現在這棟房子跟現存的鄰里相互融合，讓鄰居比較容易接受庇護所，而重蓋一棟新建築物卻可能會破壞這種資產而遭受鄰里排斥。

　　決定要原屋修建之後，建築師瑪麗・凡高（Mary Vogel）就面臨必須協調機構安全法規的限制，以及兩棟木架構的住宅結構，這的確造成一些問題。例如四座密閉的防火梯佔去很大的空間，看起來也很像機關單位。為了彌補樓梯的外觀，凡高鋪上了地毯，但這又造成清潔維護的問題。另外一個例子是樓梯間厚重的金屬防火門，讓婦女洗衣或帶著小孩進出時很不方便。

　　建築師必須在原來設計給兩戶不同家庭的兩棟房子中，為好

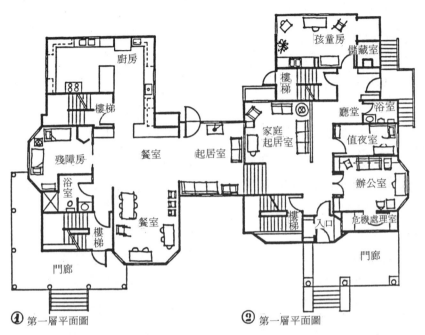

① 第一層平面圖　　　　　**②** 第一層平面圖

圖 17　「婦女捍衛者庇護所」的一樓平面圖。由茉莉亞‧羅賓森（Julia W. Robinson）繪製。

幾個家庭及支持人員尋求空間，以便在這裡生活和工作。整體環境必須提供居住者及工作人員隱私權，卻不會造成隔離感，並且能夠促成而非強迫人們接觸和互動的機會。爲殘障婦女設計一處無障礙的庇護所，也需要相當多的精巧設計。

　　庇護所的「意象」特別重要，它必須看起來像個家庭，因爲它的運作就像是個家，但它也必須看起來很安全，使人聯想到它作爲避難所的目的。此外，它也要足夠安全，可以保護居住者免受不速之客侵擾。那些憤怒的男人經常會追查他們妻兒的下落

（雖然大部份的庇護所都儘可能對它們的地址保密，但是它們的位置難免會曝光）。入侵者要能夠被看到，訪客必須要確認身份，出入口必須安全。但是沒有人想要住在監獄裡。受虐婦女是受害者，不是罪犯。

為了要在家居生活的地點創造安全性，因而產生許多衝突。為了安全而在夜間採用整棟建築的戶外照明，卻因此犧牲了家居的氣氛。不上鎖的門戶讓居住者和工作人員都很緊張；但門戶上鎖又有礙家庭生活環境的開放性。因此，工作人員必須不斷地來回應門，好讓居住者進出。⑳

對於吸煙的管制，也造成另一個機構安全需求與個人「在家」自由之間的衝突。抽煙造成防火安全與嬰孩健康等問題，但抽煙確實有助於舒解緊張與排遣時間。在庇護所裡，偶爾吸煙的婦女經常會變成老煙槍。對許多居住者而言，不許她們在臥室抽煙，意謂著臥室不再是個舒適而私密的退處。但確保睡眠區居住安全的需要，具有優先性。因此，就像其他衝突一樣，抽煙問題的解決也涉及妥協的過程。㉛

雖然因為法令規定與預算限制，使得「婦女捍衛者庇護所」有關社會與建築的理想未能完全實現，但是所有的工作人員都很喜歡這棟建築物的設計和作工。然而，她們對於用在房子上的建築材料（也是當今房屋常用的建材）的低劣品質很失望。雖然她們已經儘可能地購買耐用的產品，還是經常要維修或更換如防火門、櫃子和廚房櫥櫃等的五金零件，修理門，以及牆壁等等。在1974 至 1989 年間，庇護所容納了超過一萬兩千名婦女及小孩；但在這 15 年內，庇護所也同時拒絕了三倍於此數的婦女——將

105

近有三萬六千位有此需要的婦女。㉜

　　現今各國設置的庇護所得以存在，都是因為有無數具備精力、耐心及奉獻節操的婦女，認識到這樣的設施十分必要。黛兒·瑪汀（Del Martin）在其著作《受虐妻子》（*Battered Wives,* 1976）中寫道：「我已經可以作出如此的結論，那就是為受虐婦女特別設計興建的庇護所，是解決受虐妻子問題唯一最直接、立即而令人滿意的解答。」㉝就像饑荒、洪水和地震一樣，婚姻暴力是一種社會災難，造成無數的受害者——婦女和孩童——她們需要保護、食物與避難處、建議與情感上的支持。而提供這些幫助的婦女，都深受姐妹情誼的哲學所感動，使得她們覺得其他婦女的問題，就是她們自身的問題，認識到個人問題就是公共議題，並且去想像一個婦女不再遭受毆打、強暴、迫害、佔有與控制的世界。

公共住宅：女性的集居地

　　被毆婦女和受虐兒童——這是數百萬家庭安靜地藏入地毯底下，以及安全地鎖在衣櫃裡的祕密——都是因為婦女和兒童「歸屬」於男人的社會造成的結果。公共住宅中女性戶長的普遍性，則是婦女和兒童擁有最少資源的社會造成的結果。私人擁有的住宅象徵了傳統男性戶長家庭的地位，而美國公共住宅提供的服務，恰巧象徵了相反的情形，它隔離並污名化了貧窮、女人當家且主要是少數族裔的家庭。1980 年，美國公共住宅中的家戶有 73% 是女性戶長，加拿大的數據也與此差不多。㉞到了 1980 年

代晚期，這個數據攀升到超過 90％。女人被隔離在公共住宅
內，因為她們太窮了，住不起其他地方。1978 年，幾乎有一半
的美國女人當家家庭的生活窮困，而男性當家家庭中只有 5％如
此。㉟從那個時候起，有男人在的貧窮家庭數目便開始下降，而
貧窮的女性戶長家庭卻開始遞增。長此以往，根據「國家經濟機
會諮詢會議」（National Advisory Council on Economic Op-
portunity）的評估，到了西元 2000 年，美國的窮人將全都是婦
女和兒童。㊱

　　由於女人通常比男人更為貧窮，1974 年的統計顯示，貧窮
的女性戶長有 20％的可能性生活在低於標準的住宅裡，而一般
人口的可能性則是 10％。如果她是西班牙裔，可能性便升高至
26％；若是黑人婦女，則升高到 28％；而鄉村的年老婦女由於
地理上的區隔，使她們很容易成為隱藏的一羣而被忽略，其可能
性升高至 31％。㊲這些統計數據反映了性別、種族和階級間緊
密連結的壓迫的殘酷結果。

　　各種族裔背景的美國婦女，由於無法找到合適的安居處所，
因而必須依賴公共住宅的程度，乃是對於女性普遍的貧窮現象的
痛苦評論。除了聯邦住宅管理局（Federal Housing Administra-
tion, FHA）和退伍軍人管理局（Veteran's Administration,
VA）的計劃以外，聯邦的公共住宅根本就是婦女的公共住宅。
即使是政府補助的「老人」住宅，也是女性申請者居多，因為大
部份的美國老人是女性，而且她們大部份是窮人（參考第五
章）。

　　但是公共住宅卻不是為了低收入婦女而興建的。事實上正好

106

相反，這些公共住宅原來是爲了「應該接受幫助的窮人」而建造的家屋——也就是 1930 年代大蕭條期間，那些暫時陷入困境的夫婦並有幾個小孩的家庭。逐漸地，對於應受幫助之「家庭」的定義在 1950 年代擴大到首先包括單身老人，然後是單身殘障人士。然而，大部份的單身者仍然不符合公共住宅的進住資格，或者政府其他的居住補貼如第八分區（Section 8）方案，補助個人 25％ 到 30％ 的總收入，以及每月的租金。資格符合的界定是以婚姻狀態爲準，也就是必須「證明」自己的異性戀傾向。這顯然令人難以接受。低收入住宅應該是任何低收入者都可以申請才對。

　　這樣的住宅政策事實上具有社會控制的效果，支持並强化了父權家庭。加拿大、澳洲和英國都有類似的政策和措施。一項加拿大的研究發現，公共住宅中有半數的女性戶長家庭，都是在和丈夫同住的期間搬進公共住宅，因爲她們覺得已婚狀況比較有機會申請到住宅。她們通常會拖延婚姻的破裂，直到家庭獲得配住爲止。㊳在英國，完整的勞工階級家庭在議會（Council）（政府補助的）住宅享有優先權。㊴在澳洲，最大的公共住宅當局「新南威爾斯住宅委員會」（Housing Commission of New South Wales），就有系統地歧視年輕或肢體健全的單身者，即使這樣會違背州政府的反歧視立法規定。㊵

　　到底作爲數百萬女性戶長家庭的家的公共住宅，花了美國政府多少錢？事實上不多。政府每年的確在住宅上花了數十億美元；但不是花在窮人住宅上。1988 年，直接花在聯邦低收入住宅補助計劃的經費是 139 億元。同一年，償付抵押貸款利息與財

107

產稅的自有住宅者之聯邦稅收減免（即所謂的稅收支出，tax expenditures），總計爲 539 億元。事實上，1988 年和 1989 年的稅收支出（1,074 億）幾乎和整個 1980 年代低收入戶住宅補助計劃的總額（1,077 億）相等。④從政府住宅補助中得到最大利益的人，並不是那些最需要財務幫助的人，而是那些生活方式符合美國「理想」的人。

公共住宅在美國的名聲不太好，沒有人，包括接受福利救助和收入最低者，想要住在爲「破碎家庭」和「窮人」興建的住宅「計劃」裡。這種住宅計劃在一個將貧窮、離婚和需要社會救助，等同於個人失敗與人格瑕疵的社會裡，想當然耳會遭受輕視。一提到美國公共住宅，馬上令人聯想到塗鴉破壞行爲、不尊重財產、不關心小孩的居民，以及又長又冷的走廊。且不管這些殘酷的污名恥辱，無家可歸其實更爲殘酷。在全美各地，都有長串的等候名單，等著住進公共住宅。

公共住宅的居民發現，他們的生活嚴格受到公家房東的權力，以及爲了讓他們「重生」而興建的建築兩者所控制。早期的公共住宅官員相信，有一個模範的環境可以促進「美國」價值、優良習慣和良好的公民職責，並且幫助窮困家庭重新站起來。這些官員贊成的典型住宅單元缺乏貯存空間；因爲他們認爲窮人家不可能有太多的物質財產。如果有櫥櫃的話，爲了省錢和鼓勵保持清潔，也把櫥門省略了。爲了確保成人不會和嬰孩共用一個房間，雙親的臥室也故意造得很小。④

不過，大部份早期的公共住宅設計得不錯，蓋得也很好。原因何在呢？因爲在大蕭條期間，政府利用公共住宅計劃讓數百萬

失業男人重返工作。1933 年有一千五百萬個失業者，其中三分　108
之一具有營造業的技能。㊸因爲當時的羅斯福總統比較關心創造
就業機會，而不太在乎控制營造成本，因此在他的公部門工作管
理計劃（Public Works Administration Program, PWA）下建
造的住宅，經常比私人部門的住宅有更好的品質與設計。憤怒的
營建商和房地產經紀人爭論說，公共住宅的「出租」公寓太有吸
引力，將會減低人們對自有住宅的欲望，但自有住宅正是美式生
活的基礎。㊹結果，到了 1940 年代，窮人又被放進了廉價、簡
陋的建築物中，營造費用由國會立法控制，避免政府在建築營造
計劃中，使用精緻或昂貴的建材與設計，以便控制成本低於私部
門住宅的平均費用。㊺

　　1950 年代，公共住宅變成「黑人住宅」，都市更新計劃
——經常稱爲「黑鬼搬遷行動」的貧民窟清除——結果破壞了數
以千計的低收入內城住宅單位，取而代之的大部份是中等收入的
華麗公寓。大批的黑人因爲無處可去，只好被迫去申請住宅補
助，住宅局官員的作業焦點，則從重新安置「應該幫助的窮人家
庭」，轉變爲加強這些少數族裔的秩序。

　　在聖路易的普魯特－伊果住宅（Pruitt-Igoe）是個戲劇性的
例子，它設計於 1956 年，是可以提供一萬五千人居住的卅三棟
十一層樓高建築物（圖 18）。建築師山崎實（Minoru Yamasa-
ki）是「紐約世界貿易中心」的設計者；他的草圖裡描繪的是中
產階級快樂的白人婦女和乖巧的小孩，但事實上進住者卻是接受
福利救助的黑人母親與青少年。住宅計劃中沒有規劃托兒所、商
店或休閒設備。小孩從沒有護欄的窗戶跌落，或是被外露的蒸汽

圖 18 普魯特－伊果住宅羣，密蘇里州聖路易市，1956。建築師爲山崎實，照片提供者是紐約貝特曼新聞攝影－美聯社（Bettmann Newsphotos-UPI），貝特曼檔案。

管燙傷。迷宮似的隔層停靠電梯廊道系統，提供盜匪最佳的掩護處所。由於地面層沒有公共廁所，小孩只好在電梯裡便溺。即使有關當局提供了遲來卻花費不貲的社會支持服務，嚴重的空屋和破壞公物的行爲仍不斷發生，一直延續到 1960 年代。最後，因爲沒有人要住這些建築物，政府在 1972 年 7 月 15 日，炸掉了中央的三處區域。到了 1976 年，所有的結構都被摧毀。⑯

　　普魯特－伊果住宅的失敗，不僅是由於建築物設計不當而已。許多居民接受訪問時指出，這是他們住過最好的房子了。相

反的，人們之所以不想住在那裡，是因爲官方種族歧視、隔離化、管理不人道的公共住宅政策，加上聖路易城中有幾十萬間房屋空出，即使窮人也有得住，因爲有超過半數的白人，在普魯特－伊果住宅計劃從構思階段到被拆除的期間，搬離了這個城市。⑰

　　像普魯特－伊果這樣大量、單調、制度化的高層住宅，其興建方式使得其中的居民被辨識出來，同時與周遭的鄰里隔絕。功能主義和規模經濟，被當成理論基礎。漫長幽暗的中央走廊和外部的遮蔭廊道，成爲犯罪的巢穴。薄牆讓家戶的隱私權沒有保障；爭吵或慶祝都會干擾到鄰居。房間都很小，因爲設計者假定居民應該會使用廣大無趣的戶外空間。不過媽媽們都寧願讓小孩整天待在屋子裡，而不讓他們在戶外不安全的空蕩水泥荒地獨自遊玩。

　　由於沒有育兒設施與交通工具，母親通常無法離開。結果是造成緊張與過度擁擠。一位母親說：「你會覺得快沒辦法呼吸了。到處都是人。你使用廁所時，小孩也在浴室裡。房子裡的每張椅子都有人坐。你必須輪班吃飯。」⑱

110

　　公共住宅的居民被剝奪了隱私權、選擇權，以及自尊。從一開始，公共住宅濫權的管理方式便控制了居民的個人生活與活動。雖然近來有讓房客擁有更多控制權的趨勢，但有關訪客過夜、飼養寵物、使用洗衣機的時間，以及牆壁的油漆顏色等的政策，過去一向都有所規定。⑲（諷刺的是，在一些昂貴的高層住宅裡也採用類似的規則，以便創造與保持一個菁英的美學與社會環境。）

公共住宅的規則禁止房客在自家從事任何生意，也讓婦女沒有辦法設立家庭托育，並且藉由縫紉或手藝等「家庭手工業」來掙錢。為了能夠住在那裡，居民賺的錢必須控制在一定數量以下。這對那些從事季節性、契約制或按件計酬工作的婦女而言尤為困難，她們可能有幾個月的收入會超過底線，但很可能在接下來三個月沒有工作。即使如此，她們的居住資格卻因而必須接受審查。

戶長必須出具有關收入，以及其他同居成員的姓名、年齡與關係的詳細報告。拒絕合作的話，可能隨時會被終止租賃契約。此外，任何針對個人自由與行動的抱怨，也會造成租賃資格被重新審查。⑩

當然，少數族裔婦女並非唯一以這種狀況住在公共住宅的人。由於種族歧視的緣故，少數族裔的男性也相對較為貧窮與弱勢。但事實是女人和小孩還是佔了絕大部份，雖然有些婦女的生活已經因為婦女運動而得到改善，但其他女人的生活仍然沒有改變，並且令人難以忍受。所有女人在取得與維持一個遮風避雨的地方——不論是公共或私有、自有或租賃——時所面臨的劣勢，受到這個女人的經濟階級與種族的塑造和影響很深。在公共住宅中接受福利補助生活的婦女，和住在郊區的家庭主婦的生活完全不同，我們現在已經了解那是挫折、沮喪和壓抑的生活。

1980 年，美國有一千萬名婦女的住家裡廁所會漏水、沒有暖氣或熱水、電線外露、破碎的灰泥牆和剝落的油漆，伴隨她們的是經常吃不飽、穿不暖的孩童。今天，有許多母親徹夜不眠，以免睡夢中的小孩被老鼠咬了。許多其他居民也是既老又弱。我

111

們經常在報上看到她們的新聞，在嚴寒的冬天裡，被人發現凍死在自己家中。

在美國的公共住宅中，見到成為垃圾場的廊道、充滿尿臭的電梯、青少年幫派在垃圾散佈的後院裡閒晃，並進行毒品交易，這些都不是罕事。警察和消防隊經常拒絕進入這些區域，而在這些建築物裡面或周遭發現新的屍體——槍戰和暴力攻擊的受害者——已是司空見慣的事。

大部份住在公共住宅的居民，在這樣的狀況（為此他們將每月收入的百分之四十以上拿來交房租）中，都會感到憤怒、恐懼、沮喪與無力，有些人則將他們可以理解的恐懼與憤怒，轉化為尋求自助解答的掌握力量之催化劑。琪米‧葛雷（Kimi Gray）在十九歲時成為一位五歲小孩的離婚母親，她依靠福利住在華盛頓特區的肯尼爾渥斯‧帕克塞（Kennilworth Parkside），那是共有 464 個單位的開發住宅，有三千位居民。1972 年，她二十五歲，已經受夠了三年來沒有暖氣和熱水的生活，於是她參選成為這個開發住宅居民議會的領袖。她和議會立即將房客組成各個委員會、發動清潔隊、指派安全人員來維護大廳燈光並將前門上鎖，並且促成警察和居民間的合作連線。在葛雷勸告大家不要購買贓物之後，竊盜案也跟著減少。她組織房客一起對抗鄰里中的毒販，並告訴這些毒販和上癮者，如果他們不在三十天內結束犯行，就會將他們趕出去。她鼓勵居民在當地學校的家長會中表現積極，並且威脅某些居民如果他們忽略小孩的話，會將他們送交法院。逐漸地，小孩的學業成績開始進步。

1982 年，葛蕾和她的同事與哥倫比亞特區當局協商，希望

由房客接管所有的住宅管理、維護和治理。今天，肯尼爾渥斯·帕克塞住宅完全由居民自選的委員會管理，他們接受專業的經營管理訓練，並且雇用和辭退自己的工作人員。葛雷是肯尼爾渥斯·帕克塞居民經營公司的主席，這是一個數百萬美元的企業，其成就令人印象深刻。到了 1987 年，住宅行政花費減少了60％；空屋率從 18％降到 5.4％；居民依賴福利補助的比例，也從 1972 年的 85％降到 20％。犯罪率降低了 90％，青少年的懷孕比例也減半。居民的工作機會經由新事業的創立來提供，如紗門修理店、洗衣店、服飾店、外燴公司、健身中心、屋頂修理公司、搬家公司、青少年點心攤和商店街、營建公司、育兒中心、食物合作社，以及美容院。這些居民的最後目標，是希望買回他們的房子和財產，總共是 26 英畝的地；他們爲此進行企業組合，並設立抵押銀行來達成這個目的。肯尼爾渥斯的成功大多歸功於葛雷的「大學，我們來了！」計劃，它在 1975 年至 1987 年間將 582 位年輕人送到大學唸書。今天，這個計劃的畢業生成爲建築師、工程師和律師，負責監管肯尼爾渥斯·帕克塞現代化之後總值一千三百萬美元的產業。[51]

112 在聖路易市的公共住宅也有類似的經驗，居民成功地改善了惡劣的居住環境。1969 年，二十歲的柏莎·吉兒克（Bertha Gilke）帶領全市九個住宅開發區的兩萬兩千名房客，進行長達九個月的罷繳房租行動，抗議無可忍受的居住環境。她自己居住的可倫花園（Cochran Gardens）是樓高十二層的社區住宅，由於破壞公物的行爲猖獗，甚至有關當局都不願安裝投幣洗衣機；由於經常有狙擊手從樓上對行人開槍，以致居民稱主要建築物爲

「小越南」（Little Nam）。

1975 年，吉兒克與聖路易住宅局（St. Louis Housing Authority）針對經營契約進行交涉談判。她成立了一個可倫房客管理公司（Cochran Tenant Management Corporation），將這些一度預計像隔鄰的普魯特－伊果住宅一樣炸毀的住宅「計劃」，轉變爲高品質的住宅社區，有游泳池、遊戲場和社區中心；這些居民擁有並經營這些企業投資，並爲居民創造了新工作，包括監督、管理、營造、保全、托兒、酒席備辦，以及老人和殘障者計畫的雜務零工。經由聯合投資，可倫房客管理公司爲中低收入戶興建了七百個住宅單位，並且計畫建造一個鄰里購物中心。㉒

吉兒克和葛雷一樣，認爲住宅所有權是非常重要的因素：「我們花了很多時間和精力挽回這些社區住宅……。我們相信，只要將品質提昇回到一定水準，他們就會和以往一樣要回到這些住宅……。我們認爲住宅所有權是這些窮人的唯一解答。一定要讓他們可以控制自己的社區。」㉓一般都認爲住在公共住宅裡的婦女是在耗用城市資源，但事實正好相反，這兩個例子顯示出婦女擁有極大的潛力，可以讓城市、鄰里和家恢復生機與人性。

除了可倫花園和肯尼爾渥斯‧帕克塞的成功之外，1986 年全美至少有十四個公共住宅社區裡的居民，部份或全部接管了經營責任，將水泥的大雜院禁地，轉化成爲怡人的環境，挑戰了住宅當局認定窮人和未受教育的人無法自我管理的刻板印象。㉔這些成功的「秘訣」並非建築創新，而是人們的再教育，直接促成了自尊與效能提昇。房客管理公司設下嚴格的住戶規則、征收行爲不當的罰款、過濾申請者、擁有很強的領導能力與居民支持、

113

擁護租賃契約中載明的住戶權利，並且發動晨起清潔運動。

美國的公共住宅政策是由政策「專家」制定，其最終失敗的原因是他們只將錢投資在磚塊和灰泥，而非人類身上。公共住宅的惡化及「底層階級」（underclass）更廣泛的社會問題，必須放在一起解決，賦予人們自我負責和控制的權力。最近，美國住宅及都市發展部（HUD）創設了一項公共住宅住屋所有權示範計劃（Public Housing Homeownership Demonstration Program）來迎接這項挑戰，支持公共住宅的房客自行管理，並幫助居民組成有限均等持股合作社，從聯邦政府買回自己的房子。1989 年，住宅及都市發展部長傑克・肯普（Jack Kemp）聲稱這項計劃是「民權運動第二章」。⑤如果我們想讓所有的美國人都有舒適的家，他這一番具啓發性的態度和這項新住宅政策的目標，其實十分振奮人心且事關重大。

在自己舒適的家中撫育兒女的夢想，對於女人、單親家庭和窮人而言，和對於男人、雙親家庭與富人一樣，都令人振奮圖強。補助住宅因爲設計、經營或住宅的社會涵意，造成了受到貶抑的社會環境，結果這不是來自社會對於需要者的「禮物」，反而在最佳情況下頂多是個樣版，在最糟的情況下，便成了使人屈辱的懲罰。

房屋不是家

婦女對抗父權社會的不義，要求瓦解隱藏了家庭主婦的孤獨、受毆婦女的痛苦，以及接受福利救助婦女恥辱的家屋。假如

「家」要成為人類平等社會的隱喻，那麼住所就必須能夠支持且象徵我們人類多樣與差異的價值。平等並不意謂著「相同」。周遭枝葉扶疏，圍著白色柵欄的安逸別墅意象，或許可以滿足某些人，但並非所有的人都滿意。

在思考家作為社會的隱喻時，了解到房屋（house）作為一個物質對象的視覺意象與社會意義、家（home）作為一個社會環境，以及住宅（housing）作為一個無名的遮蔽處所，這三者之間的差異很重要。私人的「單一家庭」（single-family）獨棟房屋，是體現了「美國夢」的神聖符號。美國人受此引導而熱切地渴望這種住宅，並努力工作以便擁有自己的房子。得到所有權之後，便等於成人，能夠控制自己的生活，並成為主流社會的正式成員。

「多家庭」（multifamily）住宅，就像出租公寓一樣，被假定是適合處於生涯轉變階段的人——還沒有「安定」下來的單身者；正開始起步，需要一段時間省吃儉用好買自己房子的年輕夫妻；賣掉自己的房子，搬到負擔較輕的住宅單位，享受退休怡養生活的「空巢期」老年夫婦。公共補貼住宅名義上是興建來保證沒有美國人會無家可歸，事實上卻造成了窮人的隔離和蒙受污名的現象——所有的低收入少數族裔婦女、單親與接受福利救助的婦女，都因為貧窮的罪過、沒有與丈夫同住的罪過，以及在種族歧視的社會中身為有色人種的罪過，而遭受社會的驅逐。這也造成在這種住宅社區中成長的小孩，每當別人問起家裡住址時，都覺得羞愧難堪。

人們所居住的實質住所與鄰里類型，滿載著情緒性的意義，

象徵著社會地位與社會地點的層級。一個人住在哪裡，影響了他如何看待自己與別人。而且，無論住所的類型如何，女人和男人也由於社會化而以不同的方式看待他們與家的關係。

男人投資錢在家裡；女人則投注了自己的生命。雖然對兩性而言，家都是重要的地位象徵，但是對傳統家庭主婦而言，家更可以是自我的親密象徵。當一位先生因為分居或離婚，而從「家」裡搬出來，或許也會有深刻的失落感，但他主要是經由工作及職業場所而得到的自我認同，卻很可能絲毫未損。但一位妻子因為離婚或家庭暴力而失去家，至少在短期間內，她很可能也會失去自我的感受（第五章會討論這個經驗）。

115　　過去二十年來，家庭主婦與男人養家活口的傳統角色，確實已經有了劇烈的變化。所有想知道這是不是實情的人，只要打開電視機就明白了。情境喜劇描繪了「新」型的家戶，而「翻轉」了的性別角色也很常見。例如在「凱特與艾莉」（Kate and Allie）中，兩位離婚婦女共享一棟房屋、分擔償付貸款及養育孩子的問題；在「妙管家」（Who's the Boss）裡，一位「現代」寡婦和她擔任公司經理的女兒，與一位單獨撫養一個十來歲女兒的男管家，同住一起；在「天才老爹」（The Cosby Show）裡，父親是個醫生，在家裡看病，因此他可以在他的律師妻子到辦公室工作時，在家裡煮飯並照顧小孩；在「全家福」（Full House）中，兩個男人幫助一位鰥夫養育他的兩個小女兒；在「羅珊妮」（Roseanne）中，一對藍領階級的夫妻努力工作賺錢，以便量入為出，撫養小孩；在「親愛的約翰」（Dear John）裡，一個男人在歷經婚變創傷後，獨自過活；在

「黃金女郎」（The Golden Girls）裡，四個老女人在退休後，一起到佛羅里達共享家庭與友誼。這些及其他難以計數的例子，提供了人類認同變遷的「明證」；女人和男人無論是什麼年紀，都可以是獨立、有能力、習於家事、照顧人、工作賺錢，並且擔負養育小孩的責任。

　　「女人地方」與「男人世界」之間的社會疆界已經被重新塑造，家居空間的意義、用途與設計也在改變；雖然這個過程既緩慢又保守，尤其是在設計方面。建築上的革新最難達成，這是可以理解的。因為這需要相當數量的經費、分區使用管制和營建法規的改變，以及建築師、營建商、開發商和社區的想像與承諾（現在已經做到的，以及在未來可以做到的部份，將在第五章與第六章討論）。

住宅與社區設計的女性主義議程

　　許多人所經驗到的住宅問題，起源於父權社會的性別歧視、種族歧視及階級歧視。就像就業機會平等行動（affirmative action）、生育自由或薪資平等一樣，住宅也屬於女性主義的議程。不過，住宅問題是最近才加入議程，原因也很容易理解，因為住宅不平等不像婦女面臨的許多其他迫切問題那麼顯而易見。現在已經屬於非法商業行為的在審查貸款資格時，不採信職業婦女收入的作法，其假設便是婦女將會因懷孕而離開工作，這種立論很容易被認為只是信用問題。少數族裔婦女很容易就會將住宅歧視歸咎於種族主義，而不是性別歧視。對許多女人而言，住宅

116

問題就是經濟問題——那是工作歧視的結果。不過，要終止對於住宅議題的忽略，其論據卻是簡單而有力；安棲處所至關緊要，但婦女卻無法平等地得到它。

我們之中獻身於保障婦女之社會正義的人，絕不能忍受女人在住宅市場中遭受有系統的邊緣化。因為婦女通常都是低收入的租屋者，因此對於她們的住處沒有什麼選擇與控制能力，我們必須建議美國政府建立全國性的住宅配額，提供租屋者財務援助與租期保障，就像為有住屋者提供租稅減免一樣。㊻住宅所有權越來越難以取得，而且對許多美國家戶而言，根本就沒有希望取得。公寓也是家；住在公寓的人必須要受到確實的保護，以便對抗房東的偏見、威脅要取代低收入房客的公寓合夥與共同權（condominium，譯按：即各戶住宅私有但土地與公共設施共有或公司所有）的移轉，或是市場波動所帶來的種種不確定。

由於婦女通常要擔負養育小孩的責任，所以我們必須支持最近的全國性立法，以禁止出租住宅對於孩童的歧視。由於營建商和房東逐漸將公寓設計轉變為「成人專用」住宅，以至於國內可以接受小孩的租屋單位，已經稀少到造成危機的地步。㊼當然，對於有小孩又無法購屋的家庭來說，後果十分嚴重而悲慘，特別是少數族裔家庭，他們通常比白人家庭有更多小孩，收入卻比較少。現在已經有些家庭住在廢棄的房舍或汽車裡；有時候這些家庭會發現無家可歸的壓力太重，而將小孩放在寄養家庭；美國公民權利委員會（Commission on Civil Rights）正在研究對於小孩的住宅歧視，與虐待兒童和毆打婦女事件之間的關連。㊽任何排除小孩的住宅政策，都會對婦女造成最大的排擠結果，因為她

們是數百萬單親家庭中的絕大多數。郊區所謂的「切除子宮的土地使用分區」（hysterectomy zoning），也就是爲了降低學齡人口而限制公寓面積大小的設計，必須予以消除。

　　1989 年三月，「美國聯邦公平住宅法案」（U.S. Federal Fair Housing Act, 1968）的新修正條款開始施行，目的是要移除專爲單身年輕成人設計的出租住宅，對於有小孩家庭造成的障礙（新法案認識到老年人有正當的理由維持依年齡區隔的住宅，因此特別將設有爲滿足老人的生理與社會需要而設計的重要服務與設施，諸如健康照顧、餐飲和休憩等的住宅排除在外，不受法案限制）。重要的是讓消費者知道他們擁有的新權利，而公平住宅的擁護者必須監督圓滿執行這些重要法律所需的資金與程序。

　　由於大部份有小孩的美國婦女必須在家外工作，而且收入屬於中低層次，因此，高品質、可以負擔的公共托兒服務必須成爲基本服務，就像公立學校一樣，並且要成爲住宅及都市與郊區規劃中的必要元素。進一步地，我們必須制定新法案，規定商業辦公大樓的開發商必須在他們的開發案中建造托兒設施，或是提撥一筆錢給全市托兒基金，並分配給各個鄰里型設施。�59

　　由於低收入者大都依賴公共運輸系統去工作、購物或看醫生，而少數族裔與老年婦人又佔這個族羣的大多數，因此我們必須堅持聯邦政府對大衆運輸要有相當投資。大衆運輸除了是低收入者的基本服務設施，還能夠改善數百萬中產階級駕駛人的生活品質，他們從家到工作地點通勤的時間越來越久，經常陷身於水洩不通的路上。不只如此，公共運輸還能夠促進空氣和水的清淨、能源的效率、經濟的效能、安全，以及土地的節省。大衆運

117

輸不是當地社區的議題；它是全國性的責任。然而，聯邦運輸經費在 1981 到 1988 年間，卻下跌了 30％。⑥為了全體民衆和環境的利益，必須反轉這樣的政策趨勢。

為滿足公共住宅居民——大多數是女性戶長及其家庭——需求而制定的計劃，經常思慮不週、方向錯誤，或是受到住宅當局的錯誤管理。因此，我們應該支持擴大現有的住戶自我管理計劃，並要求聯邦政府透過改善現有住宅及建造新住宅，來增加補助住宅的供給。經濟弱勢的公民也有權利過有尊嚴的生活——沒有蟑螂、堵塞的廁所，以及對他們的貧窮的屈辱。

因為薪資較低，婦女可能會需要共用房子，因此我們必須制定新的租賃契約，以承認合租和房客之間的共同義務。我們必須消除單一家庭的土地使用分區規定，讓那些沒有血親、婚姻或收養關係的人，也可以合法地住在一起，並且要通過立法，來防止對女同性戀或男同性戀的住宅歧視。家戶單位應該依照經濟、社會和／或性關係的選擇，而有包容性地加以定義。這樣就可以終止對於「合法」居住安排的荒謬「道德主義」控制，並且讓沒有辦法負擔龐大郊區住房花費的寡婦與離婚婦女，可以將部份房間轉換成供出租的地產，並得到政府的認可。美國郊區很需要這種可以負擔得起的出租住宅，而那些擁有房屋的美國婦女也急需收入的補貼（參見第五章）。

任何社區都應該有低成本的暫時性住宅，提供給正進行分居或離婚的婦女。對於需要的人，也應該提供短期居住的選擇。整合的支持系統，諸如就業諮詢、法律服務、健康照顧，以及托兒，必須對所有的人開放。大型的單一家庭住宅、小型的公寓建

築，以及旅館和汽車旅館，都很適合改裝爲這些用途。

　　有其他婦女團體在我們社會中需要住宅，卻很少或沒有協助
計劃或代言人爲她們爭取；像是非居留型的家庭勞工、移居城市
的美國原住民婦女、剛離開精神病院或監獄的婦女、少女媽媽、
翹家女孩，以及年齡介於 45 歲到 65 歲，離開勞動市場，依靠微
薄薪資過活，但還不符合退休年齡或領取老年福利的婦女。另
外，像殘障婦女們也表示，無障礙住宅和復健設施總是讓男士優
先。⑥更甚者，提供給殘障婦女的住宅單元，通常比較小。人們
經常忘記，殘障婦女也可能是有小孩和丈夫，而必須料理家務的
妻子和母親。輪椅可以自由進出的兩房或三房住家單元非常稀
少。聯邦政府應當擴大經費，爲這些身體不便的人設計合適的房
屋。未來，所有的住宅都應該設計成輪椅可以暢行無阻。在下個
十年裡，老年人口將增加四倍，移動能力的障礙將成爲普遍狀況
（參見第五章）。此外，當建築物不但有階梯也有殘障坡道時，
暫時拄著枴杖，以及推著嬰兒車、購物推車和腳踏車的人，也會
和由於天生、意外、疾病或年紀大而殘障的人一樣，享受到好
處。

　　傳統上由全職家庭管理者負擔的工作，應該整合成爲住宅的
一部份。家務輔助設施對單親媽媽而言絕不可少，對那些住在傳
統住宅中的雙薪家庭，或是任何需要的人，都應該提供。由聯邦
基金補助的鄰里服務處所，應該可以提供小孩遊戲或做功課的督
導、生病小孩的探訪、與修理匠和郵務人員的接觸，以及提供熱
食讓家庭可以外帶。

　　讓我們的住宅連接上以社區爲基礎的社會與家庭服務網絡，

119

是現代生活的絕對必要。只有那些致力於維持限制性的性別與階級角色，以及這些角色所延續的人類不平等的人，才會反對這個想法。但是這些人必須認識到，社會和個人對家庭生活品質的責任，對任何人，包括男人，都沒有害處，甚至有利，因為也會有越來越多的男人成為單親爸爸、單身漢，以及妻子在外工作的丈夫。

最後，婦女傳統上大都經由結婚、離婚、寡居或繼承而得到房屋所有權。我們必須發展其他的方法，讓女人可以擁有住宅，創設非營利的與合作式的住宅；提供房屋維護、修理與防寒的補助與自力救濟訓練；並且立法減輕不斷上漲的房屋稅和燃料費用。㉒只要房屋所有權和地位、權力與控制有關，我們就應該讓女人能夠擁有自己的房子——而無論我們是否同意這公民權利系統的最終智慧。

尊嚴的真正本質，需要我們每個人有一個自己的地方，可以休息、恢復活力。女人很少能夠輕易找到這樣的地方。她們收入較低、比較貧窮且依靠社會救助、擔負育兒責任，以及較劣勢與依賴的社會地位，共同造成了女人每天生活住所的不平等，而這一切只是因為她們是女人。住宅的政治對於女人的生命品質有著深刻的有害影響。我們絕不能容許家成為支配個人的場所。蘇珊・安東尼（Susan B. Anthony）在 1877 年寫道：「若要讓女人從臣民的地位轉變為擁有獨立的主權，就必須要有個自我維護、自我支持的家的時代，在那裡，女人的自由和平等無庸置疑。」㉓

針對公共的市場經濟與私領域家戶之間的性別分工，最直接

而基進的攻擊，乃是女人得以藉此改變她們的傳統經濟與家庭地位的唯一計劃。任何一個女性主義的住宅提議，都應該顧及整體，其目標不單是追求女人在現有勞動力中的平等，還要完全轉變工作和家庭生活。

註　釋

① 有關凱薩琳・碧雪生活及工作的有趣一生，參見 Kathryn Kish Sklar 所著的《凱薩琳・碧雪，美國家務的研究》（ *Catharine Beecher, A Study in American Domesticity* ）一書（ New York: W. W. Norton, 1976 ）。

② Catharine Beecher and Harriet Beecher Stowe, *American Women's Home* (Hartford: Stowe-Day Foundation, 1975), 19.

③ Catharine Beecher, *A Treatise on Domestic Economy* (New York: Schocken, 1977), 2.

④ Beecher, *American Women's Home*, 61.

⑤ 同前註，13.

⑥ Dolores Hayden, "Catharine Beecher and the Politics of Housework," in *Women in Amercian Architecture*, ed. Torre, 42.

⑦ Ruth Schwartz Cowan, "The 'Industrial Revolution' in the Home: Household Technology and Social Change in the 20th Century," *Technology and Culture* 17, no. 1 (January 1976): 10.

⑧ Robert C. Twombly, "Saving the Family: Middle-Class Attraction to Wright's Prairie House, 1901－1909," American Quarterly 27 (March 1975): 68.

⑨ Emily Post, *The Personality of a House* (New York: Funk and Wagnalls, 1948).

⑩ 同前註，403.

⑪ 同前註，196－97, 188.

⑫ 同前註，3.

⑬ 同前註，410.

⑭ 同前註，320, 321.

⑮ 同前註，7.

⑯ 同前註，116.

⑰ 同前註，165.

⑱ 同前註，490－91.

⑲ Dorothy Field, *The Human House* (Boston: Houghton Mifflin, 1939), 11, 轉引自 Gwendolyn Wright, "The Model Domestic Environment: Icon or Option," in *Women in American Architecture*, ed. Torre, 25.

⑳ Cowan, "Industrial Revolution," 13－15.

㉑ 同前註，15.

㉒ Altman and Chemers, *Culture and Environment*, 192.

㉓ Lisa Belkin, "Bars to Equality of Sexes Seen as Eroding Slowly," *New York Times*, 20 August 1989, 1；以及 Arlie Hochschild, *The Second Shift* (New York: Viking, 1989), 轉引自 Jim Miller, "Women's Work Is Never Done," *Newsweek*, 31 July 1989, 65.

㉔ 1980 年代，FBI 宣稱每 18 秒鐘發生一次毆妻事件。在 NBC「受毆婦女」的特別新聞報導中（1990 年 1 月 8 日），來自 FBI 的統計數字是每 15 秒鐘一次。相關資料也可以參考 Minna Elias, "Man's Castle, Woman's Dungeon: Violence in the Home," *Seventh Sister* (March 1980), 3，以及國家精神衛生研究所（National Institute of Mental Health）和洛杉磯家庭暴力計劃（Family Violence Project of San Francisco）出版的文獻。

㉕ Del Martin, *Battered Wives* (New York: Pocket Books, 1976), 13.

㉖ 同前註，22.

㉗ 同前註，15.

㉘ Lisa DiCaprio, "Women United for a Better Chicago," *New Women's Times* (June 1984): 10; Midgley, *Women's Budget*, 34.

㉙ Julia Robinson, Warner Shippee, Jennifer Schlemgin, and Razel Solow, *Women's Advocate's Shelter: An Evaluation* (St. Paul: University of Minnesota Center for Urban and Regional Affairs and School of Architecture and Landscape Architecture, 1982)；以及 Lisbeth Wolf, director of the Women's Advocate's Shelter, St. Paul, Minnesota, 與 Leslie Kanes Weisman 的電話訪談，時間為 1989 年 8 月 18 日。

㉚ Robinson et al., *Women's Advocate's Shelter*, 71.

㉛ Monica Ehrler, "Additional Comments by Monica Ehrler" (July 1983), appendix to Robinson et al., *Women's Advocate's Shelter*, 72.

㉜ 同前註，70；以及 Wolf 的訪談，1989.

㉝ Martin, *Battered Wives*, 197.

㉞ Jo Freeman, "Women and Urban Policy," *Signs*, special issue, "Women and the City," supplement, vol. 5, no. 3 (Spring 1980): 11；以及 Canadian Council on Social Development, *Women in Need: A Sourcebook* (Ottawa: Canadian Council on Social Development, 1976). 69－82.

㉟ *A Statistical Portrait of Women in the United States* 23 (Washington, D.C.: U.S. Government Printing Office, 1978), 以及 *Characteristics of the Population Below the Poverty Level* P－69, no. 124 (Washington, D.C.: Government Printing Office, 1978), 60. 有一本談論婦女、貧窮和住宅的優秀論文集，是 *The Unsheltered Woman: Women and Housing in the 1980s*, ed. Eugenie Ladner Birch (New Brunswick, N.J.: Center for Urban Policy Research, Rutgers University, 1985).

㊱ Freeman, "Women and Urban Policy," 14—15.

㊲ Department of Housing and Urban Development, Office of Public Policy and Research, *How Well Are We Housed? Female-Headed Households* (Washington, D.C.: U.S. Government Printing Office, 1978), 11—14.

㊳ Canadian Council on Social Development, *Women in Need*, 78.

㊴ Gerda R. Wekerle, "Women in the Urban Environment," *Signs*, special issue, "Women and the City," supplement, vol. 5, no. 3 (Spring 1980): 210.

㊵ Anne Gorman and Wendy Sarkissian, *No Room to Space: Public Housing Options for Low-Income Single Persons* (Sydney: Housing Commission of New South Wales, 1982).

㊶ National Low Income Housing Coalition, "Triple Jeopardy: A Report on Low-Income Women and Their Housing Problems," 未出版，October 1980, 6；以及 Center on Budget and Policy Priorities, "A Place to Call Home: The Crisis in Housing for the Poor," 未出版，1989, 1, 11.

㊷ Gwendolyn Wright, *Building the Dream: A Social History of Housing in America* (New York: Pantheon Books, 1981), 231.

㊸ 同前註，220.

㊹ 同前註，227.

㊺ 同前註，221.

㊻ Roger Montgomery, "High Density, Low-Rise Housing and Changes in the American Housing Economy," in *The Form of Housing*, ed. Sam Davis (New York: Van Nostrand Reinhold, 1977), 105, 106。

㊼ 同前註，107.

㊽ Wright, *Building the Dream*, 237.

㊾ 同前註。

㊿ Canadian Council on Social Development, *Women in Need*, 79.

㉛ Kimi Gray, "Meeting Our Housing Needs" (Speech delivered at "Sheltering Ourselves: Developing Housing for Women, A National Conference to Improve Housing for Women and Children," University of Cincinnati, 23 August 1987); 以及 David Caprara, "Self-Help and Volunteerism: New Trends in Community Renewal," *CAUSA, USA Report* (October 1986): 1, 11.

㉜ Bertha Glike, as interviewed by Gerda R. Wckerle, "Women as Urban Developers," *Women and Environments* 5, no. 2 (Summer 1982): 13－16.

㉝ 同前註，16.

㉞ Art Levine with Dan Collins, "When Tenants Take Over, Public Housing Projects Get a New Lease on Life," *U.S. News and World Report*, 4 August 1986, 53, 54.

㉟ U.S. Department of Housing and Urban Development, "Nashville Public Housing Residents Buy Cooperative," *Recent Research Results* (December 1989): 1.

㊱ 1980 年，53％的美國女性戶長家庭住在公寓中，而一般大衆的比例是 35％。在 1975 年的住宅研究中，全國黑人婦女會議發現美國的城市中有 75％的女性戶長家庭是靠租屋過活。1977 年的加拿大，有 68.4％的租屋者是女性。再者，女性戶長家庭在 1980 年代經歷非自願搬離住所的現象，是其他羣體的三倍。在收入方面，無論什麼職業，女性收入僅是與之相當的男性羣體中等薪資的 60％。女性大專生的平均收入，比一般白種男性高中肄業者的收入還少；而女人必須工作九天，才有男人工作五天的收入。雖然收入會因性別而有所差異，但租金卻非如此。按照比例，所有女人在住宅上的花費，無論是承租或自有，都比男人要多。其他更多的有關資料，參見：National Low-Income Housing Coalition,

"Triple Jeopardy," 2; National Council of Negro Women, *Women and Housing: A Report on Sex Discrimination in Five American Cities*, Commissioned by the U.S. Department of Housing and Urban Development, Office of the Assistant Secretary for Fair Housing and Equal Opportunity (Washington, D.C.: U.S. Government Printing Office, June 1975), 33; Janet McClain, "Access, Security, and Power: Women Are Still Second-Class Citizens in the Housing Market," *Status of Women News* 6, no. 1 (Winter 1979－80): 15；以及 *A Statistical Portrait of Women in the United States: 1978*.

㊄ 1980 年，全美有 26％的出租住宅單元不租給有小孩的家庭；在洛杉磯，70％刊登廣告的出租住宅禁止或限制小孩；在達拉斯，52％的公寓建築只租給成人；在亞特蘭大，接近 75％的新建房屋只供應成人。而接受小孩，有兩個或更多臥室的所有出租住宅單元裡，有 55％有像人數、年紀和小孩性別的限制。根據一位婦女的經驗，兩間臥房的公寓會租給帶著一位男孩的單親媽媽，而帶著一個女孩的單親媽媽，只能租到一間臥房的公寓；在後面這種情況裡，無論年紀多大，家長都必須和孩子共用房間。在這背後的假設是，母親和女兒沒有什麼正當理由需要彼此的隱私權，但是性的禁忌及男孩較高的地位，就可以確保母親和男孩的隱私。Marian Wright Edelman, *Portrait of Inequality: Black and White Children in America* (Washington D.C.: Children's Defense Fund, 1980), 40；以及 National Council of Negro Women, *Women and Housing*, 38.

㊅ Children's Defense Fund, "Families with Children Denied Housing," *CDF Reports* 2, no. 1 (March 1980): 4, 8；以及 Edelman, *Portrait of Inequality*, 46.

㊆ 1985 年，舊金山市制定了這樣的法令，這要感謝南西・渥克（Nancy Walker）的努力；"News from all Over," *Ms.*, March 1986, 25.

⑥ Midgley, *Women's Budget*, 27.

⑥ McClain, "Access, Security, and Power," 16.

⑥ 許多低收入家庭花在家庭能源上的費用，超過總收入的 25％，而在冬天
嚴寒的州，每月的燃料費更是經常超過每月的收入。1980 年，聯邦低收
入能源補助計劃成立，作為「石油額外利潤稅」（Oil Windfall Profits
Tax）的一部份，幫助低收入戶減輕龐大的能源支出；法律並賦予老人
和殘障者優先權。350 萬接受援助的低收入戶中，有將近三分之一是由
許多年老婦女組成，她們面對著到底是要購買食物、償付租金，還是把
房子弄暖的可怕抉擇。1989 年，這項計劃資金大幅縮減，一千三百萬戶
符合資格的家庭中，只有少部份可以得到協助。Midgley, *Women's
Budget*, 14.

⑥ Susan B. Anthony, "Homes of Single Women" (October 1877), reprin-
ted in *Ms.*, July 1979, 58.

重新設計家庭的景觀

124

> 但是你說……「一個女人應該將她的全部生命奉獻給家庭。」不，她不該這麼做。沒有任何人該這麼做。她應該和她的男性同伴一樣服務社會，然後一起回家休息。
>
> ——夏洛蒂・伯金斯・吉爾曼（Charlotte Perkins Gilman, 1904）

　　將女人的性自主與經濟獨立，連結上新的住宅配置，並非新近的觀念。女性主義者一向宣稱傳統以男性為首的家庭和單一家庭的夢幻之屋，都是壓迫性而且過時的。整個十九和二十世紀裡，女人倡導重新設計家庭環境，以及她們與家庭環境的關係的各種提議，以便將她們自己從性別角色的暴虐下解救出來。舉例來說，1868 年一位麻塞諸賽州劍橋地方的主婦美露席娜・費耳・皮爾斯（Melusina Fay Pierce），將婦女組織成為生產者與消費者的合作社，集體操持家務，並且對她們的丈夫收取相當於男性工資的零售價格。1898 年，凱薩琳・碧雪和哈瑞特・碧雪・史托的姪孫女夏洛蒂・伯金斯・吉爾曼（Charlotte Perkins Gilman）出版了《女人與經濟學》（*Women and Economics*）一書；她在裡面主張，由於女人被拘限在家務上，人類的演進正遭受阻礙。她支持一家為勞動婦女而設的沒有廚房的住宿旅館，附有洗衣服務、托兒和公共食堂。1916 年，一位自學的建築師愛麗絲・康絲坦斯・奧斯汀（Alice Constance Austin）發表了她將在加州興建，可容納一萬人的女性主義社會主義城市的想像模型。這些房舍沒有廚房，附有傢俱，床鋪可以移動，加熱的瓷磚地板免去了地毯，熱食則由中央廚房經由地下通道送達。①
　　有些提出這些構想的建築師被視為異端、「自由戀愛」的倡

導者、社會主義者和共產主義者。有些人確實是如此。其他人則
是忠誠的資本主義者，篤信私有財產和私有房屋。她們都要求廢
除未付薪的家務，以及女人被綁縛其間的狀態。她們主張，如果
女人要完全解放，家庭空間和公共空間的物理區分，以及家庭經
濟與政治經濟的區分──兩者都是工業資本主義的結果──都必
須克服。

　　她們的提議並不完美。雖然付薪且專業化了，家務工作依然
大部份是女人的工作。社會經濟的階層體系還在，雖然通常已經
注意到它的不合公義和造成女人的分隔。但是，雖有這些建築師
和思想家的努力，事實上我們所有的家宅與社區的設計、建造、
融資，以及法令規定，都支持了以男性為戶長的家庭。住宅設計
和政策都奠基於似是而非的論點，即所有女人都一定會結婚、生
子，並且將大部份的生命耗在由她們的丈夫付錢的安居處所裡，
擔任一個沒有薪資的家庭主婦。但是，這個假設是錯誤的。晚
婚、小家庭、離婚率和再婚率昇高、壽命延長，以及變化中的經
濟狀況，都促使女人離家，成為受薪的勞動力。②今日我們生活
其間的住宅和鄰里，無法滿足大部份美國女人和她們家庭的需
要，因為這些住宅與鄰里並非為她們而設計的。

　　我們該如何說明當前舊房屋與新家戶之間的無法搭配呢？首
先，我們必須丟棄女性家庭工作者的刻板印象，以及我們關於
「典型」家庭的觀念。這不是一件容易的事。對某些人來說，破
除「家庭神話」比起將近三十年前女性神話的揭露，還更具威
脅。即使如此，只要社會繼續規定父權家庭為神聖的制度，並且
在「道德上較為優越」，我們就永遠無法設計和建造出一種住

125

宅，來促進那些以不同方式生活的人的生涯，即使他們是多數。

其次，我們的住宅必須具有空間彈性，依據家戶規模和組成而與時俱變。空間上的變化對於家戶歧異性的支持很重要。如果人們無法使他們的生活空間適應需要，他們就會改變他們的需要，以便適應生活空間，即使這對他們自己的利益與他們的家人有害。我們必須同時藉由興建新住宅和修復現有的單一家庭住宅，來找出達成理想的方法。現有的單一家庭住宅，建於能源充沛和一戶一份薪水的年代，但美國絕大部份的家戶再也負擔不起了，而且現在很少有就業的女人和男人，在缺乏協助的情況下，能夠投入妥當地管理與維持房舍所需的時間。

這些房屋大部份都是根據非常沒有效率的能源標準而興建。大型的「觀景窗」導致了熱能的流入或喪失，而必須以過度的暖氣或空調來加以彌補。典型的情況是，這些房屋隔熱很差，選擇座向時完全不考慮陽光的方位，這種基地設計的構想只是為了增加建築商的利潤。即使如此，這種由住戶擁有的單一家庭住宅，是我們數量最多且最吸引人的住宅類型；在 1980 年，美國的郊區有多達五千萬棟這類住宅，佔美國住宅單位總量的三分之二。③在不遠的未來，許多人，尤其是有小孩的家庭，都期待或必須在這種房屋裡住上一段時間；我們必須為各種不同規模和收入的家庭，找出一些方法，將這些建築物修改得符合較為實際的能源標準。

最後，如果女人要解脫她們身為家庭的唯一照料者的首要責任，當地的社區而非家庭，就必須擔負一些傳統上將女人綁在家裡的工作。當前有關商業性的、營利的鄰里洗衣店和乾洗店、速

食餐廳，以及托兒中心的規劃提議，都未曾挑戰因襲的性別角色或私有的單一家庭住宅的優越性。它們只不過是替付得起這些昂貴服務的家庭，提供接受服務的機會。它們擴張了核心家庭的消費者角色，並且擴大了階級的特權與懲罰。長遠來看，它們有害於女性主義的宗旨。如果我們要超越這些概念上的限制，關鍵之處在於我們要理解傳統家庭在塑造我們的認同時，所扮演的令人畏懼的角色。

家庭的神祕性

在 1978 年，美國大約有六千七百萬個家戶；其中只有 17% 的家戶，其組成為：父親是唯一的薪資工作者，母親是全職的家庭主婦，以及一個以上的小孩（只有 7% 有兩個以上的小孩）；而這些女人之中，有超過三分之一說她們以後打算找個家庭以外的工作。到了 1980 年，有四分之一的家戶由女人擔任戶長；1982 年，幾乎半數有小孩的夫妻是雙薪家庭。越來越多人出於選擇或生活環境，發現自己成了沒有小孩的夫妻、與不是親戚的人共用住宅，或者獨居。在 1980 年，有 22% 的美國家戶由單身者組成；其中有三分之一是六十五歲以上的女人，而且到了 1980 年代晚期，單身者佔了全部家戶的 45%。④

但是，我們的父權社會一直盡全力支持神聖的、以男性為首的家庭的支配地位。即使是在最近，就算與所有事實都相反，教士與政客還是共謀要將雙薪家庭和女性戶長家庭的持續存在當成祕密。例如 1979 年白宮排定了一場關於家庭的會議，卻突然取

127

消了。當某些參加的天主教神職人員發現會議組織者──一位著名的黑種女性──已經離婚且獨立供養家庭，問題就出現了；當他們發覺只有 7% 的美國人生活在他們熱烈頌揚的「基本」型家戶裡，他們便決定取消整個會議。⑤另一個例子見諸我們的普查方法，直到 1970 年代晚期，普查都假設每個家庭有一個人當家，而且總是丈夫。因此，只有沒有丈夫的家庭才是女人當家。⑥在 1988 年，喬治‧布希（George Bush）宣揚「傳統家庭價值」，贏得了總統大選。

女人一直都在家外工作。她們大部份必須像男人一樣工作，以供養自己和她們的家庭，尤其是窮困的勞工階級女人。父權家庭被理想化為規範，其他類型都被視為偏差，使得大蕭條時一個失業的男人哀嘆道，「我寧可打開煤氣，殺死全家，也不要我的太太供養我」。⑦

沒有男人相伴而活的女人，對「家庭神話」的維繫威脅更大。古往今來，一直有女人獨居，或者和其他女人一起生活。根據社會學家伊莉絲‧鮑丁（Elise Boulding）的研究，有資料可查的任何時期裡，不論都市或鄉村的任何環境，都有五分之一到二分之一的家戶以女人為首。1980 年全世界的數據則是 38%。⑧

選擇不要和男人共居一室的女人，這麼做冒了很大的個人危險。她們被貼上「老女人」、同性戀、「不像女人」、可憐，以及有所缺憾的污名。在數百萬女人被當做女巫而被折磨和謀殺的宛如夢魘的四個世紀裡，當家的女人最容易遭受指控和詛咒。⑨

128　　　　在中世紀，不依靠男人生活的女人經常被處罰和迫害。法庭

時常判決她們「吊刑、活埋，或者關在籠裡沈入河中淹死」。獨居的女人被強迫住在隔離的房屋。在 1493 年，一個歐洲城市通過了如下的法令：「所有不與丈夫同居的已婚婦女和邪惡之女，必須送到妓院」。⑩

　　在任何時代，很容易發現為了保護男人當家家庭的優越性，並致力於顯示女人當家是病態的偏差，而將殘酷且野蠻的社會壓力施加於女人身上的例子。然而，有一個當代例子就足以說明了。「黑鬼家庭：全國行動的案例」是六○年代中期哈佛教授丹尼爾・派崔克・莫尼罕（Daniel Patrick Moynihan）為總統委員會所準備的文件的正式名稱，當時正是民權運動的高峯。莫尼罕報告聲稱，黑種女人普遍擔任家庭戶長的現象，必須為那些被宣稱是黑鬼家庭特徵的藥物濫用、犯罪和雜交負責。他的藥方則是「在黑人社區裡引入父權關係，如同主流文化裡的那些關係」。⑪

　　莫尼罕報告有許多錯誤。即使在黑人家庭裡，女人當家的家庭比白人家庭多，但是有 70％ 的黑人家庭現在是且一直是由男女共同當家。在某些歷史時期裡，黑人和白人家庭裡女人當家的比例相同。⑫不過，也許更重要的是，正如貝提娜・亞普席克（Bettina Aptheker）的中肯解釋，莫尼罕報告是對所有女人的指控。「它警告白種女人如果像她們的黑人姊妹一樣繼續加入勞動力……她們也會危及社會的基本結構單位──由男人供養的核心家庭。這麼一來，白種女人會引致社會混亂和經濟破壞，她們也將會為這種逾矩付出代價」。⑬

　　我們的父權社會如此暴虐地鞏固傳統的「完全美國式家

庭」，使我們很容易理解爲什麼大多數人也許依然相信那是正常的規範，而且無疑地解釋了爲什麼還有許多人期望那樣過活。但是越來越少人這麼做，而且有更少的人能夠在未來任何時間裡，達到這種生活。雖然大部份的人會結婚，但離婚率高昇，而且很少有女人一生都耗在家裡，而不找一份有薪工作。

129　　　　由於認識到這些變化中的工作與家庭生活狀況，1984 年有一場全國性競賽，徵求適合「當代美國家庭」的「新美國住宅」想像設計提案。獲勝的隊伍——規劃師賈桂琳・里維特（Jacqueline Leavitt）和建築師卓伊・威斯特（Troy West）——爲沒有時間作家務，也不需要從事正式娛樂的單身者、有親戚關係的成人，以及單親的活躍家戶，設計了城鎮住宅（townhouse，譯按，即連棟集合住宅）（參見圖 19）。每個單位大約是一千平方呎，並且沿街有一層樓的辦公空間，由長條形的廚房——用餐區域和私人的花園庭院，連結到三層樓的兩間臥室與一個共用浴室的起居空間。由於沒有特定的主臥室，使住宅在用途上有較大的彈性。兩個單位可以在平面上「合併」，在兩個辦公室裡形成日間托兒中心，爲兩家至多四個小孩的單親家庭提供住宅，以及一間「祖母房」。每間房屋的主要部份朝向一個共同的戶外空間開啓。

　　　　像里維特與威斯特這種住宅創新，非常適時且日益重要。根據麻省理工學院與哈佛大學的聯合都市研究中心的一項研究，有兩千萬美國家戶形成於 1980 到 1990 年間。其中只有三百萬是由已婚夫婦和在家生活的小孩所組成。其餘家戶則由單身者、大部份是女人當家的單親家戶、沒有小孩的夫婦，以及老人所組成。

圖 19　一種新的美式住宅，達頓庭園（Dayton Court），聖保羅市，明尼蘇達州，1986，卓伊・威斯特建築事務所設計。這項設計是由規劃師賈桂琳・里維特與建築師卓伊・威斯特，在 1984 年全國性的當代美國家庭住屋設計競賽獲勝作品的修訂版本。感謝卓伊・威斯特允許繪製。

⑭

　　這些不只是統計數字而已。他們是我們在日常生活中認識的
人。目前生活在「非傳統」模式裡的 93% 的美國人，是否會視
自己為「偏差」，值得懷疑。家庭不會偏差，它們只是不同。但
這並非意味美國家庭正在毫無希望地崩潰，相反地，人們以更為
多樣的方式生活，來達致構成家庭的親密與支持──而我們必須
在住宅設計、政策與實務上，肯定與支持這種多樣性。

住宅偏好與需要

　　研究顯示，大多數的美國人，包括住在公寓或其他多家庭式
（ multi-family ）住宅的人，說他們比較喜歡單一家庭式的房
子。⑮他們當然會這麼覺得。私有住宅對美國人來說是神聖的，
它是地位、安全、穩定及家庭生活的象徵。我們把「家」當成是
永恆、獨立之物的想法，深植於我們的期許與身為一個國族的意
130　識之中。我們被如此徹底地社會化而接受了這個住宅原型，以致
再沒有其他哪種住屋，能夠喚起同樣溫馨的象徵意涵。

　　但心態能夠變化，而且確實在改變。一個世紀前，債務是種
可怕的社會禁忌，然而到了世紀交替之際，對即將擁有房子的人
而言，負債則是實際上的必要。今天，對美國人來說，因購屋而
負債已是生活上行之已久且完全體面之事。同樣地，就在不久之
131　前，年輕夫妻一般都以租用多家庭式住屋、公寓或「雙併住宅」
（ duplex ），來開始婚姻生活。婚姻進行了三或四年，生了一兩
個小孩之後，他們就買一間方形小屋（ Cape Cod ）（譯註 1 ）

或小型農場「起家屋」（starter house）；現在，他們比較可能是去買一間住戶自有分層公寓（condominium）。這背後的主要原因是經濟性的；次要原因則是社會層面的。公寓比位於相當鄰里的房屋還要便宜，提供購買時的金融優惠，而且可能有方便舒適的娛樂設施，像是住其他地方就負擔不起的網球場和游泳池。更何況，自有公寓比私人住屋容易維護，這對老人、雙薪夫婦和單身工作者來說是項誘因。據估計，到公元 2000 年，幾乎會有一半的美國人住在分層自有公寓裡。⑯因此，我們可以預期未來的公寓生活方式，地位將會隨之提昇。

　　住宅建築商與開發商的營運目標便在於牟取利潤；他們願意蓋任何形式的房子，只要說服他們相信這可以賣錢。一些人便開始以共用式住宅（shared housing）做試驗，這種設計是針對中等收入的單身者，他們多半是買不起屬於自己房子的專業者。特別設計給單身者共用的城鎮住宅、自有分層公寓、合作式公寓（cooperative apartments），通稱為「混合式」（mingles）住宅，之所以如此稱呼，是因為居民經常是沒有親戚關係的朋友或同事。混合式單元通常有兩間「主臥室」，各附一套私人衛浴設備，有時也附私人起居室。客廳、廚房和餐廳都是共用的。選擇混合式設計的單身者，通常會共同簽署房貸契約，並分攤頭期款、月付款，以及分享所得稅優惠。「合夥」購買混合式住屋的人，有許多是專業女性，這是因為她們的收入可能比同業男性少40％。混合式住宅在很多方面根本就像傳統單一家庭式住宅，但

譯註 1 ：Cape Cod 指一種只佔很小空間的方形住屋，樓高一層或一層半，
　　　　通常附有煙囪與陡峭的山形屋頂。

不同的是，對於誰是居住者的期待、他們的關係，以及他們對平等、自主與隱私等需求的認知。⑰

　　由於目前傳統住宅以外的另類選擇非常稀少，我們真的無法得知，不同的家戶如果真有選擇機會的話，實際上會做何種選擇。人們在其偏好的鄰里中，根據他們是否負擔得起來選擇住家。有越來越多的單身漢購買郊區的房屋；根據房地產仲介商與社會學家的說法，這個事實反映出一種對郊區而非單一家庭住宅本身的偏好。⑱

　　當我們考慮人們的住宅偏好與需要時，必須小心避免做出刻板的概括推論。正如家戶會改變，家戶內的人也會變。例如，並非所有單親者都對鼓勵合作或共同下廚、洗衣或看護兒童的新式住家配置感興趣。一些中產階級與上層階級的在職母親，在已經住過傳統式住宅後，可能會在這種住宅裡獲得足夠好處，以致她們樂意放棄她們寬敞的、夢想中的私人廚房。但許多貧窮的與工人階級的婦女，仍在等待幾十年前這個國家對全體美國人答應要提供的，不是那麼新式，還過得去的住屋。那些等待夢想實現的人，可能會發現很難——如果不是不可能的話——放棄他們從未擁有過的東西。

　　同樣地，儘管有這種迷思：所有的老人都愛小孩，但顯然他們並非都想要與小孩同住，讓小孩成為他們的鄰人。「沒有一個人像我這麼愛小孩」，一位退休的祖母說。她住在馬里蘭州（Maryland）一個只有成人的住宅區內。「但這裡很安靜。走廊上沒有會使你絆倒的玩具，也沒有哭泣或尖叫聲。」⑲另一方面，也有許多老人堅定地擁護數代同堂的生活，他們相信，退休

社區和年長公民住屋計劃，在社會方面並不健全。

　　如果我們眞的想建造出有智慧且敏銳地照顧到不同人們需求的住宅，首先就必須揭露與廢除那些正在社會裡運作，鞏固了男性當家家庭與單一家庭住宅之特權地位的各種政策。

住宅分區與社會趨同

　　土地使用分區（zoning）是使得開發者、建築師和其他營造業者，無能面對創新的、非傳統式住宅的需求，而採取適當行動的主要社會政策之一。如同第二章所討論的公共建築，分區制度藉由隔離「家庭」與「非家庭」住戶、富人與窮人、黑人與白人，來厲行社會階層體系。分區最早是爲了保護人類健康與福祉，以及屋主們的地產價值而發展出來，透過區隔土地使用（分爲商業、工業與住宅區）和調節人口密度（制定住家與其他活動的基地規模和樓地板面積的標準）來運作。然而，市政當局與法院卻利用分區作爲達成社會趨同（conformity）的機制。

　　在美國，「單一家庭」分區法令規定了幾乎所有郊區與大部份都市地帶的實質形式，這種法令特別不公平。最初，「單一家庭」這個字眼是用來描述一種特殊類型的房屋（house），而非家戶（household）。它的目的在於將私宅與公寓、寄宿處所、宿舍、旅館和活動房屋區分開來。但是當單一家庭法令付諸實行時，卻變成除了有血緣、婚姻或收養關係的人以外，都不得居住於它所涵蓋的區域內。⑳

　　歷史上，美國法院一直勤勉不懈地努力，爲祖護單一家庭住

133

屋及男性當家家庭的居住分區管制背書。1925年加州最高法院
支持將多家庭式住屋排除在該分區之外的判決，就是個典型的例
子：

> 設立單一家庭地區是爲了大衆的福祉，因爲這有助於提
> 昇與延續美國人的家園⋯⋯。家及其固有的影響力正是培育
> 好公民的基石。無疑地，任何對家的確立與家庭生活的開展
> 有所貢獻的因素，不僅有助於強化社區生活，更能厚實整體
> 國家的命脈⋯⋯。關於爲何單一家庭更有助於家庭生活的提
> 昇與續存，其原因無須進一步分析列舉。只需説，覺得事情
> 就是如此的人相當普遍，便足以證明。㉑

更近的（1970年）帕羅阿托房客聯盟對摩根案（Palo Alto
Tenants Union v. Morgan）的判決，則排斥了共同生活的團
體；這顯現出對於家庭的崇敬，是多麼地執拗。法庭的陳述如
下：「傳統家庭是一種由生物及法律紐帶所強化的制度，而這些
紐帶很難或根本就不可能切斷⋯⋯。無數個千年以來，它一直是
滿足人類最深沈情感與生理需求的媒介。」㉒

歧視性的社區分區與規劃當局，利用這項單一家庭法規，作
爲保存他們稱爲「鄰里特質」（neighborhood character）——
的手段，這是種委婉的說詞，藉以排斥任何過著他們所不能容忍
的生活模式的人，像是未婚伴侶、同性戀情侶，以及那些共同生
活的人。單一家庭土地使用分區於是能在「道德」的基礎上合法
化，因爲照這種講法，不順從這種模式的住戶會危害傳統家庭及
其價值。南西‧魯蘋（Nancy Rubin）在她的《新郊區女性》

（ *The New Suburban Woman* ）書中，寫到一對女同性戀伴侶，因為遭受許多的困窘與公眾的為難，以致最後決定搬離住所。其中一位女性告訴她：「在郊區，如果你是一女同性戀者，『暗中進行』（ go underground ）比起公開承認事實，是安全明智得多了。在都市，人們不會這麼在意你是誰或是你的性偏好可能是什麼，但在郊區你就會有麻煩，除非你能夠非常小心謹慎。郊區的男人與女人會感到非常不舒服，因為他們覺得，如果你是同性戀者，你就挑戰了他們的生活模式。」㉓

　　對「非傳統」性欲傾向的恐懼，是厲行此種排斥性分區背後的一項動因；要將低收入者排除在富裕的鄰里之外，則是另一項原因。住家最小平方呎面積與最小基地面積標準的設立，保證人們建造比較大且昂貴的單一家庭式房屋，而這是中低收入戶所負擔不起的。此外，這種標準也阻礙了建造中低價格住宅的可能性。

　　分區也被用來確保富裕的白人郊區，與黑人、西班牙裔人的貧民窟之間的界限——它們造就了美國都市空間的分佈模式——在反映社會不義的父權地圖上，畫下無法抹滅的有色界線。歷史上，聯邦住宅管理委員會（ Federal Housing Administration, FHA ）一直提倡居住隔離，視之為一種理想的生活方式。FHA的官方文件，即是以隱蔽的種族主義用語逐頁寫就。例如，一份1940年代中期的學術報告，建議開發者「專注於以年齡、收入與種族為基礎的特定市場。」一旦哪個地方「黑人的入侵」威脅到「鄰里同質性」（ neighborhood homogeneity ），FHA便拒絕提供房屋貸款（稱為「高風險止付措施」〔redlining〕〔譯註

134

2〕）。私人銀行、儲蓄與信貸機構則有樣學樣，這導致穩定的工人階級區，如底特律東面低地（Lower East Side）與費城北部，隨著地租上漲和服務設施萎縮而衰敗，因爲房子賣不出去。㉔

　　在郊區，FHA 公開鼓勵使用限制性分區協定，據稱是爲了「維持鄰里的穩定與特質」，但實際上則是製造隔離，並避免「變遷中」地區所特有的房地產值下跌現象。1947 年的 FHA 工作手冊上寫道：「如果發現有使用團體混雜的現象，就必須確定這種混雜是否會使鄰里比較不適於現在或未來可能的居民居住。保護性協定對於規劃中住宅區的健全發展，有其必要，因爲它規定土地的使用方式，並且爲和諧、吸引人的鄰里發展提供基礎。」㉕得到聯邦政府如此大力的支持，營造商、銀行家與實業家就能向郊區的屋主們擔保，他們的鄰居將會是相同種族、宗教、族羣與社經階級的人。

　　黑人對這些作法並未保持緘默，或者被蒙在鼓裡。全國有色人種權益促進會（National Association for the Advancement of Colored People, NAACP）指責 FHA「藉著拒撥都市房貸基金與製造郊區歧視現象，助長了黑人的居住隔離區」，卻未做任何落實改善的措施。1948 年，最高法院裁定限制性的協定違法，但 FHA 過了兩年才正式宣佈，不再對遭到限制的地區發放房貸款項。另外，FHA 官員仍繼續認可「口頭協議與既存的隔離『傳統』，直到 1968 年。」㉖

135

譯註 2：redlining 指因某個地區經濟狀況出現危機，而停止提供其房貸基金或保險。

　　但近二十年來，由於面臨全國性的住宅危機、公民權運動者持續的施壓，以及「非傳統」家庭具有的壓倒性優勢，法院也開始挑戰歧視的傳統，並質疑違反平等保護原則的分區措施是否合憲。㉗一些法院的判決，已經採納「家庭」是單一家務單位（single housekeeping unit）的法律定義，藉此「得以對姊妹會、見習修女與其修女院長，甚至住有六十人的大學宿舍等，賦予家庭的地位。」㉘

　　1970 年，伊利諾州最高法院在德普蘭市對卓特諾案（City of Des Plaines v. Trottner）中，支持對個人結社權的保障，指出分區法案「對單一家務單位的內部組織形式干涉太多，乃警察權的過度擴張。」㉙1971 年，新澤西州最高法院引述卓特諾案，於克實股份公司對瑪納斯鎮案（Kirsch Holding Co. v. Borough of Manasquan）中，「毅然推翻單一家庭血緣關係的判準」，強調「無血緣關係的人，也應在一合理的人數範圍內，享有共用家務設施的權利。」㉚新澤西州最高法院在 1975 年月桂山一號（Mount Laurel I）判決中提到，所有進行開發的市鎮當局，必須允許建造貧窮者能夠負擔的公寓和多家庭住宅，以「確實提供」平等的住屋機會。㉛

　　整個月桂山判決的歷史，揭露出某些複雜的難題，涉及到協調那些種族與經濟隔離支持者的私人利益，以及法院所要確保的「住者有其屋」公共責任。1960 年代後期，大部份月桂山的黑人家庭，住在市鎮東邊髒亂的司普寧維爾（Springville）一帶，處境悲慘。幾個大型的區域開發，最先就在幾哩以外開始興建，而月桂山的建築監督員（building inspector），認定覆有焦油紙

的老舊陋屋與改造的雜舍不堪使用，下令拆除，卻沒有提供替代居所。

　　司普寧維爾的居民害怕失去這些低成本的住屋後，他們會被迫搬到北坎登（North Camden）的貧民窟去，於是組成司普寧維爾行動委員會（Springville Action Committee），由伊索‧勞倫斯（Ethel Lawrence）領導。當市鎮當局拒絕居民利用聯邦基金建造低收入住宅的計劃時，居民聘請了坎登區法律服務社（Camden Region Legal Services），連同 NAACP，提出控告月桂山行政當局的階級行動（class-action）訴訟，致使新澤西州最高法院做出 1975 年的判決。到了 1983 年，一連串的反控訴湧至，以月桂山二號（Mount Laurel II）聞名的第二項判決於焉產生。它重述了 1975 年憲法所設定的義務，即所有開發中的市鎮當局，應使當地現有與未來可能有的中低收入住宅得到「公平的分配」。不過，判決中也提供一新的「補償營造商的方式」，以利執行這項規定。

　　法院准許開發者在同一塊地皮上，建造比當地使用分區所容許的還要多的房屋。多出來的住宅單位的利潤，將有助於降低保留給貧窮家庭的住宅房價。通常的比例是四棟市場行情價的持份公寓或城鎮住宅，附上一棟中等價格的住宅。因此，如果法院得知一個市鎮須負責提供一千個廉價住宅單位，而訴諸這種補償策略，就能迫使社區接受五千間新房屋。由於某些市郊社區被法院指派的公平分配的數量，將會使其住宅存量加倍，當地政客害怕成羣來自城市的窮人侵入他們的地盤，因而誓言寧可坐牢，也不願遵守法院的命令。

　　經歷好幾個月的法律爭論之後，1985 公平住宅法案（Fair Housing Act of 1985）經過了妥協性的修改，以助於通過立法程序。法案中設立了平價住宅委員會（Council on Affordable Housing），由一般平民、營造商和公職人員組成，負責解決已告上法庭的市鎮使用分區爭議。此外，也建立一個稱爲區域分擔協定（regional contribution agreements, RCA's）的機制，允許郊區將它們依規定要建造的住宅單位（最多一半），以及足夠的建造經費，移轉到願意接手的同區城市。然而，法律上的爭端卻未止歇。法案及其條款不斷受到挑戰，直到終於在 1986 年二月，最高法院做了另一項判決——現在稱爲月桂山三號（Mount Laurel III）——以認可公平住宅法案。

　　取代法院而成爲月桂山爭議之仲裁者的平價住宅委員會，在督促市鎮方面，卻放鬆了許多。設立之後，委員會立即重新評估全州的平價住宅需求，並將法院所規定的 277,808 間減少到 145,707 間。委員會也准許市鎮將自 1980 年後得到補貼所建的公寓、蓋在現有單一家庭住宅地下室和停車間的附屬公寓（accessory apartments），以及不能蓋房子的環境敏感土地等一併計入，藉此進一步降低它們的配額。到了 1988 年五月，共有 134 個社區如此計算，42 個鎮則完全免去了責任，而有 71 個社區只須提供少於十間的廉價住宅單位。不過，某些社區仍提出一連串構想，來履行它們公平分配的義務，包括建立非營利的土地開發公司，以及管理住宅的官方機構。㉜

　　雖然因月桂山案而來的立法，使得新澤西州的廉價住屋增加，但 RCA's——允許富裕的市郊社區藉移轉資金給較貧窮的

137

都市社區，來免除建造低收入戶住宅的責任──卻與最高法院鼓勵郊區的經濟與種族整合的明確意圖背道而馳。在勞倫斯和其他人開始奮鬥的二十多年後，窮人仍舊被富人驅離月桂山，因為後者付得起錢，而將前者排拒在外。儘管如此，月桂山判決仍極為重要。包括加州和新罕布夏（New Hampshire）州在內的幾個州，引用它來處理它們自己的住宅與分區問題；1988 年三月，聯邦上訴法庭廢止了長島杭亭頓（Huntington, Long Island）地區的一項分區法令，並非因為該法令不准許建造多家庭式的平價住宅，而是因它只允許這些住宅蓋在已經主要是少數族羣聚居的區域。㉝

法院所做的有利判決，如月桂山案和那些先前引述過的案例，都極有助於正在茁壯的論點，亦即要求彈性的作法，並改革只對菁英有利的單一家庭分區──這為經濟、社會及種族各方面互異的家戶，以及支持其不同需求與生活方式的混合、創新住宅，開出了一條道路。但這些改革稱不上是普遍，而且還不足夠。

社區必須給建築師、規劃師和開發者機會去保存空地，阻止郊區擴張，提供平價住宅，藉由採行羣簇式分區（cluster zoning）使私人住宅緊密地連在一塊，以便保留大片共有空地不受破壞；密集基地分區（compact lot zoning）則容許較小的房屋建在較小的基地上；而空地線分區（zero lot line zoning）則將房屋位置移至基地某側的邊緣，以便獲得一較大而可以使用的側院。

此外，隔離了土地使用的分區制度也必須拋棄。現行的住宅

分區排除了在家裡工作的職業，但這種職業對許多女性和男性來
說，可使工作與家務結合，處理起來方便許多。這種分區也阻礙
了女人及其家庭所需的必要服務，像是托兒、年長者的白天看
護，以及受虐婦女的庇護所。最後，習用的分區制度還允許規劃
低密度、沒有地方商店與地方工作的住宅鄰里，雖然這可能適合
幼童，但對青少年、成人及老人而言，卻時常導致無聊與孤立
感。㉞

　　並非所有美國的郊區都是反社會的（antisocial）。位於新
澤西州費爾隆（Fairlawn）的瑞德本（Radburn），是 1929 年
由亨利・萊特（Henry Wright）與克萊倫斯・史坦（Clarence
Stein）所設計的一個全盤規劃式社區；它鼓勵鄰居彼此聯繫，
並且保護孩童免於日漸無所不在的汽車所帶來的危險。在瑞德本
──別號為「汽車時代之鎮」（The Town for the Motor
Age）──汽車雖被視為不可避免，但不容許它們支配環境。設
計摒棄了傳統格子狀街道模型，而以鉅型街區（superblock）
──由主要幹道圍繞的大片區域──取代，使行人與交通工具分
隔開來。房屋簇集於囊底道周圍，而囊底道又經由小型通道連接
到主要幹道。鉅型街區內有蒼翠繁茂的綠地公園、花園和步道。
房屋的客廳與臥室面對著公園；而服務功能的房間，像是廚房和
浴室，則面對通道。孩童可以在公園內安全地玩耍；走路到社區
學校時不必穿越任何交通要道。住屋本身有各種大小、價格與類
型，包括了單一家庭式房屋、城鎮住宅、雙併住宅，以及公寓。
瑞德本協會（Radburn Association）雇用一羣工作人員與遊憩
監督員，來維護二十三英畝大的公園網絡、建築物與草皮、遊樂

138

設施，以及設有辦公室、圖書館、廚房、社區室和遊戲間的社區中心，並提供一項「適合所有年齡層且規劃完善的休閒與社交活動計劃。」所有的居民則負擔委託管理的費用。㉟

今天，瑞德本仍持續地繁榮發展，成爲理想且有活力的社區。就像大部份的郊區，它也正在「灰化」；孩童太少，而年長的居民則人數衆多。但現在各種大小和類型的住宅，支持著不同規模、收入和生活方式的住戶——從擁有兩份薪資、搭附近火車通勤上班的異性或同性伴侶，到在家裡工作的單身者都有。㊱

過去五十多年來，瑞德本對建築師、規劃者和住在那裡的人而言，一直是項鼓舞。從「瑞德本理念」中可以學到一些重要啓示。萊特與史坦所應用的社會、建築和規劃等方面的原則，能被用來在空間上重組今日典型「反社會」的市郊地區。例如，建築師桃樂絲‧海頓（Dolores Hayden）就提議，個別的後院可併在一起，形成公共用地與花園；側院和屋前草皮可以架起圍籬，成爲私人空間；而私有停車處則轉換成公共停車場、洗衣室、日間看護設施、社區中心、廚房和出租公寓。㊲顯然，如果有足夠的資源和天份，就可能設計和建造出具有吸引力、健康且增進人類心靈的居住社區。然而，假使我們同時要爲享受特權者和處境較差的人都如此做，那麼，所需改變的將不只是阻礙我們前進的限制性分區協定，也包括造就這種協定的社會心態。

139

改造單一家庭住宅

現在，數百萬的美國家庭，已經無視於禁制性分區管制的存

在。他們把地下室、閣樓、停車間，或是多出來的一兩間臥房，變更為小型的出租單位，稱做附屬公寓，藉此將單一家庭式的房子，違法地再細分成為雙家庭與三家庭式的住所。

　　根據人口普查局的估計，在 1970 到 1980 年間，全國共建造出多達兩百五十萬個單位的寓所。㊳1983 年，紐約市的住宅保存與發展局局長（Commissioner of Housing Preservation and Development）宣稱，大眾對此種違法現象的普遍接受，類似禁酒時期（Prohibition）的情況㊴。到了 1989 年，這種作法如此普遍，以致一些社區，像是舊金山郊區的達利市（Daly City）、科羅拉多州的布爾得（Boulder）、馬里蘭州的蒙哥馬利郡（Montgomery County）、康乃狄克州的威絲頓（Weston）與長島的巴比倫（Babylon），都將附屬公寓合法化，以便能依照安全住屋標準來加以規範。但這些都只是例外。其他社區雇用了更多的建築監督員，來找出非法公寓，並逐出房客。大部份社區則乾脆睜一隻眼閉一隻眼，藉以逃避問題。

　　當房屋增建了附屬公寓，屋主通常還是住在那裡，而且房屋外部很少或沒有改變，所以看起來還是像單一家庭式住宅。一般會另做一個通往屋外的出入口，或者挪用現有的階梯、平台與門，以確保屋主和新房客的隱私。

　　在單一家庭式住宅內另外闢建分離的住處，供給租用者、發育完成的孩童，或年邁雙親使用，其主要動機是經濟上的。1981年，美國的住宅專家估計，全國只有 5% 的家庭買得起一間新房子，因為平均購屋成本需要年收入約六萬美金才有辦法負擔，遠超過中等家戶的收入。㊵今天，因為中等房屋售價持續上漲，比

140　中等收入的增加速度還要快很多，若想擁有一間房子，幾乎就需要一個家戶有兩份薪資，而這對大多數潛在購屋者而言，仍屬遙不可及。全國住家營造者協會（The National Association of Home Builders, NAHB）估計，在 1989 至 1993 年間，有五千九百萬的美國人將處於二十五到三十四歲的年齡層（這是首次購屋者的傳統年紀）。但是在這段期間，其中只有不到一半的人有能力買房子。㊶

　　結果，有許多屋主被困在自己屋裡，無法在現今的市場有利地銷售房屋，也無力靠自己來維修。這種屋主有許多是「在地方上衰老」的郊區女性。她們的小孩已經長大搬走；丈夫已經過世；房屋貸款也在多年前就已經繳清。現在，她們擁有過剩的空間，而且飆漲的燃料費帳單、賦稅和維修成本，使她們越來越難以負擔。出租附屬公寓則可帶來一筆額外收入，使她們能夠留在自己家裡。同時，這也是一種非常有經濟效益的作法，可以增加郊區已經少得離譜的平價出租住宅單位，藉此，低收入者就可以住在他們原本通常待不起的地區裡。

　　在 1983 年，蓋一間附屬公寓大約要花費美金一萬元，比較起來，建一座同等級的全新住宅，卻得花四萬到六萬美元。㊷營造業很可能會支持這種改建。同一年，美國只有 1.5％ 的住宅存量是新建的；重新整修其餘的 98.5％——估計總值約一兆五千億元——對營造商而言，是提供平價住宅，並藉此在業界續存的可行方案。㊸此外，因建造新住宅社區而面臨有價值的濕地、林地、農地或海岸線枯竭或毀壞的社區，應該支持附屬公寓，以之作為一種能夠維護環境又提供平價住宅的手段，還能夠提高地產

稅收，增添市政當局的收入。

　　那些反對在單一家庭式房屋增建附屬公寓的人說，這樣做會改變鄰里的特質、降低房地產價值、製造交通阻塞，並增加社區服務設施的負擔，包括防火、污水處理，以及大衆運輸。這些說法的眞實性，隨不同的社區而有相當程度的差異，而且部份須視這種改建單位有否受到法律規範而定。除此之外，在單一家庭式房屋中納入一間附屬公寓，不必然意味著房屋裡居住的人會比原先所設計的還多──只是居住者會保有更多的隱私。當然，種族和社經方面的偏見，才是造成這些反對的重要因素。

141

　　但無論如何，由於面臨到更大的提供平價住宅的問題，附屬公寓的遽增與合法化終究會成爲暫時的因應之道，因爲除了降低房價或提供房貸補助以外，已經想不到比利用現有住宅更好的方法了。改革單一家庭式分區與住宅的原動力，這是第一次來自當地居民本身，而非社區以外的局外人。在經濟需求的催動下，他們代表了一羣有力的政治選民，能把我們的住屋危機扭轉爲住屋契機，而爲今日的「非傳統」家戶帶來明顯的助益。

　　附屬住宅所衍生的經濟效益，對於年老的屋主（大多是靠固定收入爲生的寡婦）、租房者、單身者和低收入家庭來說收穫最多，因爲房租通常比傳統的公寓便宜。女性佔了所有這些羣體裡的大部份。這種家居安排也隱含有重要的社會利益。規劃顧問派屈克・海爾（Patrick Hare）解釋道：「當我們說，要以摧毀現存的單一家庭分區來釋出住宅時……我們是在談釋放人力資源，因爲單一家庭分區在定義上，就幾乎等於排除了家戶間的服務交流。家戶間彼此分隔太遠了……。我們談的是重新打造市郊的家

庭住宅區，好讓大家庭（extended family）的生活，或是替代性的大家庭生活得以發展。」㊹

這種住宅概念對於離婚婦女，特別是其中已做母親的，尤其重要。由附屬公寓收得的租金，可使這些婦女保住她們的房屋，若無這筆錢，她們可能就得放棄了。1985 年加州一份研究三千對離婚夫婦的報告顯示，離婚後第一年，妻子的收入降低了73%，而丈夫卻增加 42%。㊺離婚後仍待在原來住家的婦女，遲早都必須面對一項事實：她們是「有殼窮人」。缺少了丈夫的收入，她們就無法應付庭院養護、油漆剝落、屋頂漏縫和燃料費帳單上漲等問題，結果大部份的人只好被迫搬離。當她們被迫如此時，大多數人最後就搬到較低階層鄰里的較差住宅，但她們覺得自己並不屬於那裡。這種情形無分種族或社經階級。㊻

關於什麼是最適合自己家庭和生活風格的住宅，每個人都有一套想法。舒適幸福或者被剝奪的感受，與是否住在符合自我形象的寓所及環境裡息息相關。離婚後無法保有原來住處的婦女，在她們特別脆弱的那段時間裡，往往要承受失去自尊的痛苦。同樣地，在年長的羣體裡，當他們遷離原來熟悉安全的環境時，產生退化的機率會高出平常許多。附屬公寓則為此種流離失所與向下流動（downward mobility）提供了有效的解決之道。

諷刺的是，另一個可從單一家庭住屋轉型中獲利的羣體，是傳統的核心家庭。在 1983 年，美國有 1,910 萬十八歲以上和 450萬廿五歲以上的人與父母同住。㊼他們大多是在現今的經濟狀況下找不到工作，或買不起自己公寓的年輕人。由於越來越難靠自己過日子，年輕夫婦和離婚者便「回到家裡」。對父母及其付房

租的子女而言，雖然這可解除某些經濟窘境，卻常造成他們的情緒困擾。母親不再願意負責「一家大小」的三餐和洗衣重擔。長大的孩子們也希望有隱私和獨立自主的權利。此時，分隔但相連的住處，無疑能緩和家庭的緊張狀態。再者，有了附屬公寓的房租收入，年輕夫婦才能繳付郊區住宅的房貸，否則就會負擔不起。

　　在澳洲，有一種與附屬公寓在空間形式上不同，但概念近似的住屋，已行之多年。這些被叫做「老婆婆公寓」（Granny flats）、「長青小屋」（elder cottage）或「回聲住宅」（echo housing）的住所，增建於獨棟房子的側院或後院，完全獨立出來。在這種空間安排下，年長者或老夫婦住在費用低廉的小型組合式房屋裡──相當於「拖車屋」──而且就設在他們子女家的後院。年長者繼續獨立地生活著，但就近可以尋求援助與作件的人。在澳洲，由政府來出租這種活動小屋。當父母親搬走或過世，小屋就歸還，以便設置於另一人家的後院。若在美國，則可以由私人企業建造、出租或販賣回聲屋給屋主，以供不同的家庭成員在不同的生命階段使用──從青少年、新婚夫婦，到退休者都可以。

　　家戶成員保有隱私，居住空間又彼此鄰近的這種構想，對於如何維持家庭生活的品質，有很重要的意涵，不論那是核心家庭或是自由選擇結合的家庭（families of choice）。就核心家庭來說，研究顯示，老年人覺得搬去跟孩子住，是最不理想的生活方式。而大部份這麼做的人是母親，她們住在女兒家，因為一般都認為女兒必須維繫血親關係，並為生病或喪偶的父母親提供住

143

所。⑱害怕從原本自主的人變成依賴者，困擾了許多年邁的父母，這種恐懼也常常使深愛他們的子女感到生氣和不解。對後者而言，前述的住家安排能支持、維繫代間和／或親密的友誼，以及單身者之間及同性、異性伴侶間的關係。

待在看護之家的美國老人，有 40％並未生病，這真是一件可恥的悲劇；他們只是因為沒有其他地方可去。所以，根據一個推動年長公民權利的團體灰豹（Gray Panthers）的說法，最糟的情況是，這些老人被迫住在「走道污穢，看護人員辱罵虐待，食物粗賤」的環境，而最好的處境則是被迫「與社會隔絕、寂寞，並且感覺自己無用」。⑲

當然，這些住宅問題對年長女性與男性同樣都有影響；只是老年人口裡越來越多是女性。在 1982 年，超過六十五歲的人，有 59％是女性，而在最高的年齡層中，女人數目是男人的兩倍。⑳絕大多數超過六十五歲的男人仍是已婚，但大部份超過 65 歲的女人（75％）則是寡婦，而且過半數處於獨居狀態。她們是所有人中最受貧窮打擊的一羣，若她們是西班牙裔或亞裔美人，情況特別嚴重。她們收入最少，可用來負擔住宅與相關服務的費用最少，居住條件也最糟糕，而且還有著嚴重的健康問題。㉑

在不久的將來，就住宅方面來看，老年人會成為具有特殊需求的最大羣體。在未來四十年內，當美國八十五歲（含）以上的人口變成現在的四倍時，我們將沒有地方可以安置他們。光是要滿足 1990 年代的需求，我們就得在 1989 到 2000 年之間，每天增加 220 個看護之家的床位；而且，在看護之家，每人的年費原

本就很高，需要美金 23,000 到 60,000 美元，但隨著供不應求現象的產生，費用還會遽增。㉒

　　到了 2010 年，在嬰兒潮時出生的一代，將開始進入六十四歲。人口普查局估計，到了 2025 年，每 100 個中年人，就相對有 253 個老年人。而到了 2030 年，整個嬰兒潮世代——七千七百萬人，當今美國人口的三分之一——將成爲老人。㉓也許廿一世紀沒有其他哪種改變，會比以上所言，對於美國社會如何觀看、感受、思考和行動的影響更爲深遠了。家庭將會敏銳地感受到高齡化社會的壓力。不僅老年人口所佔比例增加，人們也會活得更久。四代同堂的家庭將屬平常之事，而且許多家庭必須在送一個小孩上大學，和送祖母到看護之家，兩者間做選擇。在嬰兒潮出生又沒生小孩的人，到了老年，將發現自己既無人照護，也無居所。

144

　　漸漸地，老人將過著僅能餬口的日子。現今下降中的房屋擁有率，其效應將波及未來許多年。傳統上，美國人的家一直是政府必須提供的最主要儲蓄工具，當房子的貸款繳清後，其價值和淨值（equity）也隨之攀升。但現在許多被高房價排除在外的年輕夫婦和單身者，可能永遠都買不起房子——這對他們日後生活的影響，實在令人擔憂——因爲他們退休時，可能不像現在擁有房子的退休者一樣，有相同的經濟基礎足堪依賴。這種購屋能力的落差，將是新老年階級產生的開端；他們在退休後沒有剩餘資產可供利用，來作爲財務的緩衝，所以只能更加依賴社會安全系統，但這個系統在未來似乎搖搖欲墜。

　　除了與成年子女同住、住在退休社區和待在看護之家外，老

年人還將逐漸集居於宿舍、共住公寓（shared apartments）、寄宿處所（boardinghouses）、單人房旅館（single room occupancy hotels）和公社（communes），以便節省花費、尋求同伴，減少他們的孤立感。合作式安養住宅（life-care cooperative housing）則在獨立生活外，另外提供一系列家居和保健服務，需要時即可派上用場。這種住屋未來會變得很普遍，並且為大眾所接受。到目前為止，少數已建好的合作式安養社區，只有非常富裕的人——通常是有房子可賣，藉以籌得所需的數十萬美元費用——才買得起。所以，未來十年必須設計、經營安養住宅，使得所有需要它的人都可以負擔。

老年人彼此不同，他們的住宅也是如此。有些人坐擁房地產、股票和高額資產；其他人全部的財產則用一只購物袋就可以帶走。但是，他們或多或少都將在不知不覺中喪失社會功能與地位，而這些都伴隨著在我們的社會裡老化而來。因此，無論何種收入、種族或性別，所有的老年人都必須能獲得安全、具有社會支援的住宅，使他們擁有獨立尊嚴的力量。

單親家庭的住宅

數百萬低收入的單身母親能否獨立自主，也跟她們是否擁有能夠促進自足與安全的住宅有關。在過去二十年裡，女性主義建築師和社區組織者，已經組成非營利的開發公司，致力於提供廉價住宅給婦女及其小孩，以疏解她們的經濟和社會需求。這些建築師以團體或共同合作的模式運作，提供了許多方面的建議，包

括成立住宅合作社；設計、規劃和營造方面的意見；與政府機關和信貸公司協商的建議；以及建築物管理和維修常規的建立。

　　推動供低收入單親（幾乎完全是女性）使用的住宅，其經濟發展方面的貢獻是，創造了幾項以婦女傳統家事技能爲基礎的服務業，以及接受非傳統就業訓練的機會，像是營造業。這種作法的企圖是，爲就業母親提供成本效益高的必要服務，同時也藉此替她們其中一些人製造工作機會，並且提供新技能的學習，使她們能夠自給自足。例如，由婦女開發組織（Women's Development Corporation）於 1978 年設計，將位於羅德島的普洛甫登斯附近，一處多種族區內一百間廢棄及低度使用住宅的重建計劃，便需要以下這些：一間自助餐廳；麵包店；食品合作社；衣物與傢俱回收中心；小孩、殘障者和老年人的日間合作看護處；居民可以從事木工的勞作中心；一間自助式的汽車修理場；一間太陽能溫室和園藝區；工廠和教室使用的空間；遊樂區；以及相關企業可以租用的工作空間。這個開發社區裡的住宅稱爲「向上村」（Villa Excelsior），也爲部份居民創造了維修與管理方面的就業機會。

　　雖然這些點子有許多從未在向上村實現，但原來計劃的一百個單位裡則有七十六間建造完成，分散在十個地點（三十六間在榆樹林〔Elmwood〕，四十間在希望山〔Mt. Hope〕），包括新建的、大體整修過的單位，以及一棟史蹟建築（參見圖 20）。所有這七十六間住宅單位，花費超過三百萬美元，自 1983 年整建完工後，便一直有人居住。在 1989 年，除了少數幾個例外，絕大部份的住戶仍是由女性當家。居民所付的房租，不超過她們收

圖 20　向上村，杜爾街（Doyle street）1208 號，普洛甫登司，羅德島，
1983 年五月，由婦女開發組織建造、開發。這原是一間廢棄的房子，由婦
女開發組織加以重新整建，給低收入單身母親使用。照片由婦女開發組織
提供。

入的 30％；聯邦政府則負責補足所繳房租和一般市價之間的差
額。三十七間雙臥房住宅的租金，每月是 850 到 900 美元；三十
六間三臥房的單位是 1000 到 1100 美元；而三間四臥房的單位，
則是 1200 到 1300 美元。住宅空間大小從 850 到 1350 平方呎不
等。向上村現在仍由婦女開發組織管理。㊿

　　類似這樣的出租公寓，現在仍由位於辛辛納提（Cincin-
nati）的婦女研究與開發中心（Women's Research and Deve-
lopment Center, WRDC）持續推動中。WRDC 於 1988 年由致

力爲婦女建造平價住宅的一羣女性成立。一年後，WRDC即用
一塊美金向當地的教育委員會購得加菲爾小學（Garfield Ele-
mentary School）。這棟磚造結構物建於1889年，位處南康明
斯維爾（South Cumminsville），那是一個居民主要是黑人的穩
定的工人階級鄰里。WRDC所提出的適應當地的再利用計劃，
需要四十三間大小不同的公寓單位──包括小型套房（efficien-
cies）到三臥房住宅──以供當地的中低收入單親及年長的女性
屋主使用。加菲爾公共地產（Garfield Commons）內也備有出
租空間，給提供幼兒看護的人使用。一座大公園圍繞整個基地，
後者也位居主要公車路線上。步行即可到達購物地點。

　　WRDC選擇位在明尼蘇達州聖保羅市的包爾斯、布萊恩與
費特（Bowers, Bryan, and Feidt）建築公司，來設計住宅社
區，並與辛辛納提市的荷夫雷／史帝文斯（Hefley/Stevens）建
築師事務所合作。瑪麗・凡高（Mary Vogel）（第四章所描述
的「婦女捍衛者庇護所」的設計者）是該計劃的規劃師兼設計
者；丹・費特（Dan Feidt）則是計劃的建築師。WRDC從市政
府的低收入稅收貸款（tax credits）、個人、慈善基金會和宗教
組織等處募集營造基金。預計在1991年十二月或1992年春季開
工，1993年夏天完工。⑤⑤

　　正如工作與住家的結合對單身婦女和小孩來說十分要緊，住
宅所有權作為提供應付廣大世界之安全基地的手段，也非常重
要。居住的穩定對於靠自己奮鬥過日子的婦女而言，特別重要。
供單身母親使用的住宅，不論是自己擁有或租用，都必須細心設
計多樣化的空間，以便鼓勵住戶成員相聚和享受大家庭生活的機

147

會，又不犧牲隱私。婦女開發組織的設計原型，將額外的房間或「迷你單位」設置在私人住宅單位之間，當作公用的會客空間，並創造出一些不同的廚房——餐廳空間配置，從起居空間裡的簡便廚房，到可以容納一個以上家庭用餐的大型廚房都有。

這些關於共享空間的概念，理想上應該有助於在鄰居間培養出非正式、相互扶持的關係，這對缺乏配偶或其他成年伙伴支持的人來說，彌足珍貴。在桃樂絲・海頓和茵娜・杜布諾夫（Ina Dubnoff）爲洛杉磯的瓦茲／柳溪（Watts/Willowbrook）地區的單親住宅社區所做的規劃中（1985－86），基地計劃和平面圖的設計，使大人更容易看到遊戲中的孩童，不論他們是在屋內或屋外。公寓之間有連接到臥室與廚房的對講機，使鄰居可充當臨時保母，即使他們並不在場。除此之外，個別的居住單位蓋得比較小，如此才有更多的錢用在公共區域，像是花園庭院。㊏

另一個規劃模範，是位於多倫多的康絲坦斯・漢彌爾頓住屋合作組織（Constance Hamilton Housing Cooperative）。在這項規劃中，一羣婦女在 1982 年與建築師瓊安・賽蒙（Joan Simon）合作，開發建造三十個有一到三間臥房的公寓單位，並附帶一個有六間臥室的公共房舍，後者是爲遷離中途之家或危機輔導中心的婦女所設計（參見圖 21）。㊐在 1989 年，雖然因採用「節省成本」的營造方式和建材，導致某些維修問題，並且居民之間也有些私人的不愉快，但建築和合作組織仍都處於良好的運作狀態。㊑

這些女人幫助女人提供住處的範例，展現出一種全面性的設計與規劃，我們需要它來使低收入婦女擺脫貧困與依賴救濟金的

圖 21 位於加拿大多倫多的康絲坦斯‧漢彌爾頓合作式住屋，1988 年，建築師是瓊安‧賽蒙。康絲坦斯‧漢彌爾頓是北美洲所建立的第一個女性住屋合作組織。它包括了三十一個有一到三間臥房的公寓，以及一間有六個臥房的臨時住所，供以度過危機而離開庇護所和中途之家的婦女使用。25％的公寓有房租補貼。大多數的房子，其客廳與餐廳－廚房設在不同樓層；某些臥室則位在樓下，以照顧到青少年、同住的大人，以及三代同堂家庭隱私的需要。從一樓的公用洗衣室，還可以清楚地看到公園。照片由潘蜜拉‧珊妮（Pamela L. Sayne）提供。

生活，以便她們能自給自足、獲得有報酬的就業，並且擁有住宅。這種家居生活品質的公共與集體責任概念，並非烏托邦式的理想主義，它在建築上的展現亦非幻想，而且這種條件的創造，也非僅限於本章開頭提到的那些歷史個例，或是剛才描述的單親 148

住宅。多家庭式住宅，附帶可以付費使用或費用包含在房租內的公共設施，在瑞典早已存在七十多年了。第一棟服務式住屋（servicehus）是由斯凡・馬克呂（Sven Markelius）與國際知名的社會學家艾娃・米爾達（Alva Myrdal）與古諾・米爾達（Gunnar Myrdal）夫婦合作設計，於 1907 年建於斯德哥爾摩（Stockholm）。從那時起，瑞典建造了大約二十棟或更多的服務式住宅（也稱爲集體住宅或家庭旅館），按照計劃運作已經達三十年。就像過去及現在美國女性主義者所設計的模型，這種住宅也提供居民由中央廚房烹煮的餐點、集體用餐的選擇、洗衣、住家清掃和托兒，還有產科及小兒科診所、老年醫療照護、替病人跑腿的服務、活動中心、青春俱樂部、度假期間的花木灌漑服務，以及健身房。㊾

　　雖然在開發可以支持勞工及其家庭的住宅這方面，很少有政府像瑞典一樣進步，但對這種解決方案的迫切需要，卻是顯而易見。我們必須設計、規劃住家及鄰里，使其能以一種具備社會責任的方式，來因應改變中的家庭生活狀況。如果我們不能認清當代家戶多樣化的人口學事實，我們就仍然會以多少是迎合傳統的、自我依賴之核心家庭的社區模式與密度，來設計和建造住宅，然而在今天，這種核心家庭比較是存在於迷思與鄉愁之中，而非現實。

多樣性的設計：彈性建築的需要

　　爲了推展擔負社會責任的住宅，我們首先必須做的改變之

一，就是空間的彈性化。我們的家居建築，應該是上演各種人間戲劇的舞臺。它們必須能夠拆卸、重複使用、具多種功用，並且可以與時俱變。沒有任何特定的空間配置是典範。但是，我們的住宅傳統上就包含了一系列固定而非流動的空間，而且這些空間彼此有著相當老套、穩固的關係：主臥室、浴室、其他臥室、起居室、也許有個私室或家庭活動間、廚房、餐廳等等。這些封閉的房間，每個都有特殊的單一功能。房間的大小、窗戶與門的開口位置，都是因應這些功能而決定，前者還進一步決定了傢俱的擺設。走廊、樓梯和玄關設置於不同的房間之間，以便根據社會規範來鞏固隱私與共同聚會的地帶。例如，臥房和盥洗室（被視為私密的）一般都跟餐廳和客廳（被視為公共的）分隔開來。電力、水管與暖氣系統，則配合這些因素來設置。一旦依固定的建築元素建造完成，這些單一用途的空間與特殊區域，就很難變更為其他用途。

　　雖然我們的家隨著時間流逝，可能不會有太大改變，我們的生活卻非如此。我們改變工作與人際關係、選擇伴侶、養育小孩、老化，然後獨居。然而，我們的住家卻是為有小孩的雙親家庭而設計，母親則待在家裡監管小孩與房子。這些房屋不見得適合處於「空巢期」的人、單身者、無血緣關係的成人，或是雙生涯伴侶。靜態、無彈性的住宅，無法反映人類生命週期的變動，或是現今家戶的多樣性。

　　1984 年，建築師卡特琳・亞當（Katrin Adam）與芭芭拉・馬克斯（Barbara Marks），針對原先紐約布魯克林區綠點（Greenpoint）醫院所擁有的三棟建築物，提出了一份開發供無

150

家可歸婦女及單親家庭使用的住宅計劃構想。她們將建築物變更
設計，以鼓勵自給自足，使互賴的「大家庭」生活成為可能，並
增加住宅內部的彈性，以適應不同的家戶模式。有鑑於經濟與家
庭資源匱乏，常使得婦女被迫與別人共用並非為此目的而設計的
房屋，亞當與馬克斯細心規劃了一系列的樓面配置與住宅單位類
型，提供不同程度的隱私與共享，以照顧到個人與家庭的不同需
求及偏好。例如八號大樓的二樓平面圖（圖22）中，在私人公
寓外，鄰近公用洗衣設施（圖上中央）的地方，留有一個附有廁
所的公共空間，可以作為公眾集會所、兒童遊戲區、辦公室、工
作坊，或是客房。平面圖的右上方部份，設計成一個三間臥房的
家庭公寓，內含一間私人套房，供家庭成員或外人居住，他可以
分享家庭生活、分攤義務，又可以維持獨立的生活方式。平面圖
左邊的公寓單位裡，一個可以在內用餐的大廚房，被設計成家庭
聚會處，而較小的起居室則可以用來進行正式與親密的社交活
動，或是變成第四間臥房。八號大樓的三樓平面圖（圖23）包
含一間雙家庭式的公寓（圖上中央），每個家庭有自己的出入
口、衛浴和三間臥室，並有一間公共客廳和廚房，後者僅有爐子
是共用的。私人的冰箱、水槽和櫥櫃，則為每家各自對食物的數
量與種類、烹調，以及廚房清理的風格和標準，釐清了界線及責
任範圍。這種空間安排對有小孩的職業婦女而言，特別有幫助。
八號大樓的一樓平面圖（未附圖）則包含一條位在中央的走廊、
一間交誼廳，以及一個可以在內用餐的廚房，可供大樓所有居民
作為團體用餐、開會、托兒和舉辦宴會之用；還有一到二間臥房
的公寓，乘坐輪椅也可抵達。

家庭與單人公寓：家庭成員或外人可與家庭同住一大家都能保有隱私及獨立的生活模式。

公共空間（鄰接洗衣設施）：視情況作為公寓外的集會、工作坊、客房、遊戲區之用。

廚房是家庭聚會的場所。起居室則用來進行更正式與親密的活動，以及在需要時作作為客房使用。

圖 22 與圖 23　鄰里婦女數代同堂住宅（Neighborhood Women's Inter-Generational Housing）的平面設計圖。地點位於紐約布魯克林區的綠點，1984 年由建築師卡特琳、亞當與芭芭拉、馬克斯負責建造，委託者是全國鄰里婦女會議（National Congress of Neighborhood Women）。草圖由建築師卡特琳、亞當提供。

兩家庭共住的公寓：每個家庭有各自的入口、衛浴及臥房。
還有公用的大客廳、公共廚房。廚房中僅有爐子共用。

3RD FLOOR PLAN – BLDG 8

圖 23

　　就如亞當與馬克斯的住宅規劃所顯示的，建造給家有年幼小
孩居住的房子，必須能夠隨著家庭成員改變和成長，而由家庭成
員來調整。每家住戶必須能夠「安排」自己的家居空間，來配合　153
他們的需要而有效地發揮功能，並且當運作失調時，能夠再作改
變。由彼此無血緣關係的同性或異性單身者組成的「志願家庭」
（voluntary family），其內部人際關係往往不同於由夫妻組成
的家庭。所以，每個家戶住屋的空間組織與用途，應該要表現出
這些差異。

　　我們的住家必須變成這樣的地方：成員能夠共同承擔責任義
務；家務不再是專屬某人的卑微之事，而是每個人日常生活裡明
顯且必要的一部份。廚房必須重新設計，以便同時或在不同時候
容納數個廚師，而這些廚師應該包括孩童與客人。各種器具必須　154
能夠讓每個人看到且拿得到，就像餐廳的廚房一樣。人們不須因
為嘗試在別人的廚房裡做事，而產生挫折感；在別人的廚房裡，
他們什麼東西都找不到，因為那是專為一人單獨使用而設計的
——這個人通常是家庭主婦。

　　在住家裡，各個房間的相互關係、大小及使用方式，必須變
得較不固定。我們必須拋棄現今通用的房間命名方式，因為像
「家庭活動間」（family room）、「主臥室」的名稱，限制了
我們想像並進而實現一種更具使用彈性之空間的能力。⑩空間必
須能夠同樣滿足以下用途：睡眠、起居和工作，可以供私人使用
或公用，大小、格局能夠擴張或縮減。固定的牆可以用滑動的屏
風、可降下或拉進拉出的組合式隔板、折疊式牆板，以及合成樹
脂、木材、金屬與布料製成的「帘幕」代替。

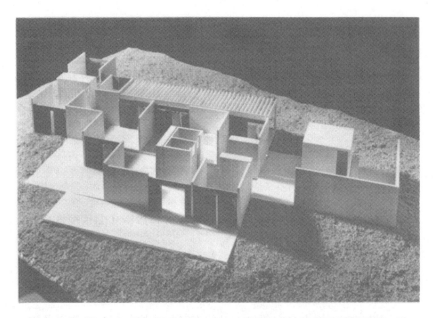

圖 24　位在聖托多明哥（Santo Domingo）的住宅，建築師是蘇珊娜‧托爾（Susana Torre）。這是去掉屋頂的模型正面圖。這個 1,400 平方呎大的住宅，是設計給一對夫婦、妻子的母親和妹妹組成的家庭使用。因爲他們的生活既有交集也有分隔的部份，托爾就把每個家庭成員的私人臥室，成對置於房子的兩端。中間連接的是排成鋸齒狀的三個房間，它們還可藉著滑動的大片門板，作成許多不同的隔間。位在汽車入口右邊洗衣場上的建築物──作裁縫師的母親拿來當工作坊及辦公間──則設計成未來可以增建其他部份的啓始處，當妹妹建立起自己獨立但仍彼此聯繫的家庭時，就可以利用。照片由史坦‧利斯（Stan Ries）拍攝，蒙建築師蘇珊娜‧托爾同意複製。

　　這些理念並非未經考驗的幻想。許多歐洲國家，特別是荷蘭、德國與法國，已經作過實驗，設計可以適應社會變遷的住宅系統。荷蘭的史提汀建築研究（Stichting Architectin Research, SAR）就是一個範例。SAR 的哲學抱持一個信念，即住屋不只

是一棟物理性的庇護處所，它也是一種人類行為。參與 SAR 研究的建築師，「引導」其住宅系統的未來居民，設計他們自己的生活空間，使其在空間上具有適應性，滿足家戶狀況與新居民的需求。例如，住在摩藍夫列（Molenvliet）──由法蘭茲・凡・德渥夫（Frans Van der Werf）設計的住宅計劃，包含 122 間房屋，密度是每英畝 37 間──的一個家庭，就將起居範圍內的窗台高度降低，讓重度殘障的父親從輪椅上就能看到外面的景致。

由混凝土支柱組成的結構性支撐系統，搭配一套組合式的內部建材，包括非承重牆、垂直的輸送管線、門、樓梯、廚房配備、浴室，以及可更換的房屋立面配件，這一切使得房間的配置、大小和自然光線射入量等的變換成為可能。鬆開螺絲便可以卸下隔間版；水管容易接近，而輸電管線安裝在房屋底層與天花板的表面。只有在調整中央暖氣系統和浴室磁磚時，才需要技術性的勞工。遵循 SAR 原則的住宅計劃，除了在荷蘭外，也在奧地利、英格蘭和美國（加州）等地進行。⑥

其他一些奠基於居民參與的計劃，則由荷蘭設計師哈柏拉肯（N. J. Habraken）的忠實信徒們所建造。哈柏拉肯在他的《支持：大眾住宅的替選方案》（*Supports: An Alternative to Mass Housing,* 1964）書中，批判了二次大戰後歐洲所建造的極權主義、不人性的大眾住宅。他建議採用工業化生產的結構骨架，而居民可以從廣泛多樣的製品中，挑選室內牆壁、設備和塗飾，以滿足個人的需要。⑥

在丹麥也可以發現其他案例。1973 年，丹麥第一個「共同住宅」（bofaelleskab）──字面的意義即「住在一起」──由

二十七個家庭共同成立。到了 1988 年，就建造了大約七十多個
共同住宅，容納六到八十個家戶不等，有的位在都市，有的地處
鄉村；有些是居民自有，有的是租的。這些共同式住宅（co-
housing）社區由居民自己設計，並持續與建築師和技術顧問合
作，以便為家庭結構的改變預先做好準備，提昇住宅的空間彈
性，供夫婦、核心家庭、單身者、單親家庭和退休者使用。在蓋
格巴肯（Gaglebakken），一些住宅單位有可以移動的牆，當某
個家庭即將多個小孩時，他們可以藉由改變牆的配置，而從鄰居
那裡增加一個新房間。在索羅芬德（Sol og Vind），他們強調
共同生活的部份，三十戶形成一個封閉的單位，各個家庭分住在
內部一條以玻璃為頂的門廊兩邊，各家的屋牆模樣互異，令人想
起中世紀的街道。這條「內部街道」的功用，是提供成人與孩童
一個大型的生活與遊憩空間。許多共同住宅有專給十多歲青少年
使用的房間。為了節省費用，居民一般都選用平價的建材，像是
混凝土預鑄的柱子與平板、未處理的木料與波浪狀嵌板，造就出
實用取向的外觀。不過，使用者參與住宅設計的最初成本較高，
這意味大多數的居民必須是高收入的專業工作者。美國的情況亦
復如此，在那裡，共同式住宅現正由建築師凱薩蓮・麥卡門
（Kathryn McCamant）與查理・杜瑞（Charles Durrett）提
倡。㊿

　　除了空間的彈性外，我們的住家也必須提供經濟的彈性。倘
若住宅要讓人負擔得起，無疑就得蓋得小一點，密度高一些，但
不必然因此就比較不舒適、便利，或缺乏隱私。我們現有的大房
子裡的許多房間，並不經常使用。但在新的自有式公寓和羣簇式

（cluster-style）住宅社區中，我們就可以將客房從每間個別的住所移出，遷到社區裡的其他鄰近地點，以供偶爾到來的訪客使用。我們也可以出租附帶廚房的大型社區活動室，給房客或屋主在大型集會時使用，藉此來削減個別起居室的大小。這種建造平價住宅的方式，已有作法稍有不同的成功案例，由「革新住宅」（Innovative Housing）──一個以舊金山爲大本營的非營利組織──爲各種年紀的單身者與單親父母開發出來。在那裡，每個「背心口袋型社區」（vest pocket community）包含十二到二十間小屋與工作室單位，大小介於 250 與 400 平方呎之間，附帶最低限度的廚房配備，圍繞著進行烹調、進餐與工作等活動的造價較昂貴的公用設施排列。⑭

156

　採用「自己動手做」的住宅，還可以進一步降低成本。現在，非專業者已經可以購得預製的組合式住宅（prepackaged and component housing），包括預先裝好水電管線的牆壁、完整的廚房，以及販售時附有藍圖和操作手冊的一整間「夢想之屋」（dream houses）。人們也應該能夠買到完工程度不同的新住宅，以便自行完成其餘的部份。然而，目前貸款機構並不支持這種構想。他們擔心，如果他們被迫取回由業餘者所設計或建造的房子，將會因房屋設計太奇怪或蓋得太差，而難以再度出售。但這些問題並非無法解決。

　我們在發展多元、彈性的住宅時，所面臨的最大障礙，並非設計或技術性的問題，甚至也不是謀利的動機，而是我們自己的態度。如果我們想要將新的理念付諸實行，首先就得認識到，我們對於自己的住宅及家戶在社會及建築方面種種先入爲主的概

念,如何阻滯了我們的思考。然後,我們必須找到方法來解放我們自己,免受這些禁制的束縛。

註　釋

本章開頭的提詞引自 Charlotte Perkins Gilman, "The Passing of the Home in Great American Cities," *Cosmopolitan*, December 1904, 重印於 *Heresies*, issue 11, vol. 3, no. 3 (1981): 55.

① 關於以全面改革美國住家與鄰里,作為促成女性平等之手段的女性主義擬議,最完整的文獻整理可參看桃樂絲・海頓深具影響力的著作,*The Grand Domestic Revolution: A History of Feminist Designs for American Homes, Neighborhoods, and Cities* (Cambridge: MIT Press, 1981).

② The Women, Public Policy and Development Project of the Hubert H. Humphrey Institute of Public Affairs, University of Minnesota, "Worker, Mother, Wife"（未出版論文,August 1984）.

③ Wright, *Building the Dream*. 279.

④ 統計數據取自下列來源:*A Statistical Portrait of Women in the United States: 1978*, Current Population Series－Special Studies P－23, no. 100 (Washington, D.C.: U.S. Department of Commerce, Bureau of the Census, August 1978); *Women Today* 12, issue 6 (22 March 1982): 34; *Washington Women's Representative* 5, no. 16 (31 August 1980): 2; Betty Friedan, "Feminism Takes a New Turn," *New York Times Magazine*, 18 November 1979, 92; William Severini Kowinski, "Suburbia: End of the Golden Age," *New York Times Magazine*, 16 March 1980, 17.

⑤ Friedan, "Feminism Takes a New Turn," 92.

⑥ Jo Freeman, "Women and Urban Policy," *Signs*, special issue, "Women and the City," supplement, vol. 5, no. 3, (Spring 1980): 15.

⑦ Lois Scharf, *To Work and to Wed: Female Employment, Feminism, and the Great Depression*, 引自 *New Women's Times Feminist Review* (May-June 1982): 8.

⑧ Elise Boulding, *Women: The Fifth World*, Headline Series 248 (New York: Foreign Policy Association, February, 1980), 13.

⑨ Boulding, *Underside of History*, 554.

⑩ 同前註，496.

⑪ Aptheker, *Women's Legacy*, 132.

⑫ 同前註，135－36.

⑬ 同前註，133.

⑭ George Masnick, *The Nation's Families: 1960－1990* (Boston: Auburn House, 1980), 48.

⑮ John Hancock, "The Apartment House in Urban America," in *Essays on the Social Development of the Built Environment*, ed. Anthony D. King (London: Routledge and Kegan Paul, 1980), 157.

⑯ Kowinsky, "Suburbia," 106.

⑰ Karen, A. Franck, "Together or Apart: Sharing and American Household," 未出版論文，New Jersey Institute of Technology (1985).

⑱ 引述自 Mildred F. Schmertz, "Round Table, Housing and Community Design for Changing Family Needs," *Architectural Record* (December 1979).

⑲ Dolores Barclay, "More Landlords Rejecting Kids," report distributed by the Children's Defense and Education Fund, Washington, D.C.，未註明日期，未標頁碼。

⑳ Toni Klimberg, "Excluding the Commune from Suburbia: The Use of

Zoning for Social Control," *Hastings Law Journal* 23 (May 1972): 1461.

㉑ 同前註。

㉒ James A. Smith, Jr., "Burning the House to Roast the Pig: Unrelated Individuals and Single Family Zoning's Blood Relation Criteria," *Cornell Law Review* 58 (1972): 146.

㉓ Nancy Rubin, *The New Suburban Woman: Beyond Myth and Motherhood* (New York: Coward, McCann, and Geoghegan, 1982), 191.

㉔ Wright, *Building the Dream*, 247.

㉕ 同前註。

㉖ 同前註，248.

㉗ Toni Klimberg, "Excluding the Commune from Suburbia," 1471.

㉘ 同前註。

㉙ Smith, "Burning the House," 153.

㉚ 同前註，149.

㉛ Kowinski, "Suburbia," 19.

㉜ Anthony De Palma, "Mount Laurel: Slow, Painful Progress," *New York Times*, 1 May 1988, section 10, pp. 1, 20.

㉝ 同前註，20.

㉞ Gerda R. Wekerle, "Urban Planning: Making It Work for Women," *Status of Women News*, "The Environment: A Feminist Issue," 6, no. 3 (Winter 1979－80): 3.

㉟ Ronald F. Gatti, "Radburn, the Town for the Motor Age," 未出版論文，可透過 Radburn Association (2920 Fairlawn Avenue, Fairlawn, New Jersey 07410) 取得。關於進一步資料，可參見 Henry Wright, Jr., "Radburn Revisited," *Architectural Forum* (July/August 1971): 52－57，以及 Clarence Stein, *Toward New Towns for America* (Cam-

bridge: MIT Press, 1957, 1971).

㊱ Interview with Ernest Morris, longtime Radburn resident and past president of the Radburn Senior Citizens Club, 11 February 1987.

㊲ Dolores Hayden, "What Would a Non-Sexist City Be Like? Speculation on Housing, Urban Design, and Human Work," *Signs* 5, no. 3 (Spring 1980): S170－87.

㊳ Patrick Hare, "Reforming Traditional Zoning" （演講發表於 the Fourth Annual UCLA Graduate School of Architecture and Urban Planning Conference, Women's Issues: Planning for Women and the Changing Household, University of California, Los Angeles, 24 April 1982).

㊴ Frances Cerra, "Ones and Twos Becoming Illegal Threes," *New York Times*, 27, February 1983, section 8, p. 1.

㊵ Sylvia Porter, "Why You Can't Afford to Buy and Keep a House," *New York Daily News*, 25 October 1981, Business section, p. 59; Kowinski, "Suburbia", 17.

㊶ Walter Updegrave, "Locked Out! The Housing Crisis Hits Home," *Metropolitan Home*, October 1989, 104.

㊷ Hare, "Reforming Traditional Zoning".

㊸ Wright, *Building the Dream*, 279.

㊹ Hare, "Reforming Traditional Zoning".

㊺ Lenore Weitzman, *The Divorce Revolution* (New York: Free Press, 1985).

㊻ Susan Anderson Khleif, "Housing Needs of Single Parent Mothers," *Building for Women*, ed. Keller, 25－26.

㊼ Howard S. Shapiro and Emilie Lounsberry, "Hard Times Forcing Grown Children Back to Nest," *The Sunday Camera* (New Jersey), 13

March 1983, section D, 1.

㊽ Markson and Hess, "Older Women in the City," 130.

㊾ Gray Panthers, "Age and Youth... Together for a Change," offset fact sheet, 未註明日期，未標頁碼。

㊿ *Women Today*, 22 March 1982, 34.

�51 Markson and Hess, "Older Women in the City," 136.

�52 Melinda Beck, "The Geezer Boom," *Newsweek*, special issue, "The 21st-Century Family," Winter/Spring 1990, 66.

�53 同前註，62－63。

�54 Katrin Adam, Susan E. Aitcheson, and Joan Forrester Sprague, "Women's Development Corporation," *Heresies*, "Making Room: Women and Architecture," issue 11, vol. 3, no. 3 (1981): 19－20; interview with Susan E. Aitcheson, Development Director, and Alma Felix Green, President, Women's Development Corporation, August 1989. 需要進一步資料，請聯絡 WDC，地址是 861A Broad Street, Providence, Rhode Island 02907.

�55 若需要關於婦女研究與開發中心或加菲爾公共地產（Garfield Commons）的更多資訊，請與執行長 Maureen Wood 聯繫。地址是：727 Ezzard Charles Drive, Cincinnati, Ohio 45203；電話：（513）721－1841.

�56 Karen A. Franck, "At Home in the Future: Feminist Visions and Some Built Examples," 未出版論文，New Jersey Institute of Technology, 1986.

�57 若需要更多資料，請寫信到：Lyn Adamsun, Constance Hamilton Housing Co-operative, 523 Melita Cr., Toronto, Ontario, Canada.

�58 關於加拿大女性為自身所提議的住宅計劃之最新資訊，參見 Gerda R. Wekerle, *Women's Housing Projects in Eight Canadian Cities* (Toron-

to: Canada Housing and Mortgage Corporation, 1988），關於美國這方面的情形，參見 Karen A. Franck and Sherry Ahrentzen, eds., *New Households, New Housing* (New York: Van Nostrand Reinhold, 1989).

�59 這段對瑞典集體住宅歷史的描述與摘要，是根據以下兩篇文章：Dick Urban Vestbro, "Collective Housing Units in Sweden," *Women and Environments* 4, no. 3 (December 1980 － January 1981): 8 － 9；以及 Ellen Perry Berkeley, "The Swedish Servicehus," *Architecture Plus* (May 1973): 56 － 59.

㊿ 1930 年，建築師伊莉莎白・柯依特（Elisabeth Coit）在她的地標住宅（landmark housing）研究中，就已提出這個主張。參見 Elisabeth Coit, "Notes on the Design and Construction of the Dwelling Units for the Lower-Income Family," *The Octagon* (October 1941): 10 － 30，以及（November 1941): 7 － 22.

�61 C. Richard Hatch, *The Scope of Social Architecture* (New York: Van Nostrand Reinhold, 1979), 23, 32, 35.

�62 Nicholas John Habraken, *Supports: An Alternative to Mass Housing* (Cambridge, Mass.: MIT Press, 1964).

�63 Roberto Diaz and Amy Kates, "Livingtogetherness in Denmark," *Colloqui, A Journal of Planning and Urban Issues*, special issue, "The Family" (Spring, 1987): 4 － 7。關於丹麥共同式住宅的完整資料，參看 Kathryn McCamant and Charles Durret, *Co-Housing, A Contemporary Approach to Housing Ourselves* (Berkeley: Habitat Press, 1988).

�64 Ellisa Dennis, "Shared Housing: An Innovative Approach," *Shelterforce* 12, no. 1 (July-September 1989): 12 － 15.

安適家居的未來

住宅與人類解放

女人的環境想像

女人是未來的建築師

160 我開始想像

規劃一棟房屋、一座公園……

一座城市在我的頭顱裡面等待

它啃噬著核心，想要破繭誕生：

如何設計第一座

月亮之城？我如何能預見這座城市？

因我們所有的人，皆已熟悉封閉的空間、帷幕、沙龍、

悶熱的閣樓、修道院的精巧發明

——安菊‧瑞區（Adrienne Rich）

〈地景建築師的第四個月〉

　　在思考未來的前景時，我們可以非常合理地問，我們可以建造讓所有女人過著獨立自主生活的家嗎？在那裡，家事和養育工作與性別無關；在那裡，我們可以教導孩子去相信人類潛能，而非性別角色；在那裡，孩子可以由核心家庭或是其他可選擇的家庭形式扶養長大，這些家庭由男人、老人、養父母、女人或是親身父母組成。

　　預想全然不同的未來並非易事。當我們幻想之際，通常想像的是某種現時狀況的「改良」版本。我們能夠想像免於性別歧視、種族歧視、階級歧視之未來的能力，就某種程度而言，是隨著這種自由已經存在的程度而定。然而，既然我們已經能夠設想非性別歧視的未來前景，我們便開始克服現在的性別歧視。以建築的術語來說，那意味著當我們還居住在性別歧視的社會時，我們很難構想出「已經解放的人的住宅」，但是，就我們能做到的程度而論，我們已經藉著重塑今日的我們，來再造明日的住宅。

　　我們和我們的小孩所生活的未來，可能是**她未來**（SHE future）或**他未來**（HE future）（未來學者詹姆斯・羅伯森〔James Robertson〕創造了這兩個字眼）。她未來是健全的、人性的、注重生態的；其新的界域是心理與社會的，而非科技與經濟的。在她未來裡，人的發展比物的發展來得重要。他未來則充斥著過度擴張主義的、工業的、高科技的生活方式，依賴進步的科學，去擴展像太空殖民、原子能、基因工程等領域的物質成長。在他未來裡，個人照顧和社會服務將會日益制度化與專業化。①

　　在這兩種互為對比的未來中，住宅與家戶會如何呢？為了讓這個對比更加生動，我選了幾個 1980 年代所寫的例子；它們似乎已經過時，像是預測家用電腦對家居生活的劇烈衝擊，不過 1970 年代早期一些女性主義者所描繪的其他藍圖，描寫了以人類價值之平等與個體之自立為原則所設計的住屋，至今似乎還是遙不可及的夢想。我並不假設他未來或她未來，以及兩者所蘊藏的價值，全然只與性別有關。相反地，將我們自己投射進入未來的這兩幅「圖像」中，便可以開始更清楚地經驗和看見世界現在的面貌，以及它能夠成為的模樣。

　　他未來的第一幅「圖像」，來自 1983 年 4 月《科學文摘》（*Science Digest*）一篇討論光纖資料傳輸和高速電腦的文章。在闡述通訊科技已從「低速齒輪進步到曲航（warp drive）」後，作者預測「到西元兩千年時，世界將迥異於我們今日所見」。為舉例說明，他「將鏡頭對準西元兩千年的一個尋常家庭」：

161

　　馬克・班特利（Mark Bentley）是一位任職於國際核融合公司的幫浦設計師，今天只需在家工作。他沒什麼需要到電廠上班的理由，因爲他所要做的事只是和審核委員會討論新的幫浦設計草圖。這在電腦螢幕上就可以很容易地操作。此外，他今天想多花一些時間和家人相處。終端機整天都可以用，因爲他的太太提芬妮（Tiffany）可以利用家裏另一台終端機購物和更新小孩每月的體格資料。對八歲的小馬克來説，這將會造成某些不便，因爲他需要用那台終端機來上音樂課和做數學測驗；對小馬克的姐姐也有些不方便，她要用它和朋友討論功課。但提芬妮總算把這些問題都解決了。②

　　你可以觀察到，僅管提芬妮可以在那安適的、佈滿長春藤的電子別墅裡進行採購，她依然要負責平息核心家庭小巢中發生的種種惱人事件，照顧孩子們，並且操心晚餐要買什麼來料理。那麼未來的電腦化小屋如何能夠解放「工作」的妻子和母親呢？艾文・托佛勒（Alvin Toffler）在《第三波》（*The Third Wave,* 1981）中興奮地宣稱，家用電腦讓祕書得以在家工作，並照料幼小的孩童。毫不意外地，托佛勒並未提及在家中工作的男性要分擔養育孩童的工作。③

162

　　另一個「迥異於今日世界」的他未來的例子，是 1981 年 1 月《圖解機械》（*Mechanix Illustrated*）裡一篇討論機器人的文章，其中提到：「家將會是……由中央控制的電腦做思考工作的機器人……會掌理家庭的繁雜瑣事，從吸塵打掃到割草坪……中央電腦保有各種家務補給的清單，小至鹽和胡椒，缺少它們時便

訂購……如果家庭主婦想要烹調一些異國料理，她可以輸入菜單給機器人，那麼它就會張羅材料，訂購碰巧手邊缺少的物品」。④這個家庭的「主婦」很難說是得到解放的女人；假如她知道什麼對她是好的，她會找來提芬妮，並組織一個意識覺醒團體。

我們千萬不要被這種狡詐的景象給愚弄了：一個充斥科技裝置的解放未來。這種景象不過是父權體制的詭辯。科技當然免除了許多家居和工業勞動的沉重體力負擔，但它從未使女人或男人免於性別角色的桎梏。

長久以來，男人試圖使女人相信，「省力設備」的炫耀性消費將使她們不必再爲無聊的家事耗盡氣力。在 1930 年代，企業宣傳推銷設備齊全、電力系統完善的理想廚房，以之作爲「現代生活」的優良保證，而其焦點集中在「電力是她的僕人」這個口號上。⑤今天宣傳的語調還是一樣，只不過談論家庭解放的語言改用「電腦術語」罷了。

毫無疑問地，到了公元兩千年，會使用電腦將是一項基本技能。根據傳播專家珍・齊莫曼（Jan Zimmerman）的說法，不會使用電腦的人將會處於資訊匱乏的狀態，無法進行許多日常活動，而且必定會缺乏權力。齊莫曼同意家用電腦可以減輕家務、減少跑腿辦事所花的時間、支持分擔做父母親的責任，以及爲男人、女人和家庭提供無數其他好處。但是，她用下面的警告來做結論：「女人能使用電腦……或電腦能利用女人，正如同其他科技所爲……。電子通訊替代了面對面的接觸，可能再度將女人孤立於家中……女人可能發現她們再度成爲郊區鍍金鐵籠中的囚犯，她們的雙足被電纜、光纖和隱形的電磁波鎖鍊所困」。⑥此

163　外，利用家用電腦去付賬、訂購食品雜貨和做研究，勢將削減傳統上由女性擔任的付薪工作，包括銀行出納員、雜貨店雇員、記帳員和圖書管理員等。

著重於科技的他未來，對女人而言，看起來和他現在（HE present）如出一轍（參見圖 25）。機器人、家用電腦和「智慧屋」（smart house）對女人解放的助益，比起真空吸塵器和電視機，也好不到那裡去。致力於將房屋電腦化的男性工程師，沒有看到核心家庭模型以外的家戶，他們正將未來複製成那些過去使人舒服安適的家居情境。

那麼她未來有什麼不同呢？1973 年人類學家瑪格麗特・米德（Margaret Mead）寫道：「當務之急是要避免所謂的郊區住家恐怖而無所依靠的小小慘狀。郊區住家用盡了空前大量的硬體設備，創造出空前的污染，也製造出不快樂的人們」。⑦1981年貝蒂・弗利丹（Betty Friedan）贊同道：「正是實質的、實際的房屋……使人不能超越古老的性別角色，這種角色經常將我們監禁在彼此折磨的家庭中。我不斷想起……一幢設備齊全的孤立房屋，每個女人整天獨自作事；這使我們比起我們的母親或祖母花費更多時間做家事——並迫使自己的先生在掙錢付帳單的競賽中，得到潰瘍或早發性心臟病的慘痛代價」。⑧

但是，替代性的選擇是什麼呢？前一章討論的各種措施，例如改良單一家庭的土地使用分區、將附屬公寓合法化，以及提供社區服務，像小孩和老年人的看護與公共洗衣店，都應該得到有力的支持，因為它們都是迫切需要的。但是，不要將它們誤解成「解決方案」。畢竟這些不會為女人帶來平等，或是改變男人與

多成人的生活團體提供許多人際互動的機會。兩個女人在廚房工作、閒談，家裡的其他成員則從事娛樂和嗜好活動。作者宣稱，小孩子特別可以在這種多成人生活團體建立的豐富環境裡受益良多。

核心家庭裡僅有少數人可以互動，因而大部分的活動都傾向個人化。賺錢養家的父親剛下班回家，喝著啤酒，輕鬆一下，看他最喜歡的運動比賽轉播；而負責家管的母親則準備晚飯。小孩放學回來，似乎想找個人講講話。

圖 25　這些圖畫和解說文字出現在 1976 年 4 月號《未來主義者》雜誌，詹姆斯・雷米（James Ramey）的文章〈多成人住戶：未來的生活團體〉（Multi-Adult Households: Living Groups of the Future）（p.82 – 83）。即使在「激進未來」的非核心家庭裡（上圖），女人和男人仍然從事同樣的傳統工作和家庭角色。這種傳統是 1970 年代的特徵（下圖），並延續到整個 1980 年代，即使全職就業婦女的人數已經大量增加。繪圖者 H. Ronald Graff，感謝 The World Future Society 提供圖片。

家居生活的關係，因爲這些措施大都忽略了最初造成問題的基本價值。只有當我們能夠立足於對工作、家庭生活與性別角色的重新概念化，來想像未來的藍圖時，走出傳統住家和社區的眞正令人滿意的替選方案，才能夠浮現。

在第三章裡，我搭連上公共空間來探討平等（equality）和公平（equity）這兩個觀念。在這裡，檢視居住平等（housing equality）相對於居住公平（housing equity）的意涵與未來的關係，應該是恰當的。前者象徵著熟悉的美國夢、傳統家庭的理想化、郊區住房、房屋所有權、一致性。後者則提出非常不同的夢想，在其中，社會的基本單位是人，而不是家庭──公認的配偶支持，將被依據每個女人、男人和小孩的不同需要而施以援助的較大「社會家庭」所取代。下文關於她未來裡住家和社區的「圖像」，將描述這些價值如何在建築上表現出來。

住宅與人類解放

和女人一起安居家中
她們的能力完全發揮
我計算我的手指，祈願它們宛若建築物
我計算我的腳，祈願它們宛若鐵錘
我計算我的手臂，祈願它們宛若推土機
我觀望我的眼睛，祈願它們宛若幾何學
我觀望我的頭腦，祈願它是個羅盤
我觀望我的心，祈願它是棟建築

我觀望我的子宮，祈願是我設計了它。

（法蘭西絲‧懷艾特〔Frances Whyatt〕，〈她們的手藝〉）⑨

蘇拉密‧費爾斯通（Shulamith Firestone）在其《性的辯證：女性主義革命的案例》（*The Dialectic of Sex: The Case for Feminist Revolution*, 1970）一書中，提議使用家戶（household）替代生物的／法律的家庭（family），家戶意指「不具有特定關係的一大羣人，在不特定的一段時間裡共同生活」。這些家戶住在像小城鎮或大校園般規模的複合體裡：「我們可能擁有一些自主的小單位住屋——預製的組合零件，可以方便又迅速地組裝和拆卸……以及中央的永久性建築物，可以滿足社區整體的需求，或許像是具社會化功能之「學生會」的類似組織，餐館、大型的電腦銀行、現代的通訊中心……以及任何電腦控制的社區中，任何可能需要的東西」。⑩

有著暫住的人口與彼此鄰近的居住、工作、社會空間組合而成的大學區，是個符合邏輯的模型，可以作為 1970 年代——充滿政治抗議和校園示威的十年——提出另類社區的基礎。1972年克雷格‧霍格特（Craig Hodgetts）、肯特‧霍格特（Kent Hodgetts）和維琪‧霍格特（Vicki Hodgetts）設計出更為精緻的校園計劃，歡快地稱之為「個體建築之誕生」。他們的可移動之營地系統，將建造在現有郊區的廣大領域上。在他們的「解放社區」中，男人、女人和六、七歲以上的小孩，均是自主的。每個人都配有一間私人臥房、工作室、廚房和浴室。選擇獨自生活的孩子，可以安全地使用絕不會過熱的微波爐。上述這些營地可以聚集在一起，也可以分開而構成新的形式。藉著連絡各個單位

166

的走廊中，一種懸掛於天花板軌道的複牆系統，房間可以隨心所欲的增加或改變成任何尺寸。兩個人可以打開介於他們各自單位之間的走廊，形成一個私密的房屋。三或四個人亦可如法炮製。公共商店、劇院、教室、圖書館、幼兒看護等等，位在相交的廊道上。⑪這種個體建築的想像藍圖，並非空中樓閣，誠如前一章所述，必要的建築技術都已經具備。

在七〇年代寫作的其他婦女運動者相信，女人唯有彼此住在一起，才得以自主。激進的女性主義刊物《階梯》（*The Ladder*）的發言人，建議「一個女性得以在環境中解放的社會，將是個沒有男人，或是女人擁有權力的社會，而這和建築沒有多大關係」。⑫潔蔓・葛利爾（Germaine Greer）反駁這個論點，認為全屬女人的社區對女人而言，在個人意義上是正面的，但在政治上卻沒有用處：「那跟中世紀的修女院沒什麼兩樣，在那裡女人拒絕擔任她們的社會與生物角色，這雖然能獲致智識和道德上的成就，對改變現狀卻沒有任何幫助」。⑬

瑪麗・達利（Mary Daly）是一位女性主義神學家，她不同意葛利爾的論點。達利寫道：「〔女人革命的〕過程涉及創造一種新空間，在其中女人可以自由地成為自己，擁有真實且有意義的其他選擇，而有別於父權體制之封閉空間所提供的認同」。⑭達利宣稱，為女人建立分離主義的空間，不僅是安逸的逃避主義，更是一項激進的政治行動。

在最壞的情況裡，分離主義被解釋成「憎恨男人」，最佳的情況則是拒絕男人。有時兩者均屬真實，但並非總是如此。分離主義也和選擇與女人一起生活有關，在 1960 年代世界各地的城

市和郊區中，同性戀和異性戀女人做了如此的抉擇，被視爲婦女運動直接的副產品。許多女人組織了僅有女人的公社，她們都曾居住在男女混雜的社區，卻發現這種社區中有令人無法忍受的男性宰制。1960 年代曾建立了其他男女皆有的公社，在其中性別角色完全被拋棄，像是蘇格蘭的芬德洪（Findhorn, 1962）、維吉尼亞州的雙橡園（Twin Oaks, 1966），那裡有同性戀、雙性戀和異性戀的女人；母職和童年是「社區事務」，父親與兒童的接觸和母親一樣多。今天這兩個社區依然持續運作。⑮

　　不論是眞實的實驗或虛構的故事，爲了設計支持人類平等的社區，必須鼓勵一種家居安排，在其中，任何人或一羣人可以不限時間長短，或是爲了任何目的，像是政治、經濟、社會、宗教和／或性的目的，而選擇與任何人住在一起。一致性與匿名性——現今制度性空間的特徵——也必須被自主個體間的合作所取代，例如悌許‧索墨斯（Tish Sommers）描述的她未來的看護之家：　167

　　　　最後棲息處（The Last Perch）〔將是〕彼此能共處的人們所居住的社區，一些可以走動的人和其他人能在美麗歡樂的環境裡度其餘生。與現今機構的關鍵差別，在於棲息處的人可掌握他們的環境，他們選擇誰可以進入，供應什麼樣式的食物，酒吧中可取得什麼飲料，室內陳設和社交安排是什麼，以及誰被允許來研究他們以交換特殊服務。他們有機會去使用印刷機，當然，也包括電腦，而且或許可以製作自己的電視節目。美麗的合作花園繁花盛開，緊隨他們的餘生。⑯

索墨斯也提議她未來將包含：世代間的（intergeneration-al）互助鄰里，這是需要看護的人可以共享的居住設施；兩個或更多的人，由於共享資源、目標、價值和生活方式而組成新家庭，而非因血緣關係、法律束縛或婚姻而組成家庭；有廣闊屋頂日光浴室的城市，採用太陽能，並擴大當地的家庭花園與食物處理；以及美國非武裝服務（United States Unarmed Services），這個組織徵召各個年齡未受僱的人，從事能源節約計劃。⑰

目前，關於未來主義的非性別歧視腳本（如索墨斯所提供的）寫作，最豐富的來源或許是蘊藏於女性主義的科幻小說之中。像烏蘇拉・拉關（Ursula Le Guin），瓊納・露絲（Joanna Russ）和瑪姬・皮爾希（Marge Piercy）等作家，生動地描繪虛構的社區，賦予它們激進的平等主義，廢除權力層級；基因科技也使人類生殖掙脫了性別的生理狀態（嬰兒在體外子宮孕育，陰陽人可以既是母親，又是父親）；而且所有的人，包括小孩在內，僅僅由於他們是人，就是完全獨立且得到平等的評價。在這些想像的社會裡，性欲的、經濟的、家庭的，以及男性／女性的關係，被巧妙地重新設計，植物、動物、人和土地都生活在生態和諧之中。⑱

然而，當社會的與形上學的空間小心翼翼地在這些文學作品中重建時，營造的空間，如果有寫到的話，卻變得模糊曖昧。為何如此？或許，因為我們「理性的」西方文化阻礙了孩童早期自然擁有的空間想像，那時世界大都是感覺和非口語的。幼小的兒童藉著蠟筆塗鴉和用字母積木堆砌的結構，毫無阻礙地傳達他們的意思。他們是砂堡、雪堡和樹屋的建築師。當我們學習去讀、

168

寫、說的時候，對那些塗鴉與世界的三度空間模型的依賴就減少了。到我們成人的時候，假如嘗試用繪畫的方式表達想法，通常會感到歉意與尷尬，因為畫得「像小孩畫的一樣粗糙」。

　　廉價相機的廣泛使用，更進一步消除了人們與其周遭物理環境的直接親密接觸。人們不再親手「製作」值得紀念的地方和事件的圖片，而只是把它們「拍攝」下來。人們利用空間來清楚表達的能力，由於物理空間是如此難以用文字描述，而更加受到阻礙。「一幅畫勝過千言萬語」這樣的陳腔濫調完全正確。在這種情況下，就可以瞭解為什麼女性主義科幻小說作家，很少運用她們創造性的想像，去發明她們的新社會可以建造的物理結構和社區，以便她們自己及其擁護的女性主義價值得以居住其中。

女人的環境想像

　　為了讓女人更加認識營造空間是社會關係之表現的重要性，我在 1974 年參加一項與諾爾・菲利斯・伯克比（Noel Phyllis Birkby）合作的兩年計劃。這個計劃是在全美國我們所指導的工作坊裡，要求女性畫出她們對於環境的想像。我們盡量使這些參與者在年齡、生活方式、經驗和所受教育各方面有所不同。⑲計劃的發起人伯克比和我從不同而互補的觀點來作這個試驗：她是一位建築師，她的女性主義使她得以批判性地覺察到建築學和她的專業訓練中，男性主宰的特質；我則是建築學的教師，因女性主義而轉變了我對定義、創造及學習知識之各種方式的理解。

　　從一開始，我們就沒有打算做一個傳統的學術研究。相反

的，我們想要創立一個可以培育環境意識的討論會，在其中女人能夠描述並開放地討論她們的環境經驗——挫折、威脅與限制她們活動的事物；增進、支持其日常生活的事物；以及在她們自己設計的世界中，理想上會包含在周遭環境裡的事物。我們要求工作坊的參與者把這些畫下來，因為要描述空間世界，很適合用圖畫來溝通。我們強調的是圖畫可作為個人探索的工具，而不強調最後視覺上的結果。

　　我們鼓勵女人幻想，因為我們相信夢想的力量可以促進社會和個人的轉變——這正是婦女運動的重要目標。僅管我們受到教導，認為幻想是浪費時間、不切實際，而白日夢是一種懶惰，幻想仍然棲身於我們每個人心中。幻想是原初的創造性、發明、解決問題的根源，而非偷懶地逃避現實。深刻地關注幻想中無所羈絆的視覺景致，將有助於我們去想像調整不合適空間的替代選擇，並提昇對於環境的期許。正如一位工作坊的參與者解釋道：「假如這是妳的幻想，而且得到允許去幻想……並因此得到贊許，它就不必遵守任何事情。這種得到自由的良機，真正讓人有如脫韁野馬，察覺到她們真實的情感與需求。這與判斷無關，也與智力無關」。⑳

　　伯克比和我在女性主義研討會、婦女組織的聚會、女子規劃與建築學校（Women's School of Planning and Architecture, WSPA）（這個全國性的夏季課程在 1974 年由我們和其他五個女人共同創立〔參見謝誌和導論的註⑤〕）的上課期間所舉辦的工作坊裡，收集了數百張圖畫。各個工作坊的參與女性在十五到六十位之間。她們大部份是白人婦女，但並非全部都是，年齡層含

括接近二十歲到七十歲出頭。絕大部份是介於廿五至四十五歲間，受過良好教育；許多人曾經取得大學文憑；大多數是受僱者或正在求職中，僅有少部份人是全職家庭主婦。

　　參加工作坊的人進入房間，房裡提供長卷的紙和很多彩色麥克筆，散置地板各處。我們引導女人放輕鬆，閤上眼睛，想像著她們心目中理想的生活環境。經過長時間的靜默，我們發問：「它像什麼？」「什麼大小和形狀？」「用什麼做成的？」「它位於哪裡？」「妳在那兒做什麼？」「有其他什麼人在那裡？」「在哪裡？」等等。想到了畫面，女人們就安靜地畫了起來，藉由自由聯想讓影像馳騁。過了二十到三十分鐘，她們停筆互相看對方的草圖，然後每個女人依序談論剛才過程的經驗、她畫的圖是什麼意思，以及這兩者和其他參與者是否有關連。我們通常會將這些對話錄下來。以下是典型的談話內容：「在這些幻想背後，帶有一種尋常無奇的領悟。我知道這些需求從何而來，也感覺到它們。我能將這些圖中的訊息說出來，因為我曾經歷過許多相同的挫折或需求，或是白日夢。這使我真正感覺到與其他女人相互連繫」。㉑

　　隨著收集的草圖越來越多，我們開始注意到參與者之間，共同經驗與願望的類型。有四個「主題」浮現了：女人需要私密、安全的空間；她們想要擁有對於誰能夠進入、為何進入這個空間，以及停留多久的掌控權；她們希望住處的佈置，能夠適應她們的心情、活動，以及和別人關係的變化；她們也覺得與可以安撫和刺激感官的自然及自然材料接觸，非常重要。

　　例如一個女人幻想她的住所是「完全開放的圓形彩色稜鏡，

170

周遭佈滿了綠樹和水仙花」，而她和丈夫分別住在「他們自己夢想的建築物中。」另一個女人的有機「蝸居」隨著人類不同生命週期的階段——從出生到退休——而成長。第三個女人則畫了「一間非常柔軟，能飛到任何地方的房子，它會成長，每當我想要從事新的計劃時，就會有新房間，並且，它還有非常突出的特色：所有房間都能神奇地自動清理乾淨。」㉒（圖 26 到圖 30 呈現了有關這些主題的，其他具有想像力的視覺表現。）

有一些因素可能使這些幻想圖畫有所偏頗。整個畫圖過程是在受支持的氣氛下進行的，參與者得到鼓勵去幻想非性別歧視的、豐富的，而且能顧及她們需要的環境。如果我們當初是要求參與者去想像其夢想的住宅，而非理想的想像環境，大部份人可能傾向於畫出各式各樣的單一家庭住宅；如果我們收集到更多低教育程度、弱勢、低收入女人所畫的圖，就可能看到一種對傳統房屋和鄰里的強烈偏好，因為它們象徵這些人通常難以獲得的社會地位與安全。

因此，我們所收集的幻想圖畫，僅僅對某些女人的住家選擇提供了雖具詩意、但卻有限的洞見，這是因為在 1970 年代時，我們覺得重要的是工作坊對參與者個人和政治上的衝擊。然而，接受引導的作畫練習，仍然可以用作他途。畫圖有助於打破專業設計者與低收入的使用團體，特別是以英語為第二語言的團體，兩者之間的隔閡。例如，在設計向上村（Villa Excelsior）（參見第五章）時，「婦女開發組織」的建築師給居民各種不同顏色和形狀的紙張，每種象徵一項特定活動，像是睡覺、烹飪或社交，來為居民自己的公寓創造樓面配置。在過程中，建築師要求

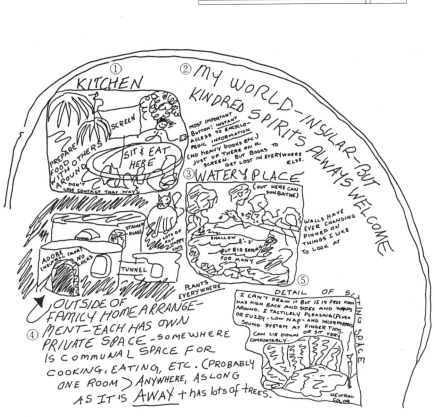

①廚房
②我的孤立世界，但是家族成員總是受到歡迎
③有水的地方
④家庭以外的家居安排，除某處有烹飪、用餐的公用空間（可能是一個房間），每個人都有私人空間，任何地方都可以，只要有一些距離，而且有很多樹。
⑤坐臥空間的細節

圖 26 〈我的家族精神世界〉（My World of Kindred Spirits），畫中這個全職家管的母親將自己放在她「家族精神的理想世界」的廚房裡，但她也畫了其他人和一台電腦，以確保在感覺如此愉悅的家居生活中不會孤立。這張畫表現了公共空間，以及用泥磚、彩色玻璃造成的分隔但彼此相連的私人空間，在概念上類似第六章描述的大學校園與露營地架構的「個體建築」。

①我的所有東西都可以縮小塞進針箍裏，四處帶著走，加點水就可以變回來
②因為我需要一個安全穩固的依靠，但是我也想要一個看到所有景物的視線
③可以吃的房子：屋子可以藉由吃來改變
④世上最好的樹（做樹屋）
⑤我所有的朋友可以住在一起有多餘的空間可以讓我們聚會一架飛機

圖 27 〈可以吃的房子〉（Edible House），這是一位單身職業婦女所畫的幻想樹屋。屋子的結構可以藉吃來改變，完全有效使用能源且可以攜帶；它可以「濃縮塞到頂針裡，然後帶著走」。住在那裡的一羣朋友（「我們」）每個人都是自主的，但是「與所有其他人都有關係」（見圖右下角）。

①一些小雨　②美味食物　③火爐　④戶外沐浴　⑤計劃　⑥存在
⑦思考　⑧工作　⑨起居　⑩雜物貯藏　⑪分區　⑫穩定的線
⑬牆可依精神需求和訪客人數來移進移出

圖 28　〈存在之屋〉（Existential House）。畫中這位三十幾歲有兩個小孩的已婚婦女，希望她的夢中之屋能隨著她的心情和實際需求的改變而調整：「牆可依精神需求和訪客人數來移進移出」。她用靠近住處入口的一把大鑰匙，來象徵她對空間隱私和控制權的強烈需求（圖左）。

①朋友　②索求　③陽光　④噪音　⑤愛　⑥微風
⑦需要的時候就有熱軟糖聖代　⑧無論何時（除了晚上）
⑨不下雨，除了晚上有雷雨　⑩我　⑪書　⑫和善的小城市
⑬開／關可依需求中間可以變化完全可以改變的外殼可以鎖，可以打開，可以
　看見，也可以消失依照需求
⑭像偏光鏡　⑮和風　⑯私人的海灘，有邀請才能進來　⑰海洋　⑱偶而有曼蒂的
　朋友

圖 29　〈瑪莉的空間〉（Marie's Space）。瑪莉是一位單親媽媽，她設計
一個透光且帶有「完全可變之外殼」的圓頂，它像是偏光透鏡，隨著日光
和溫度的狀況而調整。各種索求和噪音「會被彈開」，愛與微風則毫無阻
礙地進入。注意圖中前景明顯的「無爭吵控制點」（no hassle control
point），瑪莉的女兒和朋友們要進她家，就必須先通過這裡。

①二個套房 ②安靜的研讀空間 ③起居室、訪客空間 ④臥室 ⑤書房和藝術工作室 ⑥共同起居室 ⑦大廚房
⑧圖書室 ⑨大型宴會室 ⑩用餐空間 ⑪備用臥室 ⑫立體音響、電影銀幕 ⑬隔音的尖叫室（或天文台）
⑭錄音室、音樂室 ⑮雜貨店 ⑯健身房 ⑰三溫暖 ⑱運動

圖30 〈聯排集合住宅〉（Congregate Row Housing）。畫這幅圖的紐約客（New Yorker）用位於地下室和樓頂
的通道，來連接一個都市街區中的聯排私人住屋。她這個創新的設計鄰近良好的大眾運輸系統，並且包含許多共享
空間和支援性服務，例如戶外屋頂花園。「隔音的尖叫室和天文館」、音樂間和錄音工作室、攝影暗房、有蒸汽浴
的健身溫泉、販賣藝術品的地方和雜貨店、大型公共廚房—用餐室、宴會空間和客房。她的許多「幻想」都包含
在第五章所描述與圖解的女性主義的真實住宅計畫中。

每個女人定義並圍出一個專屬於她自己的特別空間，用心形的紙
做代表，這變成一項重要且可實行的設計準則。然後，建築師從
這些拼貼發展出建築物的樓面配置架構。雖然這個過程困難而費
時，但能找出更好、更敏感的設計方案，並提昇使用者的自尊。

　　畫作的另一個用途，是從事學術研究。1984 年，都市規劃
師賈桂琳·里維特（Jacqueline Leavitt）和環境心理學家蘇
珊·沙葛特（Susan Saegert）在《仕女》（*Ms.*）雜誌上做了一項
住家調查。在六千個回覆的讀者中，有 808 位回答了要求畫出理
想住家和鄰里的問題。㉓里維特和沙葛特現在正根據調查結果寫
一本書。

女人是未來的建築師

　　當女人幻想著這樣的住所──如同居住其中的人，住宅能夠
改變、成長、思考且敏感地回應人的需求──時，她們正表現出
一種直觀的理解，即地方的建造和生活的塑造之間，有不可避免
的關連。由於活在權力的邊陲，並遭受男性主宰的制度擠向邊
緣，女人已經學會從外面來看這個世界。邊緣性的經驗使女人發
展出同情其他人的能力，特別是社會中的弱勢者。這種能力對於
創造能夠促進人類平等的新空間，是非常重要的。

　　女人必須能夠意識到她們受到庇護的權利，以及影響政府政
策的潛力。在塑造庇護居所上，她們需要扮演更重要的角色，全
面地參與住宅供給的過程，從計劃鄰里和社區發展，到設計、建
造、出售、維護它們，還有建立公共控制，諸如營造與住宅法

規，以及住宅與再開發的有關當局。她們必須針對其生活與工作的空間性質，運用判斷和做出決定，並認可那些使她們與資源最少的團體，能夠生活得更爲安適的提議。

　　對負擔得起的庇護居所的迫切需求，正將全世界的女人結合爲新的、國際性的姊妹情誼。1975 年聯合國開始了「女性十年」（Decade for Women）的活動，到了 1985 年的奈洛比（Nairobi）會議，則將整個活動推向高潮並畫上句點。這個歷史性的事件揭明了全球女人普遍的貧窮、饑餓、文盲和無家可歸。如今，大家逐漸了解到，開發中國家的女人對於庇護居所的需求，和北美洲的低收入女人不相上下。

　　從第一世界的貧民窟和公共住宅計劃，到第三世界散佈各處的違建聚落，女人生活於擁擠不堪、危險、不衛生，而且缺少基本設備的住屋裡——這些環境日益惡化——全球經濟不景氣、武力擴張和債務危機，使得許多政府將可以負擔的住宅視爲不具優先性，造成前述現象更形惡化。全球性的女性貧窮意味著她們有許多人只能負擔有限的基礎設施服務，例如豎坑廁所、公共消防栓、下水道和未鋪面的道路。由於缺乏足夠的衛生設備，明顯地增加了健康的風險。

　　女人的工資普遍低落，這意味了只有較少的住宅單位是負擔得起的，以及家戶收入經常不足以符合補助住宅的合格標準。全世界女人的高文盲率限制她們取得補助住宅的相關訊息，這些訊息通常都刊登在報紙和住宅管理當局的公告上，而複雜的申請表格和必需文件，更阻礙許多女人成爲成功的申請者。在許多國家裡，女人的法律地位否認其擁有土地的權利，這表示她們不能保

177

護自身和小孩免於家庭的不穩定與暴力，或是提供抵押品以取得信用或資金。據估計，全世界的家庭中，有三分之一是由女人當家；在非洲的某些部份及許多都市地帶，特別是拉丁美洲，這個數字超過 50％，而中美洲的難民營和北美的公共住宅社區裡，更是超過了 90％。然而，對男性當家家庭的普遍偏袒，確保了在評選可負擔的出租和補助住宅受益者的過程中，剔除了女人當家的家庭。㉔

女人和孩童無家可歸的現象，尋常而普遍地發生在許多第三世界的城市中，如今也蔓延至美國和加拿大。1960 年到 1989 年間，一些主要戰爭已造成兩千五百萬到三千萬的難民，其中大部份是女人和孩童，尤其是在亞洲、非洲和拉丁美洲。㉕無家可歸且經常是守寡的女性難民，在難民營等待重新安置的期間，經常遭受強暴，這肯定是政治酷刑的一種形式。1991 年波斯灣戰爭造成約 450,000 名庫德人從伊拉克逃到土耳其邊境，在悲慘的山中營區落腳。難民中有特別多的孩童死亡，大都是因營養不良、遭到遺棄，以及脫水。㉖

178

當第一世界和第三世界國家的女人分享她們各式各樣的住屋經驗與策略，她們就增進了掌握住家與社區的能力，並因而要求對自己的生活、未來和小孩的福祉有更大的掌控權。這些交流更進一步增強了白種女人和有色女人、移民、原住民、鄉民、農人、被移徙的女性難民，以及庇護居所受到南非種族隔離政策影響的女人之間的團結。

除非社會珍視由於壓迫女人和其他邊緣團體，而遭受貶值的那些人類經驗面向，否則我們就無法創造出全然支持性的、使生

活更好的環境。同樣地，唯有所有女人的經驗眞正地被納入考
慮，關於性別的有效理論——不管是直接討論環境或其他議題
——才得以出現。這意味著我們要認識到，對許多女人而言，在
生活中，種族、族羣或階級，至少和性別一樣重要。

　　要邁向這些目標，需要有更多的研究，來比較開發中國家和
已開發國家的女人對於環境的需求，解釋不同族羣的女人在都市
鄰里中的差異，並且揭露女同性戀、殘障女人和鄉村女人的孤立
世界。我們需要知道，離了婚的母親如何應付爲雙親核心家庭設
計的郊區環境；各種不同種族和階級的女人，如何使用工作場所
和其他公共空間，如學校、機場、市區建築物和公園；以及知道
更多有關在城市和郊區裡，何時及爲什麼女人覺得安全，或是感
受到威脅。爲了彰顯女人對社會的貢獻，我們必須設置和保存對
女人而言，具有歷史重要性的遺址。應該設立一個女性主義的獎
勵計劃，以褒揚那些完全支持使用者本身需求的建築物、社區和
都市設計。

　　建築基本上是既有之社會秩序的表現。它並不容易轉變，除
非生產它的社會有所改變。建築物和聚居地的規模、複雜性、花
費，以及由管理當局、公共參與、政府和金融機構所做多如繁星
的層層決策，創造出負荷過重且痛苦的牛步化過程。然而，營造
環境的性質乃是它能夠提示世界的轉變，也能夠提出轉變的方
法。假如我們要設計一個重視所有人的社會，更多的建築師和規
劃者就必須成爲女性主義者，而更多的女性主義者則需要去關心
我們實質環境的設計。

179

註 釋

① James Robertson, "The Future of Work: Some Thoughts about the Roles of Women and Men in the Transition to a SHE Future," *Women's Studies International Quarterly* 4, no. 1 (1981): 83.

② J. Ray Dettling, "The Amazing Futurephone," *Science Digest*, April 1982, 88.

③ Alvin Toffler, *The Third Wave* (New York: Bantam Books, 1981), 199.

④ "Beginnings of Tomorrow," *Mechanix Illustrated*, January 1981, 107.

⑤ Carol Barkin, "Electricity Is Her Servant," *Heresies*, "Making Room: Women and Architecture," issue 11, vol. 3, no. 3 (1981): 62—63.

⑥ Jan Zimmerman, "Technology and the Future of Women: Haven't We Met Somewhere Before?" *Women's Studies International Quarterly* 4, no. 3 (1981): 355—67.

⑦ Margaret Mead, 引自 Adele Chatfield-Taylor, "Hitting Home," *Architectural Forum* (March 1973): 60.

⑧ Betty Friedan, *The Second Stage* (New York: Summit Books, 1981), 281—82.

⑨ Frances Whyatt, "The Craft of Their Hands," in *Women in Search of Utopia*, ed. Ruby Rohrlich and Elaine Hoffman Baruch (New York: Schocken, 1984), 177—79.

⑩ Schulamith Firestone, *The Dialectic of Sex: The Case for Feminist Revolution* (New York: Bantam Books, 1970), 231, 234—35.

⑪ Craig, Kent, and Vicki Hodgetts, "The Birth of Individual Architecture," *Ms.* Spring 1972, 90—91.

⑫ Chatfield-Taylor, "Hitting Home," 60.

⑬ 同前註，61.

⑭ Mary Daly, *Beyond God the Father* (Boston: Beacon Press, 1974), 40.

⑮ Rohrlich and Baruch, *Women in Search of Utopia*, 102—3.

⑯ Tish Sommers, "Making Changes: Tomorrow Is a Woman's Issue," in *Future, Technology, and Woman, Proceedings of the Conference* (San Diego: San Diego State University, Women's Studies Department, 1981), 71—72.

⑰ 同前註，70—72.

⑱ Margrit Eichler, "Science Fiction as Desirable Feminist Scenarios," *Women's Studies International Quarterly* 4, no. 1 (1981): 51—64.

⑲ 關於這個計劃的更詳細資料，參見 Noel Phyllis Birkby and Leslie Kanes Weisman, "Patritecture and Feminist Fantasies," *Liberation* 19, nos. 8 and 9 (Spring 1976): 45—52; idem, "Women's Fantasy Environments: Notes on a Project in Process," *Heresies*, "Patterns of Communication and Space among Women." vol. 1, no. 2 (May 1977): 116—17.

⑳ Noel Phyllis Birkby and Leslie Kanes Weisman, "A Woman-Built Environment: Constructive Fantasies," *Quest, Future Visions* 2, no. 1 (Summer 1975): 17—18.

㉑ 同前註，17.

㉒ 這些引言取自 Birkby-Weisman collection of women's environmental fantasies（1974—76）裡原版圖畫中的文字。

㉓ Jacqueline Leavitt, "The Single Family House: Dose It Belong in a Woman's Housing Agenda?," *Shelterforce* (July-September 1989): 8—11.

㉔ Midgley, *Women's Budget*, 2.

㉕ Caroline O. N. Moser and Linda Peake, eds., *Women, Human Settle-*

ments and Housing (New York: Tavistock Press, 1987).

㉖ "Mass Repatriation for Kurds Begins," *New York Times*, 12 May 1991, International section, 9: and Fred R. Conrad, "After the War: A Photographer's Portfolio," *New York Times*, 12 May 1991, International section, 8.

索 引

條目後的頁碼係原著頁碼，
檢索時請查正文頁邊的數碼。

257

H

巨流圖書公司　📖　圖書簡介

三 代 同 堂

─ 迷思與陷阱

胡 幼 慧 著

中國時報開卷版選爲十大好書
台北市新聞處推薦十大好書

■ 『三代同堂』不必然能享『天倫之樂』！

■ 本書從女性觀點，向你**揭露三代同堂的『七大陷阱』**：公共政策的陷阱、社會階層的陷阱、性別的陷阱、婆媳的陷阱、兒女的陷阱、世代的陷阱，以及文化的陷阱。老人究竟需要什麼？老人們喜歡『三代同堂』嗎？社會福利的制定應該要考慮到福利的「需求」，而非想當然爾地宣揚所謂傳統的「倫理道德」。

■ 本書結合理論思考與實證調查，指出在現代台灣社會中，老人真正的福利需求，並提出『新三代同堂』與『新孝倫理』的觀念；您將在此找到--『天倫之樂』的現代精神。

💣 婦女與老人福利＼家庭與社會變遷＼中國文化批判

重塑女體：美容手術的兩難
Reshaping the Female Body:
the dilemma of Cosmetic Surgery

Kathy Davis 著　　　張君玫　譯

　　美容手術顧名思義是為了美容而作的手術，但同時也是一種很危險的手術，可能反而破相，或危害健康的後遺症，惹來一身病痛，甚至失去生命。

　　這種手術的顧客百分之九十是女人，因此，女性主義者提到美容手術，總是皺緊眉頭，既氣忿美貌體制對女人的壓迫，也恨姐妹同胞們不爭氣。而這正是女性主義者的兩難：女性主義應該要同情並理解女人，但在美容手術的議題上，似乎很難不去譴責同流合污的女人。對此，作者的選擇是，先放下心裡的那把尺，傾聽女人本身的說法。

　　透過本書，你將聽到女人自己的「聲音」，深入她們的經驗，體會她們本身的兩難。此外，作者在正文與註釋中也提供了許多資料，指出美容手術的副作用和危險，尤其是爭議最多的矽膠隆乳。你將得到一個更完整的圖像，關於美容手術的善惡和兩難，而不只是聽到一個女性主義者義正詞嚴的譴責或說教。

📖 書類：女性主義＼社會學

女性主義觀點的社會學
An Introduction to Sociology
—Feminist Perspectives

Pamela Abbot & Claire Wallace 著

俞智敏　陳光達　陳素梅　張君玫　譯

........................女思潮系列.........

　　女性主義整體而言是一場致力於解放女人的運動。女人處在男流的社會中，往往被忽略、扭曲和邊緣化，換句話說，劣居從屬的地位。為了解放女人，必須瞭解、進而扭轉這種從屬的狀況。女性主義就從這一點出發，重建知識的生產途徑，破除男流社會的迷思。女性主義的知識，解釋了女人身為女人的經驗。

　　女性主義並不是社會學中的一種理論觀點，但女性主義從根本挑戰了男流社會學自以為是的理論假設，並主張社會學的理論、方法和解釋有重新建構的必要。本書就從顛覆男流「教科書」著手，一點一滴剖析女性主義如何改寫男流社會學的版圖。

◆ 社會學＼女性主義

女性主義思想：
慾望、權力及學術論述

Feminist Thought: Desire 、 Power
and Academic Discourse

Patricia T. Clough 著　　夏 傳 位 譯

......... 女思潮系列

　　當台灣主流社會於近年來熱烈擁抱「女性議題」時，這個被大眾媒體炒翻的議題未必總是「女性主義的議題」。當媒體、醫師、婚姻顧問、暢銷作家、名主持人反覆的灌輸女人如何做一個「時代新女性」，如何處理「新而多變的兩性關係」時，這些論述推動並同時塑造「普遍女性認同」的假象；而過度集中在性別意識上，適足以掩蓋與泯滅台灣女性議題中的其他重要面相。

　　無獨有偶的，西方白人女性主義也因其過度聚焦在性別意識上，因其泯滅女人之間種族、階級、族群、性特質之諸般差異，而受批評。本書側重分析白人女性主義的矛盾與困境，以及其他更邊緣的諸種女性主義。如何從回應白人女性主義的思想困境中脫穎而出？成為積極且富創造力的聲音！於是，本書能為台灣讀者帶來裨益與啟發，實不難想像。

📖 書類：社會學＼女性主義

巨流圖書公司書目

● 女性思潮

女性主義思想——慾望、權力及學術論述 *Feminist Thought: Desire、Power and Academic Discourse*　　夏傳位　譯
Patricia Ticineto Clough 著

設計的歧視——「男造」環境的女性主義批判 *Discrimination by Design: A Feminist Critique of the Man-Made Environment*　　王志弘、張淑玟
魏嘉慶　合譯
Leslie K. Weisman 著

重塑女體——美容手術的兩難 *Reshaping the Female body: The dilemma of Cosmetic Difficulty*　　張君玫　譯
Kathy Davis 著

女性主義觀點的社會學 *An Introduction to Sociology: Feminist Perspectives*　　俞智敏、陳光達
陳素梅、張君玫　合譯
P. Abbott & C. Wallace 著

女性與媒體再現——女性主義與社會建構論的觀點　　林芳玫　著

三代同堂——迷思與陷阱　　胡幼慧　著

質性研究——理論、方法及本土女性研究實例　　胡幼慧　主編

● 現代思潮

後現代理論——批判的質疑 *Postmodern Theory——Critical Interrogations*　　朱元鴻　等譯
S. Best & D. Kellner 著

後現代性 *Posmodernity*　　李衣雲、林文凱
郭玉群　合譯
Barry Smart 著

文　化 *Culture*　　俞智敏　等譯　*C. Jenks* 著

消　費 *Consumption*　　張君玫、黃鵬仁　譯
Robert Bocock 著

科技時代的心靈 *Man in the Age of Technology*　　何兆武、何　冰　合譯
顧忠華　校訂
Arnold Gehlen 著

廿世紀的美國社會思潮　　張承漢　著

世界體系與資本主義——華勒斯坦與布賀代的評介　　陸先恒　著

●人類學

●阿蓋爾作品集: 英國牛津學派心理學

社會技能與心理健康	張景然、林瑞發 合譯
Social Skill and Mental Health	
社會情境 *Social Situations*	張君玫 譯
人際關係剖析 *The Anatomy of Relationships*	苗延威 譯
幸福心理學 *The Psychology of Happiness*	施建彬、陸 洛 合譯
合 作 *Cooperation*	李茂興 譯
日常生活社會心理學	陸 洛 譯
The Social Psychology of Everyday Life	
社會階級心理學	陸 洛 譯
The Psychology of Social Class	

● 政治學與公共政策

誰統治台灣？轉型中的國家機器與權力結構	王振寰 著
金權城市——地方派系、財團與台北都會發展 的社會學分析	陳東升 著
福利國家的政治經濟學	古允文 譯
The Political Economy of the Welfare State	*Ian Gough* 著
公共政策——當代政策科學理論之研究	丘昌泰 著

● 台灣論述叢書

誰統治台灣？轉型中的國家機器與權力結構	王振寰 著
台灣的貧窮——下層階級的結構分析	蔡明璋 著
金權城市——地方派系、財團與台北都會發展的社 會學分析	陳東升 著
台灣的都市社會	蔡勇美、章英華 主編
台灣都市的內部結構：生態的與歷史的分析	章英華 著
國家發展理論——兼論台灣發展經驗	龐建國 著
台灣的社會問題	楊國樞、葉啟政 主編
台灣新興社會運動	徐正光、宋文里 主編
變遷中台灣社會的中產階級	蕭新煌 主編
台灣工會政策的政治經濟分析	李允傑 著

● 公共衛生與健康制度

●知識之門

社會學理論 (上/下冊)	馬康莊、陳信木 合譯
Sociological Theory	*George Ritzer* 著
法律社會學 *The Sociology of Law:*	鄭哲民 譯
A Social—Structural Perspective	*William M. Evan* 著
法律與社會	吳錫堂、楊滿郁 譯
Law and Society : An Introduction	*L. M. Friedman* 著
宗教與社會變遷	林本炫編譯　瞿海源校訂
台灣的都市社會	蔡勇美、章英華 主編
工業社會學	劉創楚 著
藝術社會學	陳秉璋、陳信木 著
社會、健康與健康制度—醫療社會學的探索	張苙雲 著
老年社會學 (理論與實務)	蔡文輝、徐麗君 著
婚姻與家庭	彭懷真 著
人口學	蔡宏進、廖正宏 著
社會學中國化	蔡勇美、蕭新煌 主編
思入風雲—現代中國思想發展與社會變遷	張德勝 著

●研究法與統計

量化的反思—重探社會研究的邏輯 *Making It*	陳孟君 譯 郭文般 校訂
Count: The Improvement of Social Research and Theory	*Stanley Lieberson* 著
質性研究概論	徐宗國 譯
Basics of Qualitative Research	*A. Strauss & J. Corbin* 著
質性研究—理論、方法及本土女性研究實例	胡幼慧 主編
社會行為之科學研究	陸 洛 譯
The Scientific Study of Social Behaviour	*Michael Argyle* 著
社會科學的理念　*The Idea of a Social*	張君玫 譯 陳巨擘 校訂
Science and its relation to philosophy	*Peter Winch* 著
馬克思論方法	黃瑞祺 編著
社會實體與方法—韋伯社會學方法論	張維安 翟本瑞 陳介玄
社會研究的統計分析	李沛良 著
統計學導論	林義男 著
生物統計學新論 (增修版)	楊志良 著
質性研究—田野研究法於護理學之應用	余玉眉 田聖芳 蔣欣欣
飄泊中的永恆—人類學田野調查筆記	喬 健 著